명화 속의 삶과 욕망

Life

& Desire

명화 속의 삶과 욕망

박희숙 지음

마로니에북스

명화 속의 삶과 욕망

초판 1쇄 인쇄 2007년 10월 10일
초판 1쇄 발행 2007년 10월 15일

지은이 박희숙
펴낸이 이상만
펴낸곳 마로니에북스

등 록 2003년 4월 14일 제 2003-71호
주 소 (110-809) 서울시 종로구 동숭동 1-81
전 화 02-741-9191(대)
편집부 02-744-9191
팩 스 02-762-4577
홈페이지 www.maroniebooks.com

※ 책값은 뒤표지에 있습니다.

ISBN 978-89-6053-047-8

작가의 말

그림……? 많은 사람들이 그림하면 아름답지만 우리와는 전혀 상관이 없다고 생각한다. 하지만 화가는 동시대를 사는 사람들로서 그들 자신도 그 시대를 살면서 경험하고 느꼈던 것을 그림으로 풀어내고자 하기 때문에 그림은 세상과 소통한다. 화가들은 세상을 아름다움으로만 치장하는 사람들은 아니다. 화가들은 그 시대를 살면서 아픔과 고통, 행복과 슬픔, 그 모든 것을 경험하고 그림으로 이야기해 주는 사람들이다.

세상에 화려하고 아름다운 것만 존재하지 않는 것처럼 그림도 마찬가지다. 아름답고 화려한 그림이 있는가 하면 세상의 아픔을 가슴 떨리게 느끼고 그 아픔을 화폭에 담아내어야만 고통에서 해방되는 화가들도 있다. 그래서 그림은 우리들의 이야기다. 화가는 관찰자로서 숨기고 싶어 하던 우리들의 삶을 표현하고 우리 삶 깊은 곳에 숨겨져 있었던 욕망을 표출해 보여주기도 한다.

역사가 반복되는 것처럼 시대가 변해도 사람이 사는 것은 똑같다. 다른 것 같아도 철로 밖을 벗어나지 않는 기차처럼 궤도를 이탈하지는 않는 것이 우리들의 삶이다. 시대와 사람이 바뀌어도 삶은 그리 달라진 것이 별로 없다. 기본적으로 우리들 삶을 이루고 구축하고 있는 것이 사람들의 마음이기 때문이다. 하지만 우리의 마음은 항상 동전의 양면처럼 서로 다른 얼굴을 지니고 있다. 아름다움이 있으면 추한 것이 있고 지고지순한 사랑이 있다면 계획적이고 치명적인 독을 품은 사랑이 있듯이, 삶은 극과 극의 감정을 지니고 있는 사람들이 있기에 사는 이야기가 재미있는 것이다. 세상에 아름다움만 존재한

다면 오히려 이 세상은 삭막할 것이다. 아름다움의 가치를 모르기 때문이다. 반대로 추함은 서로 다른 사람들의 삶의 이야기 속에서 자신을 비교하고 우월감을 찾게 하거나 혹은 그렇게 살지 말아야겠다는 동기를 부여하기도 한다.

그림은 사람 냄새가 물씬 풍기는 예술이다. 일상의 이야기를 표현한 그림들 중에서 서로 다른 이야기를 비교하면서 풀어보고 싶었다. 그림은 우리들의 삶 속에 누구나 가지고 있는 이야기를 끄집어내어 표현하고 있기 때문에 결코 낯설지 않기 때문이다.

살면서 삶이 주는 고통 속에 잊고 싶었던 일들도 있었고 아름다운 추억으로 남은 일들도 많이 있었다. 하지만 매 순간 유리를 다루듯이 조심스럽게 세상을 향해 다가가야만 한다는 것을 그림을 그리면서 글을 쓰면서 많이 배운다. 나는 글과 그림을 통해 나 자신과 이야기를 속삭이고 사랑을 나누고, 즐거움과 슬픔을 함께 하고 있다. 설령 지나고 나면 꿈에 불과할지라도 지금은 열심히 나와 맞닥뜨리고 싶다. 그것이 달콤한 일이 아닐지라도…….

긴 시간 동안 연재하고 있던 이 글을 애독해 준 독자들에게 가장 깊은 감사를 드리고 싶고, 연재 기간동안 말없이 기다려 준 마로니에북스에 감사를 드리고 싶다. 그리고 묵묵히 지켜보고 있는 내 사랑하는 가족들에게도 깊은 감사를 표하고 싶다.

2007년 10월
청명한 가을 하늘을 바라보며
박희숙

차례

차례

미지의 성

호기심인가 두려움인가

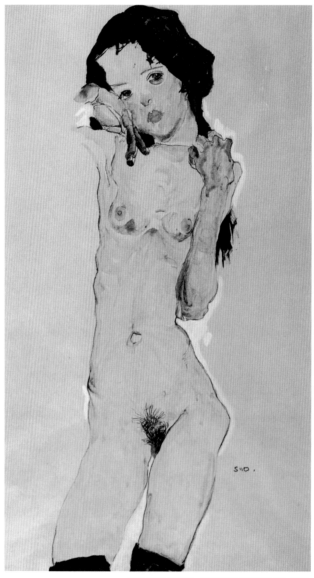

에곤 실레 〈서 있는 벌거벗은 검은 머리의 소녀〉
1910 | 종이에 수채와 연필 | 54×30 | 빈 알베르티나 미술관

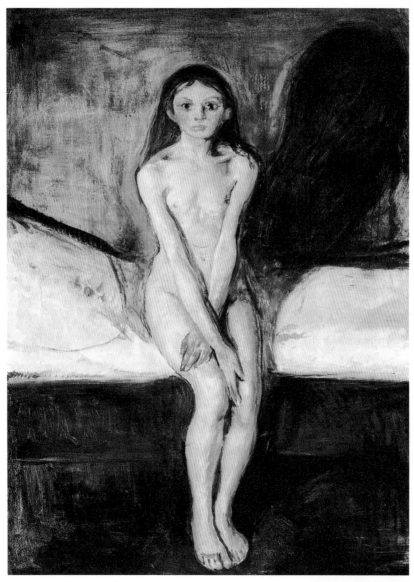

에드바르트 뭉크 〈사춘기〉

1894 ｜ 캔버스에 유채 ｜ 150×110 ｜ 오슬로 국립미술관

이제 껍질을 벗고 새로운 세상을 향해 훨훨 날아가는 나비의 생명력처럼, 소녀는 반은 호기심으로 반은 두려움으로 세상을 향해 첫발을 내밀기 시작한다. 그들은 세상의 모든 것을 받아들일 준비가 되어 있으면서도 한편으로는 자신이 세상을 다 아는 것처럼 오만한 생각을 가지고 있다.

그들은 자유를 열망하면서도 자유 뒤에 숨어 있는 책임에 대해서는 알지 못하고 알려고 하지도 않는다. 그저 환희와 희망만이 삶의 전부인 줄 안다. 그들에게 가장 강한 열망은 어른들의 세계다. 특히 성에 대한 호기심으로 알 수 없는 열망에 시달린다. 그들은 정작 아이와 어른의 경계선 위에 서 있으면서 스스로는 어른이라고 생각해 성을 빨리 알고 싶어 한다.

호기심 | 실레의 〈서 있는 벌거벗은 검은 머리의 소녀〉

경험하지 못했기에 막연한 동경으로 소녀에서 여인으로 새롭게 태어나길 원하는 모습을 절묘하게 포착한 그림이 에곤 실레의 〈서 있는 벌거벗은 검은 머리의 소녀〉이다.

이 작품에서 시선을 잡아끄는 것은 입술과 유방, 그리고 음모 밑으로 살짝 드러난 성기가 오렌지색으로 강하게 채색되어 있는 점이다. 빈약한 가슴에 굴곡없는 허리. 몸은 채 성숙되지 않아 소년에 가깝지만, 오렌지색으로 채색한 것은 여인이라는 것을 강조하기 위해서다. 또한 앞으로 다가올 성의 열정을 시사하며 언제든지 성숙한 여인의 향기를 뿜어낼 것을 예고하는 듯이 보인다. 애처로울 정도로 한없이 수줍어 내면에 품고 있는 무언가를 표출하지 못하는 듯한 소녀의 표정은 차라리 유혹적이기도 한데, 성장과정에 있는 사춘기 소녀의 심리를 잘 표현하고 있다. 이 작품 속에 등장하는 소녀는 전문 모델은 아니다. 에곤 실레의 작품 속에 등장하는 소녀들은 거리나 공원에서 놀고 있던 노동자 계층의 자녀들이다. 그는 그들을 자신의 화실로 불러들여서 그림을 그렸다.

〈서 있는 벌거벗은 검은 머리의 소녀〉는 실레의 얌전한 누드에 속하는 그림이다. 그는

누드 작품에서 누드 자체만을 그리지 않고 변형된 성적 충동을 노골적으로 표현했다. 이 작품이 그려진 1910년 무렵은 실레에게 있어 아주 중요한 시기이다. 소녀를 모델로 한 작품들이 이 시기에 많이 제작되었다. 이때 그려진 그의 관능적인 그림들은 당시 사람들에게 인정받지 못하고 퇴폐적인 그림으로 낙인찍혀 공권력의 희생물이 되기에 이른다. 백여 점에 이르는 드로잉을 압수당하고 감옥에 수감되기까지 한다. 이때 겪은 3주간의 구금 경험은 그에게 평생 지울 수 없는 상처를 남긴다.

오스트리아의 화가 에곤 실레(1890~1918)는 유난히 벌거벗은 소녀를 많이 그렸다. 그의 그림에는 어떤 형태의 죄의식도 없이 소녀의 육체 속에 숨겨져 있는 성적 욕망이 강하게 부각되어 있다. 그는 당시 터부시되던 레즈비언의 사랑하는 모습을 숨김없이 표현하기도 했다. 섹스에 대한 호기심과 억압으로부터 자유로워지려고 하는 욕망, 그것은 실레의 작품에서 빼놓을 수 없는 요소이다.

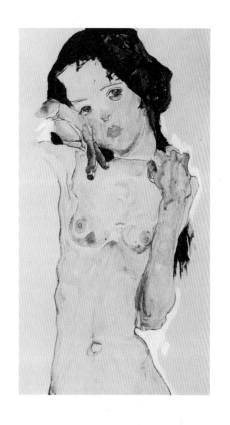

빈약한 가슴에 굴곡없는 허리.
애처로울 정도로 한없이 수줍어
내면에 품고 있는 무언가를
표출하지 못하는 듯한 소녀의
표정은 차라리 유혹적이기도 한데,
성장과정에 있는 사춘기 소녀의
심리를 잘 표현하고 있다.

두려움 | 뭉크의 〈사춘기〉

소녀는 금단의 열매에 대한 호기심도 있지만 알 수 없는 것에 대한 두려움도 호기심 못지
않게 크다. 선과 악, 정신과 육체 등 엄격한 이분법적 사고를 가지고 있기 때문에 성에 호
기심을 가지고 있다는 것 자체에 죄의식을 느끼기도 한다. 하지만 인생이라는 것은 한쪽
문이 닫히면 다른 쪽 문이 열리게 마련이다. 의도하지 않아도 성장할 수밖에 없고, 정신
적으로나 육체적으로나 가파르게 성장하는 시기가 사춘기다. 어린 시절을 마감하고 성
년의 세계에 진입하는 시기이기 때문에 누구나 혼돈을 겪는다.

　침대에 알몸의 소녀가 겁먹은 듯한 표정으로 걸터 앉아 있는 에드바르트 뭉크의 〈사
춘기〉를 보면 , 무어라고 할 수 없을 정도로 사춘기 소녀의 심리를 아주 잘 포착하고 있
다. 관람객 쪽으로 커다랗게 뜬 눈과 음부를 가리고 있는 손은 두려움과 동시에 호기심
으로 외부 세계를 경계하는 듯하다. 화면 왼쪽에서 비추는 등불이 만들어낸 크고 어두운

침대에 알몸의 소녀가
겁먹은 듯한 표정으로
걸터 앉아 있는 에드바르트
뭉크의 〈사춘기〉를 보면 ,
무어라고 할 수 없을 정도로
사춘기 소녀의 심리를
아주 잘 포착하고 있다.

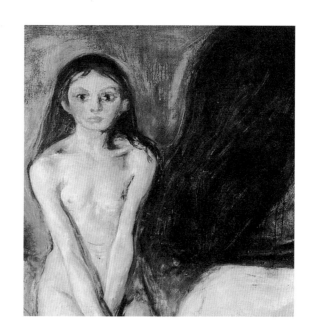

그림자는 알 수 없는 성에 대한 소녀의 불안감을 극대화시킨다. 그림자는 뭉크의 어린 시절을 상징하기도 하는데, 그는 일찍이 경험한 가족의 죽음을 그림자로서 작품에 표현했다.

소녀는 아직 아이의 얼굴을 하고 있지만 가슴과 잘록한 허리는 어른에 가깝다. 소녀 자신도 깨닫지 못한 사이에 어른이 되어버린 것이다. 소녀의 표정에서 자신의 마음속의 불안을 필사적으로 감추고 있는 것을 엿볼 수 있는데, 이는 사춘기 소녀의 미지의 세계에 대한 두려움을 나타낸다.

뭉크가 이 작품을 제작할 당시 화가들 사이에 모델을 하는 소녀를 그리는 것이 유행했다. 모델로서 능숙하지 못한 어설픈 몸짓, 가혹한 운명에 대한 고통, 그리고 처음 남자 앞에서 옷을 벗는 수줍음 등등. 그런 것들은 화가들의 호기심을 유발하기에 충분했다. 작품 속의 소녀들은 외설적인 분위기를 풍기곤 했는데, 그것은 세기말적인 분위기 때문이다. 하지만 뭉크는 〈사춘기〉에서 소녀의 외설적인 면을 강조하기보다는 인간이 지니고 있는 본연적인 불안을 표현하고 있다.

뭉크는 사랑과 죽음을 주제로 작품을 제작했다. 1902년 베를린 분리파 전시에서 그의 〈생의 프리즈〉 연작 모두를 처음 체계적으로 연결하여 전시했다. 뭉크는 이를 계기로 '사랑의 깨달음' '사랑의 개화와 죽음' '삶의 불안' '죽음'이라는 네 가지 주제를 가지고 연작을 제작했다. 〈사춘기〉는 〈사랑의 깨달음〉 연작을 예고하는 작품이다.

에드바르트 뭉크(1863~1944)는 폐결핵으로 죽은 어머니와 누이에 대한 기억 때문에 그의 생애 내내 죽음에 대한 두려움에서 벗어나지 못한다. 뭉크에게 죽음은 그의 예술세계의 기본 색조를 이루는 결정적인 역할을 한다. 불행한 기억을 예술로 승화시킨 것이다. 1933년 커다란 영예인 대십자훈장을 받았지만 세계정세는 뭉크에게 치욕을 안겨주었다. 나치가 독일미술관에 소장되어 있던 뭉크의 작품을 '퇴폐예술'로 낙인찍어 몰수하는 수모를 당하게 된 것이다. ⚜

사랑
달콤함과 그 쓸쓸함에 대하여

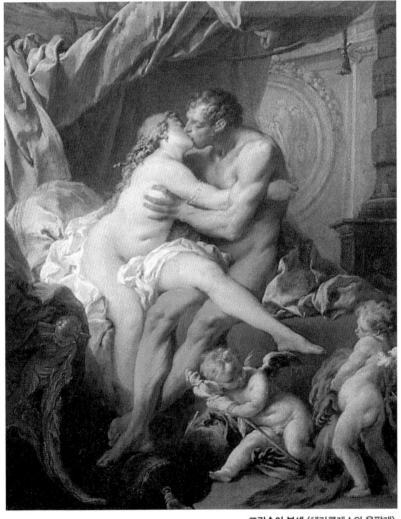

프랑수아 부셰 〈헤라클레스와 옴팔레〉
1730경 | 캔버스에 유채 | 90×74 | 모스크바 푸쉬킨 미술관

피에르 보나르 〈남과 여〉
1900 | 캔버스에 유채 | 115×72 | 오르세 미술관

섹스만큼 이중성을 가진 것도 없다. 섹스를 하기 전에 남녀는 무모한 열정에 시달려 오로지 서로를 탐닉하는 데만 신경을 쓰다가 섹스가 끝난 후에는 종착지가 어딘지는 모르지만 자신이 가야 할 곳만 신경 쓴다.

섹스는 남자와 여자의 가장 원초적인 대화의 방식이다. 사랑하는 데 말이 무슨 필요가 있겠는가. 언어를 통해서는 사랑을 진하게 표현할 수 없다. 특히 죄의식이 얽힌 불륜의 관계야말로 사랑하는 데 처절할 수밖에 없다. 시간이 없는 까닭이다.

지금 사랑하라 | 부세의 〈헤라클레스와 옴팔레〉

사랑의 첫번째 단계는 키스이다. 사랑하는 연인들에게 키스처럼 달콤한 묘약은 없다. 키스는 연애의 기초이자 섹스의 입문이다. 부세의 〈헤라클레스와 옴팔레〉는 신화의 주제를 빌려서 육체의 탐닉을 표현한 작품이다.

리디아의 여왕 옴팔레는 그리스신화 중에서도 남성을 유혹하는 기술이 뛰어난 여자였다. 신들의 노여움을 산 헤라클레스는 옴팔레의 궁전에서 노예로 살게 되었다. 당시 리디아는 경제 부국으로서 쾌락의 도시였다. 리디아의 여성들은 결혼 후의 만족한 생활을 위해 혼전 관계를 통해 섹스를 배우는 풍조가 있었다.

여왕 옴팔레의 남성 편력은 리디아에서도 최고였다. 미인으로서 기교까지 뛰어난 옴팔레의 능력을 아무도 쫓아오지 못했다. 남자를 다루는 데 있어 탁월한 재주를 가진 옴팔레에게 헤라클레스가 빠져든 것은 당연한 일이었다. 그녀의 성적 매력에 빠져든 헤라클레스는 더 이상 강한 남자가 아니었다. 헤라클레스는 순하디 순한 양으로 바뀌어 그녀가 시키는 일은 무엇이든지 할 수밖에 없었는데, 그 기간이 무려 3년이나 지속된다. 3명의 자식을 낳은 옴팔레가 헤라클레스를 놓아준 것은 성적 매력이 감소해서가 아니라 그의 신분을 알고 해방시켜준 것이었다.

강한 남성 헤라클레스를 손아귀에 넣고 길들인 여인 옴팔레의 성적 매력에 화가들은

부셰의〈헤라클레스와 옴팔레〉는 신화의 주제를 빌려서 육체의 탐닉을 표현한 작품이다. 두 눈을 감은 채 황홀경에 빠져 있는 두 남녀의 관능적인 모습이 잘 묘사된 작품이다.

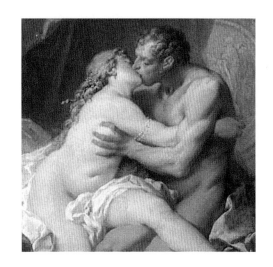

주목했다. 로코코 시대의 화가 부셰가 당대의 연애상을 주제로 차용해 표현한 작품이 〈헤라클레스와 옴팔레〉다. 화면 아래쪽에 있는 사랑의 요정 큐피드가 신화 주제임을 상징하고 있지만, 신화의 성격보다는 사실 남녀의 사랑에 치중한 작품이다.

옴팔레의 다리가 헤라클레스의 구리빛 허벅지에 얹혀 있는 도발적인 모습은 그들의 사랑이 절정에 다달았음을 시사하고 있다. 완벽한 근육질의 헤라클레스가 정열에 못이겨 우유빛의 탐스러운 가슴을 움켜쥐고 있는 모습은 남녀간의 농익은 정념을 잘 나타내고 있다. 두 눈을 감은 채 황홀경에 빠져 있는 두 남녀의 관능적인 모습이 잘 묘사된 작품이다. 쾌락에 빠져 있는 귀족들의 생활을 누구보다 잘 알고 있던 부셰가 적나라하게 남녀간의 쾌락을 묘사하지 않고 신화를 빌려서 표현한 것은 그 당시 사회 분위기가 음화를 용납하지 않았기 때문이었다.

프랑수아 부셰(1703~1770)는 로코코 회화의 절정기 화가이다. 로코코 회화란 루이 14세 치세기간 동안 유행했던 관능적인 회화양식을 말한다. 이 양식은 프랑스 궁중 사회에서 인기를 끌었는데, 궁중의 은밀한 생활을 즐겨 그렸던 부셰는 루이 15세의 정부였던

마담 퐁파두르의 눈에 띄어 궁정화가로 임명되는 행운을 얻게 된다. 부셰의 회화는 가벼운 듯하면서도 경쾌한 색조가 특징이다.

사랑의 허무함 | 보나르의 〈남과 여〉

사람들은 언제나 사랑받기 원하고 언제나 사랑에 사로잡혀 있지만 사랑에도 유효기간이 있다. 항상 사랑에 맹세를 하지만 가파르게 피어오르는 사랑은 짧다. 섹스하는 동안 남녀는 정직하게 자신의 감정을 전달하지만, 섹스 후에는 감정의 차이가 확연하다. 그래서 사랑을 맹세할 때와 사랑이 끝났을 때는 다르다. 남자와 여자는 감정의 선이 다르기 때문에 사랑에 절대로 만족하지 못한다.

누가 사랑이 지나간 자리는 아름답다고 했는가. 사실은 거짓말 같은 이야기다. 사랑하는 순간에는 남녀가 감정에 도취되어 운명을 잉태하고자 하나 정념에서 벗어나는 순간에는 허무만이 남는다. 사실 소유하지 못하는 사랑일수록 남녀간의 감정의 차이는 더욱 심화되어 나타난다.

남자와 여자 사이의 이러한 감정의 차이를 극렬하게 보여주고 있는 보나르의 〈남과

이 작품에서 한가운데 놓인 가리개를 중심으로 세로로 이등분되고 있는 화면은 막 사랑이 끝났음을 알려준다. 또한 둘로 나뉘어진 화면 속의 남녀는 각각 다른 표정으로 감정을 드러내고 있다.

여)는 그 기묘한 구도만큼이나 남자와 여자의 미묘한 표정 대립이 돋보이는 수작이다. 이 작품에서 한가운데 놓인 가리개를 중심으로 세로로 이등분되고 있는 화면은 막 사랑이 끝났음을 알려준다. 또한 둘로 나뉘어진 화면 속의 남녀는 각각 다른 표정으로 감정을 드러내고 있다. 가늘고 길게 늘어진 형태의 남자의 표정에서는 침울함이 감돌고 있는 반면, 통통한 몸매를 구부리고 있는 여인의 쓸쓸한 표정에서는 후회의 빛이 엿보인다.

옷을 입으려고 앞으로 나가는 남자의 모습에서 사랑이 지나갔음을 여실히 보여주고 있는 이 작품은 보나르의 이러한 의도를 적나라하게 드러내고 있으며, 두 인물이 배치된 구도에서 탁월한 조형성을 발휘하고 있다.

프랑스 화가 피에르 보나르(1867~1947)는 회화에서 처음으로 욕조를 그린 화가로 유명하다. 보나르는 집안에서나 자신 스스로나 변호사로서 인생의 행로를 규정지었지만 예술가의 자유로운 삶을 동경한 나머지 거기에 적응할 수가 없었고, 결국 그는 본격적으로 그림에만 전념하기로 결심한다. 섬세한 감각을 지닌 그가 삶을 새롭게 인식하면서 그림들은 좀더 풍부해지고 밝아졌다. 보나르는 '쾌락' '연구' '유희' '여행' 이라는 네 가지 주제를 바탕으로 더할 나위 없이 환상적인 변주들을 수없이 창조하기 시작했다. 목신, 님프, 물 밖으로 나오는 여인 등을 모티프로 한 자유롭고 활기찬 모습들을 섬세한 감각의 색채와 여성적인 우아함으로 표현했다. 또한 이전의 관능적이고 친밀한 작품들에 비해 조형적 아름다움을 지향하는 작품들이 나타났다. 보나르의 자유로운 사고는 틀에 매여 있는 형식을 거부하고, 풍부하고 세련된 색채의 세계를 창조해나갔다. ❧

정숙한 아내,
아름다운 정부

아내와 정부

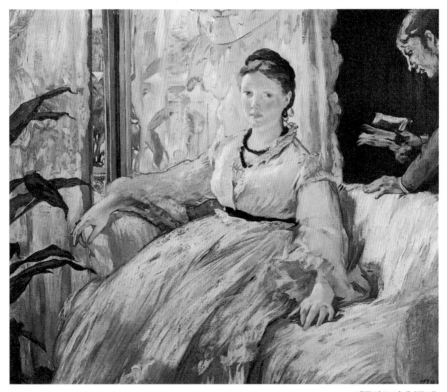

에두아르 마네 〈독서〉
1868 | 캔버스에 유채 | 60×73 | 파리 인상파 미술관

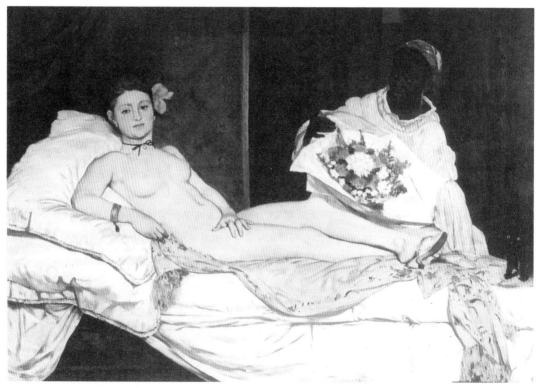

에두아르 마네 〈올랭피아〉
1863 | 캔버스에 유채 | 130.5×190 | 파리 오르세 미술관

사람이라는 것이 밥만 먹고 살 수는 없는 법. 때로는 밥보다 다른 자극적인 음식을 먹고 싶을 때가 있다. 그래서 우리는 끊임없이 길들여진 맛보다는 새로운 것을 찾게 마련이다. 인생도 마찬가지다. 행복과 평화를 선물받고 싶어 좋은 아내를 맞이하지만 너무나 익숙해지면 그것이 고마운 줄도 모르게 된다. 듬직하게 집안의 평화와 가정의 행복을 위해 헌신하는 아내가 마음속으로는 항상 고맙지만, 한편으로는 언제든지 원할 때 찾아가서 휴식을 취할 수 있는 다른 사랑도 꿈꾼다.

이것저것 책임만 즐비한 결혼이란 제도에 얽매이지 않고 오로지 서로가 서로만 바라보고 있을 수 있는 단순한 관계가 정부다. 우리는 '진정한 삶을 얻기 위해 다른 사랑이 필요해'라고 말하곤 하지만, 그렇다고 정부와 함께 인생의 책임을 짊어지고 싶지는 않을 것이다. 꼭 남자만 그런 것은 아니다. 여자도 마음속으로는 새로운 사랑을 꿈꾸고 있다. 꿈속에서라도 두 가지를 다 갖고 싶은 것이 사람의 마음 아닐까 한다. 그래서 이미 정해진 삶의 테두리 안에서 우리는 일탈을 꿈꾸는 것이다.

정숙한 아내 | 마네의 〈독서〉

모든 남자들이 아내에게 원하는 모습은 한결 같다. 자신만 바라보면서 세상에서 가장 고상하고 우아한 모습으로 남아 있기를 원한다. 마네가 자신의 아내를 그린 〈독서〉를 보면 그런 남자의 바람이 잘 나타나 있다. 마네의 부인이 소파에 편안하게 앉아 책 읽어주는 아들의 목소리에 만족해하는 행복한 정경이다. 그림 속의 아내의 모습은 옷차림부터 다르다. 살갗이 비치지만 결코 드러남이 없는 드레스, 커튼, 의자 커버의 색상은 모두 흰색 계열이다. 화면 가득 화사한 분위기를 연출하고 있는 흰색의 색조는 우아하면서도 순결함을 상징한다.

마네의 부인 쉬잔느 레노프는 그림 속의 정경처럼 행복한 결혼생활을 한 것은 아니다. 마네의 피아노 선생이었던 그녀는 결코 미인은 아니었다. 학생이었던 에두아르 마네

모든 남자들이 아내에게 원하는
모습은 한결 같다. 마네가 자신의
아내를 그린 〈독서〉를 보면 그런
남자의 바람이 잘 나타나 있다.
마네의 부인이 소파에 편안하게
앉아 책 읽어주는 아들의 목소리에
만족해하는 행복한 정경이다.

(1832~1883)는 경제적으로 아버지에게 의존하고 있었기 때문에 누드화를 그리고 싶었지만 모델을 구할 돈이 없었다. 그는 열아홉 나이에 풍만한 몸매를 가지고 있는 피아노 선생을 탐했다. 마네는 아버지의 허락을 얻지 못한 채 그녀와 동거하면서 아들을 낳았다. 10년 동안 두 사람의 동거 사실은 비밀에 부쳐졌고, 마네의 아버지가 죽은 후 3년이 지나서야 결혼식을 올릴 수 있었다. 그림 속에 등장하는 아들 역시 마네를 아버지라고 부르지 못하고 동생 행세를 했다.

아름다운 그녀, 정부 | 마네의 〈올랭피아〉

정부에게 정숙한 이미지를 원하는 것처럼 코미디는 없을 것이다. 아내에게서는 볼 수 없는 모습을 정부에게서 보기를 원하기 때문이다. 달아오르는 감정이 최고조일 때 정부는 가장 예뻐 보일 터이고, 그녀에게 숨겨져 있는 관능이 더욱더 드러나기를 원한다.

마네의 〈올랭피아〉를 보면 정부의 모습이 어떠해야 할지 알 수 있다. 이 작품은 티치아노의 〈우르비노의 비너스〉에서 모티프를 얻어 마네식으로 재해석한 것이다.

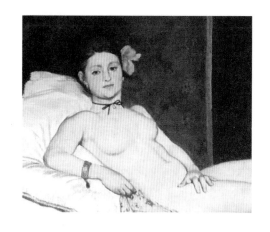

벨벳 목걸이와 팔찌, 슬리퍼만
걸친 채 한 점의 부끄럼도 없이
거리낌 없는 시선으로 관람객을
쳐다보고 있는 벌거벗은 여인은
평범한 여성이기보다는
밤의 꽃인 매춘녀의 이미지다.

벨벳 목걸이와 팔찌, 슬리퍼만 걸친 채 한 점의 부끄럼도 없이 거리낌 없는 시선으로 관람객을 쳐다보고 있는 벌거벗은 여인은 평범한 여성이기보다는 밤의 꽃인 매춘녀의 이미지다. 당시 벨벳 목걸이는 매춘부들에게 사랑받는 액세서리였다. 누드화는 인기 있는 소재 가운데 하나였으나 대부분의 누드화는 신화 속 여신의 모습으로만 등장했다. 마네는 창녀의 모습을 우회적인 방법으로 묘사한 것이 아니라 현실 그대로 표현했다. 회화의 관습은 물론 사회적 규범을 무시하고 현실적인 여인을 그린 것이 화근이 되어 스캔들을 불러일으켰다. 사람들은 그것을 용납하지 못했던 것이다.

쭉 뻗은 다리 아래 음부를 손으로 가리고 있는 올랭피아는 흑인 하녀와 대조를 이루면서 요염함의 극을 이루고 있다. 꽃다발을 들고 있는 하녀는 밖에 손님이 와 있음을 상징한다. 올랭피아는 남성에게 사랑받기 원하는 여성의 전형적인 모습을 보여주고 있는 것이다. 화면의 오른쪽 구석에 있는 검은 고양이는 발기된 남성을 상징하는데, 이 고양이는 1865년 살롱전에 출품하기 전에 덧그려진 것으로 마네의 추문의 상징이 된다. 당시 이 그림을 보기 위해 엄청나게 많은 사람들이 몰려와 주먹을 휘두르고 지팡이로 후려치는 소동이 있은 후 그림 앞에 세 명의 감시원을 세워야만 했다고 한다.

마네는 〈올랭피아〉의 비난에 맞서 자신의 동거녀이자 〈올랭피아〉의 모델인 빅토린 뫼랑을 자신의 작품에서 다양한 모습으로 등장시켰다. 마네는 비록 〈올랭피아〉로 파렴치하고 퇴폐적인 화가로 알려졌지만, 귀족 출신의 전형적인 모더니스트였다. 그는 살롱전을 통해 화가로서의 성공을 꿈꾸었던 것이지, 스캔들을 일으킬 정도로 급진적인 성향을 가진 화가는 아니었다. 단지 그는 보이는 대로 그림을 그렸기에 그것이 스캔들이 되었고, 그것은 마네에게 영광보다는 좌절을 안겨주었다.

서양미술 역사상 가장 큰 스캔들로 여겨지는 마네는 프랑스의 명문가에서 태어났다. 부유한 그의 환경은 그가 관습에 얽매이지 않고 자신이 추구하는 그림의 세계로 나아가는 데 중요한 역할을 했다. 시간이 흐를수록 마네는 자신의 재능 속에서 존재를 확인해나갔을 뿐, 과거의 미술을 뒤집거나 새로운 미술언어를 창조하려 들지 않았다. 그는 현실이 주는 이미지를 그대로 그렸다. 그렇지만 생동감 넘치면서 말끔한 필법과 검정을 주축으로 여러 색을 조화롭게 배열하는 마네식의 그림은 사람들의 마음에 들지 않았다. 현실의 이미지를 그대로 그린 그의 그림은 비평가들에게 혹평을 받았다. 그는 미술계에서 소외되기 시작했지만 아랑곳하지 않았다. 사람들의 비평과는 별개로 그는 자신만의 색을 고집했다. 마네는 비록 말년에 매독에 걸려 고생하기는 했지만, 익숙한 휴식과 활기, 평온과 환락의 분위기를 담은 가벼운 주제의 작품들을 주로 그렸다. ❋

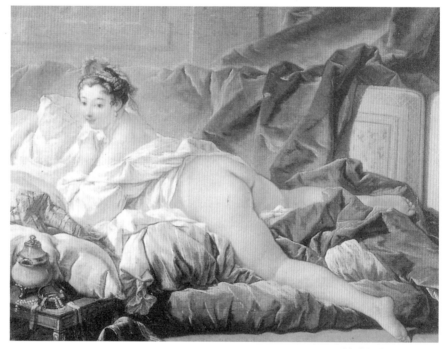

프랑수아 부셰 〈오달리스크〉
1745 | 캔버스에 유채 | 51×64 | 파리 루브르 박물관

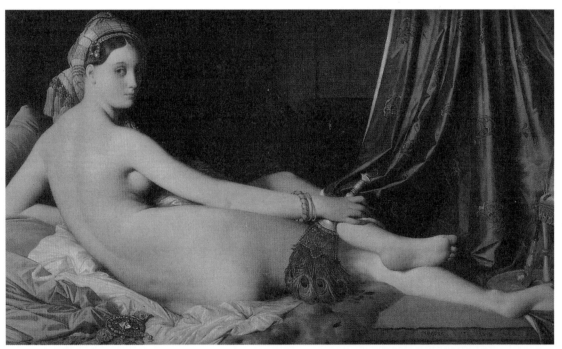

장 오귀스트 도미니크 앵그르 〈그랜드 오달리스크〉
1814 | 캔버스에 유채 | 91×162 | 파리 루브르 박물관

권력을 지닌 사람들 혹은 재력을 지닌 사람들의 미적 수준(?)은 참으로 높다. 보통 권력가 혹은 재력가 주변의 여인들은 아름답다. '아름답다' 라는 찬사만 가지고는 모자랄 정도다. 그렇지만 아름답다고 권력자에게 다 사랑을 받는 것은 아니다. 누구나 사랑을 받을 권리가 있지만 사랑은 그냥 하늘에서 떨어지는 것이 아니다. 사랑받기 위해서는 피나는 노력이 필요하다. 특히 권력자 옆에 있으려면 냉혹한 승부의 세계에서 이겨야 한다.

인류의 역사를 보면 오랜 세월 동안 권력가 곁에는 그들이 원하든 원하지 않든 아름다운 여인들이 불나방처럼 모여들었다. 많이 가지고 있는 권력을 나누어 갖기 위해서인지, 아니면 권력을 같이 휘두르고 싶어서인지는 알 수 없지만, 아무튼 그들 주변은 그 시대에 가장 아름다운 여인들로 넘쳐났다. 아름다운 여성이 절대 권력자의 눈에 띄기 위해서는 탁월한 미모는 기본이지만 미모를 돋보이게 하기 위해 무언가 특별한 것이 있어야 했다. 이슬람의 권력자 술탄의 사랑을 받기 위해 노력했던 오달리스크처럼.

방금 사랑받은 여인 | 부세의 〈오달리스크〉

엉덩이를 드러낸 채 뒤돌아보고 있는 아름다운 여인의 표정에는 여자들의 냉혹한 승부의 세계에서 승리한 당당함이 서려 있다. 프랑수아 부세(1703~1770)의 이 작품은 당시 유행했던 오리엔탈리즘의 취향과 맞아떨어지고 있다. 오리엔탈리즘의 이국적인 소재는 화가와 일반 사람들 모두를 매혹시켰다. 특히 절대 권력자 술탄의 총애를 받는 오달리스크는 귀족의 취향과 맞아떨어져 화가들이 귀족들의 문란한 생활을 표현하는데 좋은 소재가 되어주었다.

오달리스크란 터키어로, 이슬람 세계에서 권력자 술탄의 궁정 하렘에 있는 여인을 뜻한다. 오달리스크는 술탄의 총애를 받는지 여부에 따라 신분에 차이가 있었다. 술탄에게 사랑을 받아 아이를 낳은 여인은 자신의 신분과 상관없이 왕비와 같은 호화로운 생활을

누릴 수 있었기 때문에, 오달리스크는 자신을 소유할 그를 위해 모든 시간과 정렬을 쏟아부었다. 오달리스크는 매우 복종적인 여인이지만 아름다운 미모로만 승부할 수는 없었다. 그녀들에게 필요한 것은 관능미와 성적 기교였다. 술탄의 성적 취향에 맞추기 위해 오달리스크는 몸매 관리는 물론 성적 기교를 배우기 위해 많은 돈을 썼다.

부셰의 〈오달리스크〉는 관능미를 한껏 뽐내고 있는 여인이다. 풍만하면서도 아름다운 엉덩이를 강조하기 위해 부셰는 상반신에 옷을 반쯤 그려넣었으며, 또한 오달리스크가 술탄의 사랑을 받았다는 것을 표현하기 위해 침대 시트가 흐트러져 있는 것으로 암시했다. 탁자 위에 있는 도자기 물병은 당시 귀족들의 화려한 취향을 보여준다. 로코코 회화를 대표하는 화가 부셰는 에로틱한 감정을 표현하는 데 탁월했다. 그는 당시 귀족들이나 신흥 부자들에게 가장 인기 있는 화가였지만 동시에 비도덕적인 예술가로 평가되었다.

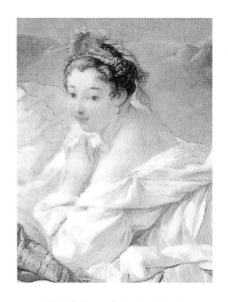

엉덩이를 드러낸 채 뒤돌아보고 있는 아름다운 여인의 표정에는 여자들의 냉혹한 승부의 세계에서 승리한 당당함이 서려 있다. 부셰의 〈오달리스크〉는 관능미를 한껏 뽐내고 있는 여인이다.

사랑을 기다리는 여인 | 앵그르의 〈그랜드 오달리스크〉

'당신은 사랑받기 위해 태어난 사람'이라는 노래가 있다. 태어나 매일같이 사랑을 받을
수 있다면 좋겠지만 권력자는 싫증을 많이 낸다. 변덕스러운 취향 때문에 한 여자에게
만족을 하지 못하고 매일 새로운 사랑을 찾는다.

　오달리스크는 술탄의 사랑을 받기 위해 애를 쓰지만 그의 품에서 하루를 보낸다는 것
은 낙타가 바늘구멍을 뚫고 천국에 가는 것과 마찬가지였다. 하지만 성적 기교를 위해 많
은 시간을 들인 그녀들이기에 술탄이 옆에 없을 때에는 자신의 성적 만족을 위해 나름대
로의 방법을 썼다. 오달리스크는 다양한 방법으로 자신의 성적 욕구를 달래곤 했다. 앵그
르는 그녀들의 성충동을 달래는 수단을 표현하기 위해 발을 선택했다. 그는 매우 사실적
으로 발을 그려넣었는데, 이 작품에서 오달리스크가 들고 있는 공작털로 만든 부채는 그
러한 도구로서 등장한 것이다. 그림 속 여성의 발은 성적 쾌감을 암시한다. 성적 자극 수

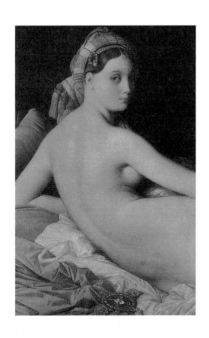

앵그르가 그린 오달리스크는 절대
권력자에게 보이는 여성의 이상적인
모습만 강조되었다.
이 작품 속의 여성은 독립된 존재로서가
아니라 남성의 사랑을 받는 존재,
즉 욕망의 배출구로서 존재한다.

단으로서 발을 간질이기 위한 부채나 발 마사지는 고대 이집트에서부터 사용되던 것이었다. 앵그르는 이 작품에서 에로틱함을 강조하기 위해 공작털 부채를 그려넣었다.

앵그르의 가장 대표적인 누드화인 〈그랜드 오달리스크〉는 1813년 카롤린 뮐러 여왕의 의뢰로 제작된 작품이지만, 여왕에게 전해지지 않고 프로이센 왕의 시종장인 폴타레스 고르제 백작에 의해 구입된다. 앵그르는 이국적인 풍경에 매혹되었지만 하렘을 방문한 적이 없었다. 그는 누드화의 대가답게 상상력을 최대한 발휘해 하렘을 그렸다. 그는 같은 포즈의 오달리스크를 네 작품이나 그릴 정도로 이 작품 제작에 많은 노력을 기울였다.

화려한 실내에서 술탄을 기다리고 있는 앵그르의 오달리스크 누드는 전통적인 원근법이나 명암법이 무시된 채 여체의 아름답고 부드러운 선만 강조되어 표현되었다. 비스듬히 누운 여인은 기형적이리만큼 허리가 길고 엉덩이도 비정상적으로 큰 편이다. 앵그르가 그린 오달리스크는 절대 권력자에게 보이는 여성의 이상적인 모습만 강조되었다. 이 작품 속의 여성은 독립된 존재로서가 아니라 남성의 사랑을 받는 존재, 즉 욕망의 배출구로서 존재한다. 앵그르는 그것을 예술적으로 승화시켰다.

앵그르가 〈그랜드 오달리스크〉를 살롱전에 출품했을 때 아카데미적 누드화만 본 당시 사람들은 비례가 맞지 않는다고 비난했다. 그러나 앵그르는 "아름다운 몸매를 그리려면 과장이 허용되어야 한다."라고 주장했다.

신고전주의의 정점을 이루고 있는 장 오귀스트 도미니크 앵그르(1870~1867)는 시대를 잘 타고난 화가이다. 그는 나폴레옹의 눈에 띄어 계관화가로서 순탄하고도 영광된 삶을 살았다. 그러나 그는 자신의 재능보다 더 열심히 노력하는 화가였다. ✤

제우스의
은밀한 사랑

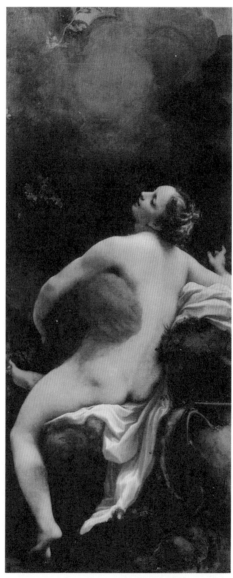

코레조 〈제우스와 이오〉
1532 | 캔버스에 유채 | 70.1×163 | 빈 미술사 박물관

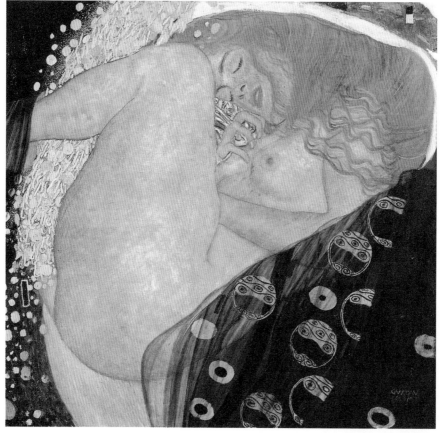

구스타프 클림트 〈다나에〉
1907~1908 | 캔버스에 유채 | 77×83 | 개인 소장

땅과 바다를 총괄하고 있는 제우스는 전문 CEO 신들을 거느리는 최고의 신이다. 분쟁이 생기면 회의를 소집해 전문가 그룹에게 조언도 들어야 하고 그 조언에 따라 해결도 해야 해 바쁘다. 워낙 광대하게 사업을 벌이고 있어 크고 작은 분쟁에 시달리지만 제우스는 한 번도 분쟁을 해결하지 않은 적이 없다. 하지만 전지전능한 제우스도 어쩔 수 없는 것이 있다. 그 바쁜 와중에도 아름다운 여자만 보면 마음이 자동으로 움직인다는 것이다. 시동만 걸면 가는 오토매틱 자동차처럼 제우스 자신도 모르는 사이에 눈동자가 고정된다. 제우스에게 사랑은 온갖 업무에서 벗어나게 해주는 묘약이다.

항상 새로운 사랑을 찾아 헤매는 제우스에게는 혼인신고를 언제 했는지 모르는 어여쁜 아내 헤라가 있다. 사랑으로 자신의 젊음을 증명하는 제우스와는 달리, 헤라는 나이가 들수록 백여우가 되어 그가 무슨 일을 하려고 하면 어떻게 알았는지 온갖 바가지를 긁어댄다. 바가지만 긁으면 좋으련만 미인에게 관심만 가지면 방해 공작을 편다. 때로는 그녀의 방해 공작이 제우스에게는 활력소가 되어서 좋기는 하지만 피곤할 때가 많다.

헤라 또한 남편 못지않게 바쁜 여성 신이다. 그녀도 육해공을 뛰어다니면서 일을 해야 하기 때문이다. 헤라는 신이면서 아름다운 얼굴과 뛰어난 몸매에 지적이기까지 하다. 그렇지만 완벽한 그녀에게 큰 고민이 하나 있다. 미인만 보면 호시탐탐 어떻게 바람을 피울까 고민하는 제우스를 남편으로 둔 덕분에 한시도 마음을 놓을 수 없는 형편인 것이다. 제우스는 헤라의 완벽함을 알고 있지만 완벽하다고 해서 사랑하고 싶은 생각이 드는 것은 아니다. 제우스도 오래된 사랑보다는 새로운 사랑을 하고 싶다. 나이가 들어갈수록 젊고 아름다운 여자에게만 눈이 가는 것을 어쩌겠는가. 바람 따라 마음이 움직이는 것은 신인 제우스로서도 어쩔 수 없는 일, 하지만 제우스는 헤라의 질투를 개의치 않는다. 그녀를 속일 수 있는 방법은 얼마든지 있다. 사랑을 쟁취하기 위해 제우스는 변장술을 활용하기 때문이다.

부드러운 구름 속의 사랑 | 코레조의 〈제우스와 이오〉

몰래 먹는 사과가 더 맛있듯이 아내에게 들키지 않고 사랑을 속삭이는 것처럼 재미있는 것은 없다. 공식적인 애인을 두고 사랑을 하는 것도 재미있지만 몰래하는 사랑처럼 공포와 서스펜스를 주는 것은 없다.

코레조의 〈제우스와 이오〉에서 허리를 감싸고 있는 구름은 변신한 제우스이다. 구름으로 변한 제우스는 부드러운 손길로 빛나는 여체를 더듬으면서 입을 맞추고 있다. 한편 남성의 손길에 수줍음을 느끼면서도 저항할 수 없는 황홀감에 빠져 있는 여성은 얼굴을 살짝 돌리고 있다. 제우스가 타고난 바람둥이임을 상징하기 위해 코레조는 그를 구름으로 표현했다. 〈제우스와 이오〉는 그리스신화의 내용에 충실한 작품이다.

강의 신 이나코스의 딸 이오의 아름다움에 반한 제우스는 그녀에게 사랑을 속삭이지만 이오는 도망을 간다. 욕망을 주체하지 못한 제우스는 도망가는 이오에게 어둠의 장막

코레조의 〈제우스와 이오〉에서
허리를 감싸고 있는 구름은
변신한 제우스이다.
구름으로 변한 제우스는
부드러운 손길로 빛나는 여체를
더듬으면서 입을 맞추고 있다.

을 내린다. 어둠에 익숙하지 않은 이오는 이내 제우스에게 잡히고 만다. 사랑의 테크닉이 뛰어난 제우스는 그녀를 달래보지만 이오는 완강하게 거부한다. 제우스는 한 치의 오차도 없이 이오의 마음을 달래기 위해 구름으로 변신한다. 두려워하는 이오의 마음도 잡고 분위기도 부드럽게 하기 위해 구름이 되어 자신의 성적 욕망을 달성한다. 한편 한낮의 먹구름을 수상하게 여긴 헤라가 급히 내려온다. 갑작스러운 헤라의 등장으로 놀란 제우스는 이오를 흰 암소로 둔갑시켜 그녀를 고생에 빠지게 한다.

이탈리아의 화가 코레조(1490~1534)의 작품에서 보이는 관능적인 아름다움은 천박하거나 외설적이지 않고 우아함이 나타나 있는 것이 특징이다. 코레조는 바로크 양식의 선두주자로서 부드러운 표현과 대담한 원근법을 사용해 독창적인 작품세계를 구현했다.

촉촉한 비 속의 사랑 | 클림트의 〈다나에〉

미인은 놓칠 수 없는 세상이다. 세상 전부를 사랑할 마음이 항상 있으면서 아름다움을 보고 그냥 지나친다는 것은 죄악이다. 제우스는 미인의 아름다움을 결코 무시하지 않았다. 어떤 미인도 그의 사랑을 받으면 황홀경에 빠진다.

클림트의 〈다나에〉에서 다나에는 그리스신화 속에 나오는 여성이다. 펠레폰네소스 반도의 아르고스의 왕 아크리시우스는 딸 다나에가 낳은 아들이 자기 자신을 살해할 것이라는 신탁을 듣게 된다. 남자들의 접근을 막기 위해 아크리시우스는 다나에를 청동탑에 가둔다. 하지만 다나에에 반한 제우스는 헤라의 질투를 피하기 위해 황금비로 모습을 바꿔서 다나에의 체내에 들어가 사랑을 나눈다. 제우스의 사랑을 받은 다나에는 메두사를 퇴치한 영웅 페르세우스를 낳았다.

그리스신화에 나오는 다나에 이야기는 클림트의 성적 환상을 자극하기에 충분한 소재였다. 탄성이 나오고 있는 듯한 벌어진 입술, 부드러운 희열에 빠져 있는 듯한 발그레한 볼. 다나에는 혼자 사랑에 빠져 있다. 어둠 속에서 내리는 황금비는 벌어진 허벅지 사

탄성이 나오고 있는 듯한 벌어진 입술, 부드러운 희열에 빠져 있는 듯한 발그레한 볼. 다나에는 혼자 사랑에 빠져 있다. 어둠 속에서 내리는 황금비는 벌어진 허벅지 사이로 흐르고 있는데, 그것은 남자의 정자를 상징한다. 이 작품에서 금색은 황홀경의 색이며 관능의 색이다.

이로 흐르고 있는데, 그것은 남자의 정자를 상징한다. 이 작품에서 금색은 황홀경의 색이며 관능의 색이다. 웅크린 채 태아 같은 자세의 다나에는 성적 황홀감에 눈을 감고 있지만, 그녀 역시 남성의 격렬한 사랑을 수동적으로 받아들이는 모습을 보여준다. 여성의 감성은 남성에 의해 지배받고 있다는 것을 암시하고 있는 것이다.

클림트는 이 작품에서 신화적인 내용은 제거하고 제우스와 사랑을 나누면서 희열을 느끼고 있는 장면만 강조했다. 남성의 존재가 실재하지 않기 때문에 보는 사람으로 하여금 상상하도록 만든 것이 특징이다. 구스타프 클림트(1862~1918)에게 여성은 작품의 중요한 소재이다. ❧

세상을 구할 것인가
나를 구할 것인가

페테르 파울 루벤스 〈시몬과 페로〉
1625 | 캔버스에 유채 | 155×186 | 암스테르담 국립미술관

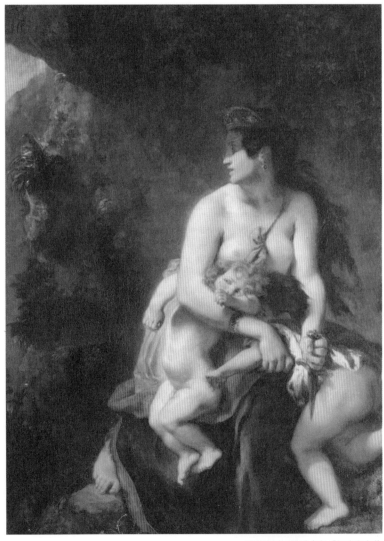

외젠 들라크루아 〈격노한 메데이아〉

1862 | 캔버스에 유채 | 122×84 | 파리 루브르 박물관

어머니는 태생적으로 우리를 보호해주고, 사랑으로 우리의 인생을 아름답고 편안하게 만들어주는 존재이다. 이렇듯 우리 머릿속에 각인된 어머니의 모습은 한 가지뿐이다. 어머니의 여자로서의 삶을 이해하기보다는 자신에게 희생하는 모습만 기억한다. 그래서 우리는 어머니에게 항상 한없는 사랑만 바라면서 무리한 요구를 한다. 우리가 어머니에 대해 품고 있는 환상 중에 하나가 어머니는 어머니다워야 한다는 것이다. 하지만 그녀는 어머니라는 존재이기 전에 한 남자에게 사랑받고 싶어 하는 여자로서의 욕망이 숨겨져 있는 존재이다.

때로는 어머니의 모습에서 벗어나 사랑받고 싶어 하는 원초적 욕망을 가지고 있는 존재인데, 우리는 어머니를 여자로 생각하지 않는다. 우리가 바라는 어머니로서의 행동을 조금만 벗어나도 우리는 그녀를 비난한다.

어머니란 희생만 강요당하는 이름이 아니다. 그녀도 자신의 삶의 주인공으로 살 권리가 있는 것이다. 어머니에게는 세상을 구할 아가페도 있지만 자신을 위한 에로스도 있기 때문이다.

사랑이 온 세계를 구한다 | 루벤스의 〈시몬과 페로〉

어머니가 아이에게 젖을 먹이는 모습은 이 세상에서 가장 아름다운 장면 중에 하나다. 많은 화가가 아이에게 젖을 물리고 있는 어머니의 모습에서 생명의 신비와 자애로움을 느꼈고, 그것을 즐겨 표현해왔다.

늙은 남자에게 젖을 물리고 있는 여인을 그린 루벤스의 〈시몬과 페로〉는 젖이라는 생명수에 대한 어머니의 자비로운 모습을 상징하는 작품이다. 루벤스는 로마의 작가 발레리우스 막시무스의 『기념될 만한 행위와 격언들』에서 그림의 주제를 찾았다.

늙은 남자와 젖을 먹이고 있는 여인과의 관계는 부녀지간이다. 화면 배경에 보이는 쇠창살과 손이 뒤로 묶여 있는 남자는 그가 죄인임을 말해준다. 손을 묶인 채 아버지 시

몬은 온 힘을 다해 젖을 빨고 있고, 자신의 오른쪽 젖을 아이가 아닌 아버지에게 먹이고 있는 것을 부끄럽게 여겨 고개를 돌리고 있는 여인이 페로다.

시몬은 음식을 주지 않고 굶겨 죽이는 아사형을 선고받고 감옥에 갇혀 있는 죄인이다. 아이를 낳은 지 얼마 안된 착한 딸 페로는 아버지를 죽음에 이르게 할 수 없었다. 그녀는 아버지를 구할 수 있는

늙은 남자에게 젖을 물리고 있는 여인을 그린 루벤스의 〈시몬과 페로〉는 젖이라는 생명수에 대한 어머니의 자비로운 모습을 상징하는 작품이다.

방법은 자신의 젖을 먹이는 것밖에 없다고 생각했다. 그녀는 매일 아버지를 면회해 자신이 가지고 있는 생명수인 젖을 먹임으로써 아사 직전의 아버지의 목숨을 구한다.

루벤스가 이 이야기를 그림의 소재로 삼은 것은 효심을 상징하기 위해서다.

페테르 파울 루벤스(1577~1640)는 바로크 시대의 화가이다. 루벤스가 그린 초상화들은 17세기 유럽의 귀족 명사들의 기록이 된다고 할 정도로 그는 초상화에 뛰어났다. 유럽의 귀족들은 그에게 앞다투어 초상화를 의뢰했고, 초상화를 그리면서 맺어진 인연은 그가 외교관으로서 원활하게 활동하는 데 도움을 주었다. 루벤스는 자연주의 회화를 바탕으로 역동감 있는 명암법을 사용해 인체의 생명력을 표현했다. 바로크적 특징을 모두 소화하여 구현시킨 화가가 루벤스이다.

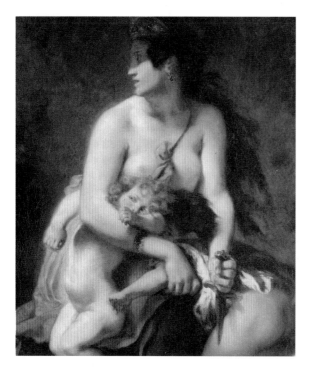

들라크루아의 〈격노한 메데이아〉는 메데이아가 남편에 대한 불신과 격노로 복수를 위해 아이들을 무참하게 칼로 찌르려는 장면을 그린 작품이다. 어두운 동굴에서 젖가슴을 드러낸 채 아이들을 안고 있는 여인은 전형적인 어머니로서의 모습이 아니라 질투에 눈이 먼 한 여자의 모습이다.

어머니이기 이전에 여자다 | 들라크루아의 〈격노한 메데이아〉

어머니는 가정이라는 울타리 속에서 끊임없이 희생만을 강요당하지만, 그 희생의 밑바탕에는 한 남자의 사랑이 있다. 사랑받고 있기 때문에 자신이 선택한 삶에 만족을 하는 것이다. 하지만 어머니도 사랑이 무너져버릴 때에는 심각한 고통에 빠진다. 어머니라는 존재를 망각해버리는 경우도 있다. 들라크루아의 〈격노한 메데이아〉는 어머니이지만 사랑을 잃어버린 여자가 얼마나 무서운지를 잘 표현한 작품이다.

메데이아는 그리스신화에 등장하는 영웅 이아손의 아내이자 마법사이다. 그녀는 이아손이 황금 양털을 탈취하도록 도와주고, 그가 왕이 되는 데 방해되는 모든 것을 마법의 힘으로 제거한다. 하지만 세월이 흘러 이아손은 코린토스 왕의 딸인 크레우사를 새

아내로 맞이하게 된다.

코르네이유가 쓴 희곡 『메데이아』에서 그녀의 격노는 다음과 같은 대사를 통해 묘사된다. "내가 죽도록 도와주었건만 내 곁을 떠나겠다고? 나에게 그토록 못되게 굴고 나서 감히 나를 떠나겠다고?" 질투에 사로잡힌 메데이아는 크레우사에게 마법에 걸린 옷을 선사해서 그녀를 산 채로 불태워 죽인다. 하지만 메데이아는 그것으로 만족하지 못하고, 이아손이 가장 사랑하는 자식들을 죽이기에 이른다. 사랑하는 사람을 죽이기보다는 그가 가장 사랑하는 자식을 죽이는 것이 더 큰 복수라고 생각했던 것이다.

1838년 살롱전에 출품되었던 들라크루아의 〈격노한 메데이아〉는 메데이아가 남편에 대한 불신과 격노로 복수를 위해 아이들을 무참하게 칼로 찌르려는 장면을 그린 작품이다. 어두운 동굴에서 젖가슴을 드러낸 채 아이들을 안고 있는 여인은 전형적인 어머니의 모습이 아니라 질투에 눈이 먼 한 여자의 모습이다. 그는 여자의 이중성에 주목했다.

이 작품에는 특히 들라크루아의 낭만주의적 육체의 표현이 매우 충실하게 나타나 있다. 암흑의 동굴을 배경으로 설정하여 동굴 입구에서 강하게 비추는 빛을 대비시킴으로써 하얗게 빛나는 촉각적인 육체 표현을 극적으로 몰고 갔다. 또한 메데이아의 아름다운 육체와 잔인한 행위가 묘한 대비를 이루면서 처절한 분위기를 자아낸다.

이 작품은 들라크루아의 요청에 의해 당시 프랑스 정부가 4,000프랑에 매입을 하면서 1년간 뤽상부르미술관에서 전시되었다. 그때까지 들라크루아는 신화를 주제로 한 작품을 살롱전에 출품하여 전시를 하지 못했는데, 〈격노한 메데이아〉로 처음 대작을 전시할 기회를 갖게 된다.

낭만주의 회화의 대가 외젠 들라크루아(1798~1863)는 근대 회화에서 중요한 위치에 있다. 들라크루아의 작품의 주제는 매우 넓다. 인물, 풍경, 역사화나 신화 등 주제를 가리지 않고 표현했다. 그는 단순한 이야기의 장면보다는 대상의 핵심이 되는 주제를 표현하는 것이 특색이다. ❧

여자는 악기다

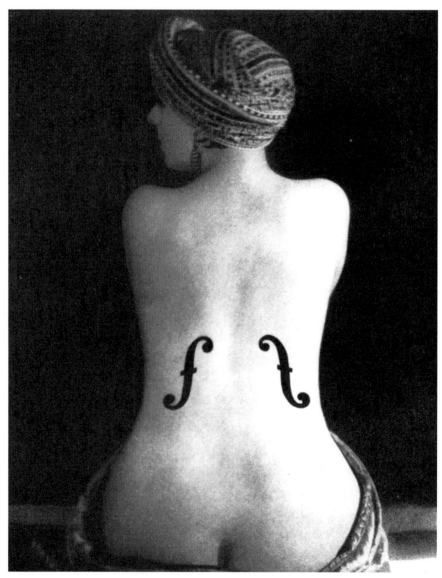

만 레이 〈앵그르의 바이올린〉
1924 | 은염프린트 | 28.2×22.5 | 말리부 게티 미술관

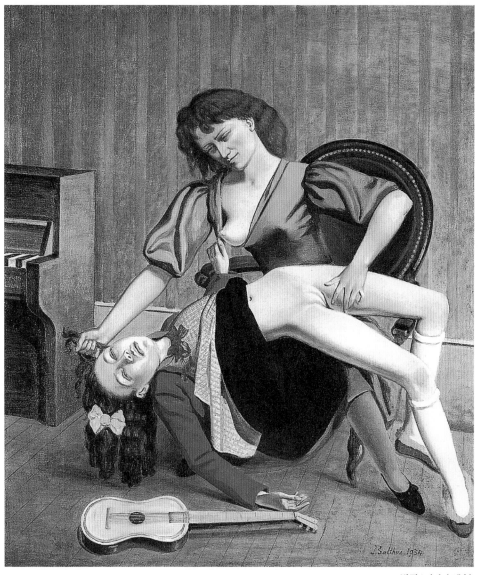

발튀스 〈기타 레슨〉
1934 | 캔버스에 유채 | 161×138 | 개인 소장

우 리의 심금을 울려주는 것 가운데 음악만큼 좋은 것은 없다. 눈을 감고 음악을 듣고 있으면 더없이 행복하다고 느낄 때가 있다. 음악은 초라한 삶의 활력소가 되기에 음악이 없는 삶은 생각할 수조차 없다. 하지만 같은 음악도 연주자에 따라 아름답다고 느낄 때도 있고 소음공해라고 느낄 때도 있다. 그것은 연주자의 실력에 좌우되기 때문이다. 하지만 아무리 연주자의 실력이 뛰어나다고 해도 연주자 자신의 감정을 어떻게 표현하느냐에 따라 음악은 다른 맛을 낸다.

여자도 마찬가지다. 아무리 사랑하는 남자와 사랑을 한다고 해도 그 남자가 어떤 감정을 가지고 사랑을 속삭이냐에 따라 그 맛이 달라지는 것이다. 가슴 깊이 끓어오르는 감정이나 상대방에 대한 배려 없이 여자를 대한다면, 그냥 남자 혼자 제멋대로 생각해서 아름다운 화음을 기대할 자격이 없다. 하지만 통상 남자들은 자신의 연주 실력은 탓하지 않고 악기 탓만 하는 것이 현실이다.

여자는 아름다운 악기라는 것을 알아야 한다. 연주자에 따라 아름다운 화음을 낼 수도 있고 그렇지 못할 수도 있다. 여자라는 이유만으로 그것을 적극적으로 표현하지 못하고 그저 벙어리 냉가슴 앓듯 그렇게 속앓이만 하고 있다.

그렇지만 세상에는 다양한 음악이 존재한다. 음산하고 기괴한 음악도 있다. 기괴하고 가학적인 취미를 가진 사람들도 더러는 있기 때문이다. 그들은 비록 정상적인 것에 흥미를 느끼지 못하는 사람들이지만 자신들의 음악이 최고라고 여겨서 그것을 즐기고 탐닉하기까지 한다. '여자는 남자 하기 나름'이라고 하지만 시대가 바뀌어도 달라지지 않는 것은 여자를 존중해야만 아름다운 화음을 낼 수 있다는 사실이다.

아름다운 화음 | 만 레이의 〈앵그르의 바이올린〉

신이 만든 것 중에 가장 아름다운 것이 여자의 육체라고 한다. 여자의 아름다운 육체는 많은 사람들에게 영감을 주어 위대한 예술작품을 탄생시키기도 하지만, 그 이미지는 상

품 개발에 이용되기도 한다. 그래서 유난히 여성 육체의 이미지를 본뜬 제품들이 많다. 악기도 그 가운데 하나이다. 그 중 가장 여자를 닮은 악기가 현악기다. 현악기 중에서도 바이올린만큼 여자를 닮은 것도 없다.

챌리스트가 첼로를 안고 연주하는 모습도 에로틱한 느낌을 주기는 하지만, 잘록한 허리 사이로 음악의 원천이 흘어나오는 바이올린을 어깨에 걸치고 연주하는 바이올리니스트에 비견될 수는 없다. 그는 부드러우면서도 달콤하고 은근하면서도 적극적인 자세로 마치 여자의 몸을 부드러운 손길로 쓰다듬듯 연주를 한다. 자신의 정열을 다 바쳐 바이올린을 연주하는 바이올리니스트의 모습은 정말 좋은 화음을 내기 위해 얼마나 힘이 드는가를 느끼게 한다.

만 레이의 〈앵그르의 바이올린〉은 여성을 바이올린이라는 악기에 비유한 작품이다. 만 레이는 자신의 애인을 프랑스 낭만주의 화가 장 오귀스트 앵그르의 〈발팽송의 욕녀〉의 모델과 비슷하게 포즈를 취하게 한 다음, 사진으로 찍고 인화된 사진 위에 바이올린 마크를

만 레이의 〈앵그르의 바이올린〉은 여성을 바이올린이라는 악기에 비유한 작품이다. 만 레이는 자신의 애인을 프랑스 낭만주의 화가 장 오귀스트 앵그르의 〈발팽송의 욕녀〉의 모델과 비슷하게 포즈를 취하게 한 다음, 사진으로 찍고 인화된 사진 위에 바이올린 마크를 새겨넣었다.

새겨넣었다. 만 레이는 이 작품을 자신이 가장 존경하는 화가 앵그르에게 바친다고 했다. 만 레이가 앵그르를 가장 좋아했던 이유는 그가 위대한 소묘가이자 여성의 아름다움을 관능미 넘치면서도 천박하지 않게 표현한 화가였기 때문이다. 이 작품의 원천인〈발팽송의 욕녀〉는 목욕 후에 편안하게 쉬고 있는 여인의 모습을 그린 작품이다.

만 레이(1890~1976)는 미국의 아방가르드 사진가이자 화가이다. 건축학도였던 그는 미술로 전공을 바꾸어 화가가 되었는데, 프랑스 파리에서 다다이즘 운동에 참여했으나 그 이후 초현실주의에 심취한다. 그의 사진 작품의 특징은 렌즈를 사용하지 않는 점이다. 인화지에 직접 피사체를 배치하여 거기에 빛을 비추는 방식으로 추상적 이미지를 만들어냈다. 그는 사진에 의한 공간과 움직임의 새로운 원리를 탐색했다.

소음인가, 화음인가 | 발튀스의 〈기타 레슨〉

현대는 모든 것이 풍족한 시대이다. 공급이 넘치고 수요가 적은 세상이다 보니 남들과 다르다는 것 자체에 특별한 매력을 느끼게 된다. 섹스도 마찬가지다. 너무나 일상적인 섹스에는 몰입되지 않는 사람들이 있다. 천성적으로 상대를 가리지 않고 그저 섹스에 탐닉하는 사람들이 있는가 하면, 색다른 것을 찾다가 그것에 사로잡히는 사람들도 있다. 현대에 들어와서는 점점 그런 사람들이 늘고 있는데, 그것은 특별한 취향에서 자신의 정체성을 찾으려는 사람들이 많아지고 있기 때문이다.

〈기타 레슨〉은 가학적이고 변태적인 것에 관심을 가지고 있었던 발튀스의 작품이다. 전라의 여인에게 느껴지는 아름다움과 옷을 살짝만 걸치고 있는 여인의 아름다움이 다른 것처럼, 활짝 피어난 꽃도 아름답지만 아직 피어나기 전의 꽃봉오리는 더욱 아름답다.

아직 채 피어나지 않은 소녀에게 성적 매력을 느낀 발튀스는 〈기타 레슨〉에서 소녀에게 가학적인 자세를 요구한다. 소녀의 성기를 쓰다듬으면서 쾌락에 못 이겨 소녀의 머리카락을 움켜쥐고 있는 여인은 작가 자신이다. 자신의 가학적인 행위로 성적 만족감을 얻

〈기타 레슨〉은 가학적이고 변태적인 것에 관심을 가지고 있었던 발튀스의 작품이다. 이 작품에서 소녀는 기타와 동일시되고 있지만, 연주를 위한 기타라기보다는 악기 그 자체로 다루어지고 있다.

은 여인의 유두는 곧추 서 있고, 여인의 변태적인 행위에 소녀는 수치심을 느끼기보다는 성적 흥분에 빠져 눈을 감고 있다. 이 작품에서 소녀는 기타와 동일시되고 있지만, 연주를 위한 기타라기보다는 악기 그 자체로 다루어지고 있다.

　1934년 발튀스의 첫 번째 개인전에서 선보인 이 작품으로 대중들은 엄청난 충격에 빠졌다. 작가 스스로도 자신의 작품 중에 가장 외설적이라고 했을 만큼 이 작품은 대담함을 넘어 파격적이다. 아동 학대와 동성애, 사도-마조히즘을 거침 없이 표현한 이 작품은 당시 대중에게는 물론 비평가들에게도 혹평을 받았다.

　발튀스(1908~2001)는 프랑스에서 출생한 초현실주의 화가이다. 그는 독학으로 그림을 공부했지만, 개성적이고 독특한 화풍으로 국제적인 명성을 얻었다. ⚜

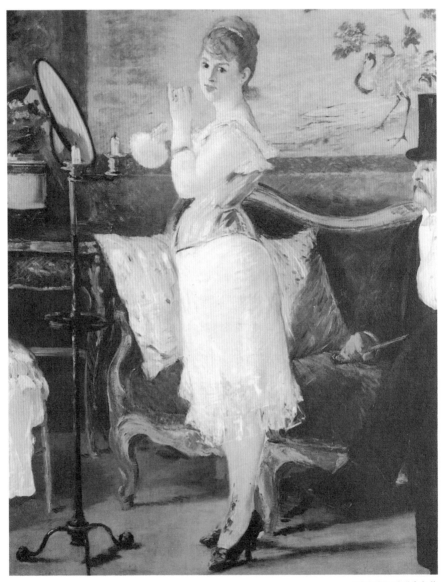

에두아르 마네 〈나나〉
1877 | 캔버스에 유채 | 150×116 | 독일 함부르크 미술관

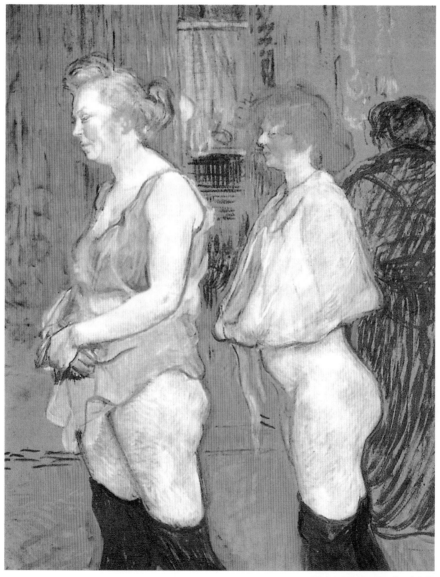

앙리 드 툴루즈 로트레크 〈검진〉
1894 | 나무에 유채 | 83×61 | 미국 워싱턴 국립미술관

모든 인간은 신 앞에 평등하다. 신 앞에서 인간은 누구나 평등하다고 한다. 하지만 죽어봐야만 그 말의 진위를 알 수 있고, 그저 초라한 미물인 우리 인간은 자신보다 한 계급 높은 사람 앞에 서면 초라하기만 하다.

인간의 가장 오래된 직업 가운데 하나인 매춘부 사이에도 계급이 존재한다. 매춘은 지식이나 집안, 돈 그 어떤 것과도 무관하게 인간의 가장 근본적인 육체를 가지고 돈을 버는 사업이지만, 거기에도 엄연히 계급이 있다. 단지 일반적인 계급 구분과 다른 것은 외부의 조건과 상관없이 개개인이 가지고 있는 선천적인 것에 의해 형성된다는 점이다. 미모에 따라 계급이 형성되어 수입에 차이가 생기고, 그 수입에 따라 삶의 질이 달라진다.

고급 매춘부 | 마네의 〈나나〉

에밀 졸라의 소설 『나나』의 여주인공인 고급 매춘부 나나는 빈민가 출신이었지만 뛰어난 미모를 지니고 있었다. 그녀는 연극 무대에까지 진출해 남자들의 마음을 사로잡는다.

에두아르 마네의 〈나나〉는 19세기의 작가 에밀 졸라의 동명 소설의 여주인공 나나를 모델로 한 작품이다. 속옷 차림의 여성이 거울 앞에 서서 립스틱을 짙게 바르고 있는 장면을 그린 마네의 〈나나〉는 상류층의 퇴폐적인 풍조를 그대로 드러내고 있는 작품이다.

그녀의 관능미에 도취된 남성들은 재력을 바탕으로 그녀에게 접근한다.

나나는 풍만한 엉덩이를 흔들어 상류층 남자들의 욕망을 부추키면서 한편으로는 남자들의 돈을 거둬들인다. 한 남자에게 정을 주기보다는 많은 남자를 사랑하는 것이 삶의 지혜라는 것을 알고 있는 그녀는 상류층이면 누구라도 상관없이 그들의 정부가 된다. 하지만 남자들은 달랐다. 타고난 소유욕으로 그녀를 가지고 싶어 했고, 점점 더 나나에게 주는 금전적인 액수를 높여갔다. 남자들에게 경쟁력을 부추길수록 나나에게는 부가 축적되었다. 반대로 남자들은 금전적인 액수가 늘어날수록 파산상태에 이르게 되고 패가망신으로 이어졌다.

에밀 졸라는 이 소설에서 타고난 관능미를 가지고 남성들을 유혹하는 매춘부의 삶을 통해 당시 사회 전반에 흐르고 있던 타락상을 강하게 비판했다. 이 소설은 발간 즉시 선풍적인 인기를 끌었다. 매춘부를 주인공으로 하는 소설도 드물었지만, 상류층 사회를 적나라하게 파헤쳤기 때문이다.

그것은 당시 프랑스에만 국한된 일은 아니다. 우리나라 고전소설『배비장전』에 등장하는 기생 애랑이도 마찬가지였다. 이렇듯 동서고금을 통해 상류층을 상대로 하는 매춘은 존재한다. 고급 매춘사업이 과거에만 있었던 것은 아니다. 지금의 현실 속에서도 벌어지는 일이기 때문에 에밀 졸라의 소설 속에 등장하는 나나는 어디에고 존재한다. 그래서 나나는 우리들의 호기심을 당긴다.

에두아르 마네의 〈나나〉는 19세기의 작가 에밀 졸라의 동명 소설의 여주인공 나나를 모델로 한 작품이다. 소설이 출간되기 전이었지만 에밀 졸라와 우정을 쌓고 있던 마네는 소설의 내용을 미리 알고 있었다. 또 당시 파리는 매춘사업이 극성을 떨고 있었던 시기였다. 이 작품 역시 '보이는 진실을 그린다'는 마네의 방식대로 제작되었다.

속옷 차림의 여성이 거울 앞에 서서 립스틱을 짙게 바르고 있는 장면을 그린 마네의 〈나나〉는 상류층의 퇴폐적인 풍조를 그대로 드러내고 있는 작품이다. 커다란 등받침이

있는 소파는 휴식의 공간으로서보다는 상류층 사이에서 침대 대용의 쾌락의 장소로 애용되던 물건이다. 그 소파에 앉아 여자가 화장을 끝내기를 기다리고 있는 중절모의 신사의 눈길은 여인의 풍만한 엉덩이에 가 있다.

관능미의 상징인 여인의 엉덩이를 보는 신사의 눈길과 화장하고 있으면서도 신사의 의미심장한 눈길을 알고 있는 듯 당당하게 자신의 엉덩이를 내밀고 있는 여인의 표정이 상당히 해학적으로 표현된 것이 특징이다. 이 작품 속에 등장하는 실제 모델은 유명한 여배우였으나 나이가 들어 은퇴하고 당시 상류층의 정부로 살고 있던 알리에트 오제르이다.

이 작품 또한 대중들은 물론 비평가들에게 혹평을 받았다. 마네의 전작 〈올랭피아〉와 마찬가지로 이 작품도 매춘부를 적나라하게 표현했기 때문이었다.

서글픈 삶, 사창가 | 로트레크의 〈검진〉

매춘은 수요도 많지만 공급 또한 많다. 남자들은 항상 새로운 장남감에 열광하고 오래된 것에는 만족하지 못한다. 쓰면 쓸수록 값어치가 떨어지는 것이 경제의 냉혹한 원리인 것처럼 매춘 또한 마찬가지다.

시간을 이기는 장사 없다고 타고난 관능미도 시간의 흐름 앞에서는 무릎을 꿇게 마련이다. 가진 것이라고는 달랑 육체가 전부인 매춘부들에게 시간은 정말 손가락 사이로 빠져나가는 모래와 같다. 일부 사람들에게 사랑받던 고급 매춘부도 시간이 흐를수록 상품 가치는 떨어지고, 그런 동시에 서민들이 찾고 즐기는 사창가로 자리를 이동하게 된다.

툴루즈 로트레크의 〈검진〉에 등장하는 매춘부들은 늙고 초라하고 삶에 찌들어 있다. 이미 관능미가 사라지고 없는 그녀들에게는 더 이상 수치심도 없다. 성병 검진을 위해 하반신을 노출시킨 채 서 있는 그녀들의 표정은 무감각해 보인다. 당시 파리에는 매춘으로 인해 성병이 만연했고, 심각한 사회문제로까지 대두되었다. 그래서 물랭 루주에서도

툴루즈 로트레크의 〈검진〉에 등장하는
매춘부들은 늙고 초라하고 삶에 찌들어 있다.
이미 관능미가 사라지고 없는 그녀들에게는
더 이상 수치심도 없다. 성병 검진을 위해
하반신을 노출시킨 채 서 있는 그녀들의
표정은 무감각해 보인다.

정기적으로 매춘부들의 성병 검진을 실시했다.

로트레크는 파리 뒷골목에서 살고 있는 매춘부들의 생활을 〈검진〉이라는 작품 속에
그대로 드러냈다. 자신을 팔아야만 생활을 할 수 있었던 매춘부들은 검진 순서를 기다리
면서도 수치심을 느끼기보다는 시간을 절약하기 위해 옷을 미리 벗고 서 있다. 두 여인
은 화장을 요란하게 했음에도 불구하고 축 처진 가슴과 늘어진 뱃살은 육체가 이미 세월
에 무너져내렸음을 보여준다.

앙리 드 툴루즈 로트레크(1864~1901)는 프랑스 대귀족 출신이지만, 사고로 하체가
성장하지 못해 불구의 몸을 가지게 된다. 그는 매춘부들의 소박하고도 꾸밈이 없는 생활
을 소재로 해서 많은 작품을 제작했다. ❧

여성을 지배하는 남성, 남성에게 군림하는 여성

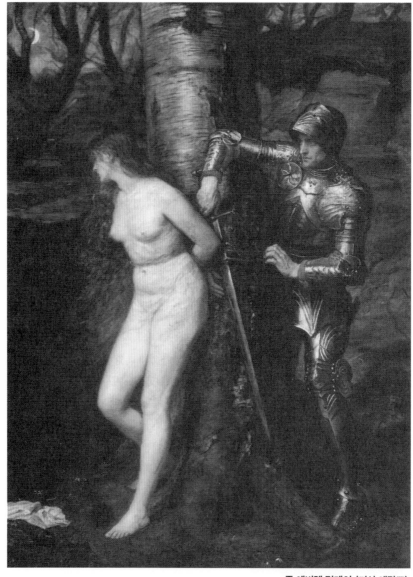

존 에버렛 밀레이 〈기사 에란트〉
1870 | 캔버스에 유채 | 184×135 | 런던 테이트 갤러리

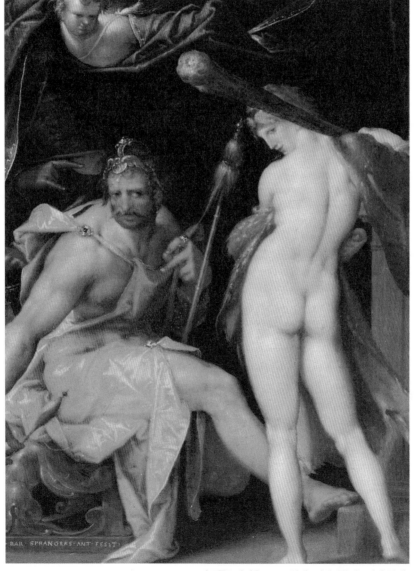

바르톨로마이우스 스프랑게르 〈헤라클레스와 옴팔레〉

1595 | 동판에 유채 | 24×19 | 빈 미술사 박물관

우리의 삶에는 나름대로 규칙이 존재하지만, 우리는 가끔 누구도 간섭할 수 없는 발칙한 상상을 즐긴다. 특히 일상적으로 일어날 수 없는 성적인 것을 상상할 때면 해방감을 느낄 때가 있다. 성적인 상상은 딱히 무어라고 표현할 수 없는 쾌감을 선사하기에, 내용이 없는 그럴듯한 영화와 빨간책들이 존재하고 있는 것이다. 그리고 그것을 즐겨 찾는 사람들이 있다.

가장 흔히 볼 수 있는 성적 상상은 사슬이나 가죽끈에 묶여 있는 여인이라든가, 외딴집에 감금당해 어쩔 수 없는 상황에 놓여 있어 저항하지 못하는 여자들 등등. 그런 상황에 놓여 있는 여자에게 남자들의 성적 호기심은 증폭한다. 남자들은 자신의 힘에 의해 지배받는 여자에게 쾌감을 느낄 때도 있지만, 꼭 남자만 그런 것은 아니다. 여자들도 나약한 남자에게 절대 권력을 휘두르면서 쾌감을 느낄 때가 있다. 결코 현실 속에서는 일어나서는 안 되는 일이지만, 세상은 복잡하기에 사도-마조히즘이라는 관계가 성립되고 있는 것이다.

강한 남성 | 밀레이의 〈기사 에란트〉

곤경에 빠진 공주님을 구출하는 왕자님 이야기는 조금씩 변형되어 동화뿐만 아니라 소설, 영화, 드라마에 소재로 많이 쓰인다. 구출이 계기가 되어 두 사람은 사랑에 빠지고 행복한 삶을 살게 된다는 해피엔딩이 이 이야기의 기본 줄거리이다. 밀레이의 〈기사 에란트〉는 언뜻보면 이런 아름다운 이야기를 떠올리는 설정이지만, 아름다움과는 전혀 다른 강간과 폭력의 의미를 가지고 있다.

벌거벗은 채 큰 나무에 묶여 있는 여인의 절망적인 모습과 그 여인을 구하기 위해 칼로 밧줄을 끊고 있는 기사 에란트의 무덤덤한 시선. 여인의 발 밑에는 옷가지가 흐트러져 있고, 화면 오른쪽에는 한 남자가 칼에 맞아 쓰러져 있으며, 화면 위쪽에는 남자 두 명이 도망가고 있는 모습이 조그맣게 보인다. 여인이 강간을 당했다는 것을 의미한다.

벌거벗은 채 큰 나무에 묶여 있는
여인의 절망적인 모습과 그 여인을
구하기 위해 칼로 밧줄을 끊고
있는 기사 에란트의 무덤덤한
시선. 밀레이의 〈기사 에란트〉는
언뜻보면 이런 아름다운 이야기를
떠올리는 설정이지만, 아름다움과
는 전혀 다른 강간과 폭력의
의미를 가지고 있다.

여인이 묶여 있는 큰 나무는 남성을 상징하고 있어, 여성은 남성으로부터 결코 자유로울 수 없다는 것을 나타낸다. 갑옷을 입은 남자와 벌거벗은 여인을 대비시킨 점은 남녀간의 종속적인 관계를 나타내고 있다.

이 작품은 구출을 모티브로 하고 있지만, 구출자인 기사 에란트가 여인에게 시선을 보내지 않는 것이 가장 큰 특징이다. 에란트가 여인에게 시선을 두지 않는 가장 큰 이유는 구출자이면서 동시에 강간의 당사자이기 때문이다. 피가 묻은 칼은 싸움도 상징하지만 여성과의 섹스를 암시하기도 한다.

남성들에게 가장 강한 호기심을 자극하는 것 중 하나가 여인의 누드이다. 대부분 보편적인 시각에서 화가들은 홀로 있는 여인의 누드를 그려왔다. 하지만 남성들은 가장 우아하고 순결한 모습을 한 여인의 누드보다는 테마가 있는 누드화를 선호하게 된다. 그림을 바라보는 사람은 관음증을 자극하는 소재를 찾게 되고, 화가들은 남성 우월주의 시선

으로 호기심을 충족시켜주었기 때문이다.

밀레이는 강간을 당해 수치심으로 고개를 뒤로 돌리고 있는 여인을 그린 〈기사 에란트〉를 테마로 세 점의 작품을 그렸는데, 이 작품이 세번째 작품이다. 첫번째 작품 속에 등장하는 여인은 시선을 정면을 향하고 있다고 한다. 하지만 그 작품은 너무나 적나라해서 도덕성을 강조하는 빅토리아 시대와 맞지 않았다. 그래서 시선뿐만 아니라 아예 여자의 얼굴을 전혀 보이지 않게 바꾼 것이 이 작품이다.

존 에버렛 밀레이(1829~1896)는 사회적으로 격동의 시기인 영국 빅토리아 여왕 시절에 활동했다. 그는 밀레이는 중세 예술이 가지고 있는 순수주의를 지향하며 1848년에 설립된 라파엘전파 예술의 중심에 있었다. 밀레이는 감성적인 주제의 작품을 많이 제작했다.

강한 여성 | 스프랑게르의 〈헤라클레스와 옴팔레〉

남자들은 남성 우월주의에 빠져 자신들이 섹스에 강하다고 생각하지만, 생리학적으로 여성이 더 강한 경우가 많다. 성적 쾌락에 열광하는 시리아의 여왕 옴팔레가 대표적인 예이다.

그리스신화 속의 강한 남성 헤라클레스는 제우스가 헤라 몰래 사랑한 여인 알크메네와 낳은 아들이다. 헤라의 암살 위기 속에서도 신의 아들 헤라클레스는 자신의 강한 힘으로 위기를 모면한다. 하지만 그는 불같은 성격을 참지 못해 친구를 죽인 벌로 옴팔레의 노예가 된다.

시리아의 여왕 옴팔레는 그것을 이용했다. 성적 기교가 뛰어난 그녀는 에로틱한 힘을 발산하고, 거기에 꼼짝없이 갇힌 헤라클레스는 옴팔레를 즐겁게 하기 위해 그녀가 시키는 일은 무엇이든지 할 수밖에 없었다. 옴팔레는 기운 센 천하장사 헤라클레스에게 여자 옷을 입히고 자신의 발 밑에 앉혀 실을 잣게 하는 등 여자가 하는 일을 시킨다.

스프랑게르의 〈헤라클레스와 옴팔레〉에서 옴팔레는 몽둥이를 어깨에 걸친 채 요염하게 서 있고, 근육질의 헤라클레스는 여장을 한 채 옴팔레의 눈치를 보고 있다. 그녀가 들고 있는 몽둥이는 헤라클레스의 남성을 상징한다.

옴팔레에게 빠져 있는 헤라클레스는 수치심도 고통도 없었다. 그저 남자와 여자의 역할을 바꾸는 놀이에만 집중할 뿐이었다. 그래서 헤라클레스와 옴팔레의 이야기는 성도착증의 예로 인용된다. 옴팔레는 낮에는 자신의 성적 만족을 위해 헤라클레스를 여성으로 만들고, 밤에는 침대 속에서 남성 위에 군림하고 있었다.

성역할이 바뀐 헤라클레스와 옴팔레의 장면은 에로틱한 감정을 불러일으키기 때문에 화가들에게 빈번하게 사용되는 소재이다. 스프랑게르의 〈헤라클레스와 옴팔레〉에서 옴팔레는 몽둥이를 어깨에 걸친 채 요염하게 서 있고, 근육질의 헤라클레스는 여장을 한 채 옴팔레의 눈치를 보고 있다. 그녀가 들고 있는 몽둥이는 헤라클레스의 남성을 상징한다.

바르톨로마이우스 스프랑게르(1546~1611)는 합스부르크 황제 루돌프 2세에게 사랑받았던 화가이다. 그는 관능적인 주제를 감각적인 방식으로 표현했는데, 여성의 누드를 그리기 위해 그리스 로마 신화를 주제로 많은 작품을 제작했다. ❦

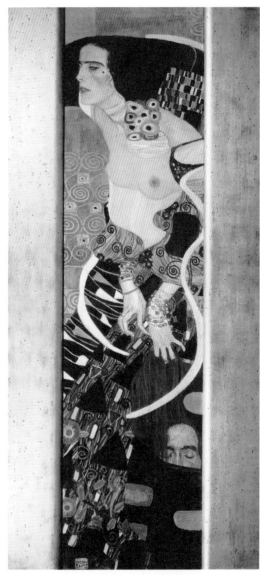

구스타프 클림트 〈유디트2〉
1909 | 캔버스에 유채 | 178×46 | 베네치아 국립근대미술관

로비스 코린트 〈살로메〉
1900 | 캔버스에 유채 | 127×148 | 라이프니치 조형박물관

남자는 생존경쟁에서 이겨 스스로 권력을 만들어낼 정도로 강하지만 남자에게도 약점은 있다. 미인에게 약하다는 것이다. 역사를 보면 미인에 빠져 스스로 자신의 운명을 파괴하는 영웅이 많이 있다. 그 여자가 사랑할 가치가 없다 해도 남자가 사랑에 빠져들면 자기 자신을 끝도 없는 나락 속으로 던져넣는다. 영웅은 미인과의 밀월이 끝나는 순간 모든 환상에서 벗어나 자신이 예상하지 못했던 삶의 불구덩이 속으로 들어가 자신을 소진시켜버릴지언정 미인에게서 절대로 빠져나오지 못한다.

적을 이기기 위해 적장이 가장 좋아하는 스타일의 여성을 보내 유혹하게 함으로써 싸움에서 이기는 경우가 있다. 계략이 필요한 것은 전쟁뿐만 아니라 현실에서도 마찬가지다. 미인계를 쓰면 실패할 확률이 적기 때문에 예나 지금이나 미인계가 최고의 싸움 기술이다. 남자라는 속성은 언제든지 시도 때도 없이 미인을 사랑하는 본능을 지니고 있다. 남자는 시각적인 존재이기 때문에 미인을 보면 생식 본능에 의해 유혹하고 싶어 하고, 여자는 현실적인 존재이기 때문에 남자의 외모나 나이는 중요하지 않고 남자의 능력을 사랑한다.

여자가 남자에게서 받을 수 있는 최고의 선물은 달랑 정자 한 개이기 때문에, 자신의 미모를 이용해 그것만 받아내면 생존경쟁에서 이길 수 있다. 그래서 남자를 사랑하지 않아도 남자를 유혹할 수 있는 것이다. 여자는 자신의 외모가 본능적으로 생존경쟁의 무기라는 것을 알고 있어, 교미 후에 수컷을 잡아먹는 곤충처럼 남자에게 치명적인 독을 내뿜는 팜므 파탈이 되는 것이다. 그것이 나라를 위한 일일 수도 있고 자기 자신을 위한 일일 수도 있지만.

나라를 위해 남자의 목을 친 여인 | 클림트의 〈유디트2〉

클림트의 〈유디트2〉에서 유디트는 구약성서에 나오는 여성이다. 잔인하고 야만적인 앗시리아의 장군 홀로페르네스는 이스라엘의 도시 베툴리아를 침략한다. 마을이 홀로페

르네스 군대에게 철저히 유린당하고 있는 상황에서, 아름다운 미망인 유디트는 이스라엘을 구하기 위해 자신의 아름다움을 이용하기로 한다. 요란하게 치장한 유디트의 미모와 달콤한 말에 속아 홀로페르네스는 그녀를 연회에 초대한다. 유디트는 홀로페르네스에게 술을 먹여 유혹한 뒤 그가 잠들기를 기다려 칼로 그의 목을 베어버린다. 이스라엘은 그녀의 행동에 용기를 얻어 앗시리아 군대를 물리친다.

구스타프 클림트는 이스라엘의 영웅 유디트보다는 남성을 유혹하는 여성 유디트에 관심을 가졌다. 내용은 성서에서 빌려왔으나, 클림트의 유디트는 사실 살로메에 가깝다. 목이 베어진 성 요한의 입술에 키스하는 살로메의 모습과 섹스를 무기로 적의 머리를 잘라버린 유디트가 같다고 생각했기 때문이다.

〈유디트2〉는 전작에 비해 요부상을 강하게 드러내고 있는 것이 특징이다. 상반신을

유디트의 손은 화려한 장식을 한 치마를
부여잡은 채 남자의 머리카락을 움켜쥐고 있는
데, 요부의 잔인함이 그대로 드러나고 있다.
이 작품에서 여자는 비록 남자의 머리를 들고
있지만, 유디트가 가지고 있는 강한 영웅의
이미지는 사라지고 관능적이고 유혹적인
여성의 모습으로 남아 있다.

드러낸 채 시선은 관람객을 외면하고 있는 모습이 성서에 나오는 구국의 영웅 유디트의 이미지보다는 세기말적 퇴폐 분위기에 가깝다.

이 작품 속의 유디트의 손은 화려한 장식을 한 치마를 부여잡은 채 남자의 머리카락을 움켜쥐고 있는데, 요부의 잔인함이 그대로 드러나고 있다. 그녀는 홀로페르네스의 머리가 담긴 자루를 들고 황급히 나가고 있지만, 그것은 정사가 끝난 현장을 빨리 벗어나고 싶어 하는 모습이기도 하다. 이 작품에서 여자는 비록 남자의 머리를 들고 있지만, 유디트가 가지고 있는 강한 영웅의 이미지는 사라지고 관능적이고 유혹적인 여성의 모습으로 남아 있다.

유디트의 모델 아델레 바우어는 부유한 금융업자의 딸로서 명문가의 여인이다. 클림트와 처음 컬렉터로 만난 그녀는 자신의 초상화를 의뢰한다. 아델레 바우어는 아름답고 매력적인 여성은 아니었으나, 클림트의 그림에서는 여성스럽고 매력적으로 그려진다. 클림트는 육제적인 사랑은 당시 하류층이었던 모델하고만 했고 정신적인 사랑은 상류층 여성하고만 한다는 이분법적 사고를 가지고 있었다. 때문에 이 둘은 화가와 모델로 만났지만 정신적인 사랑을 나누는 사이일 뿐이었다.

사랑을 위해 남자의 목을 친 여인 | 코린트의 〈살로메〉

살로메는 구약성서에 나오는 헤롯 왕의 의붓딸이다. 살로메는 헤롯 왕이 베푸는 만찬에서 매혹적인 춤을 추고, 그 춤에 반한 헤롯 왕이 나라의 절반이라도 주겠다고 하지만 그녀는 세례 요한의 목을 달라고 한다. 성서에서 세례 요한의 목을 요구한 사람은 어머니 헤로디아다.

하지만 오스카 와일드의 희곡 『살로메』에서는 헤로디아가 아닌 살로메로 그려진다. 살로메는 세례 요한을 사랑했지만 그는 그 사랑을 받아주지 않았다. 복수심에 불탄 살로메는 자신의 미모를 이용해 헤롯 왕을 유혹하고 그 대가로 세례 요한의 목을 요구한다.

코린트의 작품 〈살로메〉에서 살로메는
세례 요한의 감긴 눈을 어루만지고
있고, 화면 전경에 피 묻은 칼을 들고
있는 남자의 모습은 방금 사건이
일어났음을 나타낸다.
로비스 코린트의 '살로메'는 비극적
사랑에 빠진 냉혹한 여인의 모습보다는
농익은 아름다움을 보여주는
여인의 모습에 가깝다.

살로메는 세례 요한의 머리가 담긴 은쟁반을 들고 "그대만을 사랑해."라고 외친다. 사랑
을 할 수 없다면 그를 죽여 영원히 자기 것으로 만들고야 말겠다는 그녀의 집념인 것이
다. 19세기 당시 화가들은 아름다움을 무기로 남자의 목을 자른 와일드의 '살로메'에게
열광했고, 팜므 파탈의 소재로 즐겨 그렸다.

코린트의 작품 〈살로메〉에서 살로메는 세례 요한의 감긴 눈을 어루만지고 있고, 화면
전경에 피 묻은 칼을 들고 있는 남자의 모습은 방금 사건이 일어났음을 나타낸다. 로비
스 코린트(1858~1925)의 '살로메'는 비극적 사랑에 빠진 냉혹한 여인의 모습보다는
농익은 아름다움을 보여주는 여인의 모습에 가깝다.

코린트는 사진을 활용해 이 작품을 제작했는데, 작품 속의 모델은 실제 연극배우이
고, 세례 요한의 목이 담긴 쟁반을 들고 있는 사람은 화가 자신이라고 한다. 코린트는 이
작품에서 남자를 죽음에 이르게 한 요부상을 보여주기보다는 남성들의 시선을 의식해
연극적인 효과만 강조했다. ❧

미인은 축복인가, 재앙인가?

장 레옹 제롬 〈배심원들 앞의 프리네〉
1861 | 캔버스에 유채 | 80×128 | 상트페테르부르크 헤르미타지 미술관

에드워드 번 존스 〈피그말리온과 조각상 – 영혼을 얻다〉

1868~1878 | 캔버스에 유채 | 97×74 | 버밍엄 미술관

얼굴도 예쁘고 공부도 잘하고 집안도 좋고 능력도 탁월하고 더구나 남자 친구가 노블레스인 여자는 여자들 사이에서 부러움의 대상이자 질시의 대상이다. 어느 것 하나 갖추기 힘든데, 다 갖추고 있으니 자조 섞인 어조로 '하느님은 참으로 불공평하다'를 뛰어넘어 '재수 없는 여자'로 칭하게 된다.

하지만 그렇게 이야기를 해도 그중에서 여자들이 마음속으로 가장 갖고 싶어 하는 조건은 당연히 미모이다. 백설공주, 신데렐라, 콩쥐 등등 미모 하나만 가지고 성공한 여자들이 많기 때문에 여자들은 미모에 집착할 수밖에 없다. 미모 하나면 부와 명성은 물론 덤으로 잘생긴 왕자님까지 소유하게 된다는 줄거리의 수많은 소설과 영화, 만화를 어린 시절부터 보고 자랐기 때문에 여자들의 잠재의식 속에는 항상 미모에 대한 동경이 있다.

그래서 여자들은 "거울아, 거울아, 이 세상에서 가장 예쁜 여자는?"이라는 질문에 바로 "거울의 주인이십니다." 하는 말을 이 세상에서 가장 듣고 싶어 한다. 여자들은 미모가 뛰어난 여자를 보면 허물을 잡아내는 것으로 자족하지만, 남자들은 미모가 뛰어난 여자를 보면 소유욕이 발동된다. 특히 사회적으로 능력 있는 남자라면 미모의 여성을 더욱 더 자기 것을 만들고 싶어 하고, 사람들에게 자신의 능력을 보여주기를 원한다. 남자들은 모든 수단과 방법을 동원해 소유하고자 하지만, 때로는 미모의 여성이 거부할 때가 있다. 미모가 뛰어난 여자에게 그것은 축복인 동시에 재앙으로 다가온다. 질투에 눈이 먼 남자는 소유하지 못하면 문제를 일으키기 때문이다.

너무 예뻐 법정에 선 여자 | 제롬의 〈배심원들 앞의 프리네〉

'세상에 이런 남자 꼭 있다'의 대표적인 인물이 자신의 능력은 생각하지 않고 미모의 여성만 보면 자기 것인 양 행세하는 남자이다. 그런 남자들은 자신의 능력으로 소유하지 못할 때에는 꼭 음모를 꾸며 미모의 여성을 곤경에 빠뜨리고자 한다. 못 먹는 감 찔러본다는 심보다.

히페레이데스는 배심원들에게 "신에게 자신의 모습을 빌려줄 정도로 아름다운 그녀를 죽일 수 있겠는가?"라고 물으면서 그들에게 그녀의 아름다운 몸매를 보여주었다. 이 작품에서 히페레이데스에게 옷을 벗기운 채 서 있는 프리네는 부끄러워 얼굴을 가리고 있다.

제롬의 〈배심원들 앞의 프리네〉에서 프리네는 기원전 4세기경 아테네의 창부보다는 조금 나은 헤타이리라는 직업의 여성이다. 아테네 여자들은 결혼을 하면 사람들 앞에 나설 수 없었기에 안주인의 역할을 해주는 사람이 필요했다. 그녀들이 헤타이리였는데, 첫 번째 조건으로 뛰어난 미모와 몸매가 뒷받침되어야만 했다. 그녀들은 술자리에서 지켜야 할 예법과 교양, 그리고 남자 손님들은 위해 성 테크닉도 뛰어나야 했다.

프리네는 그 당시 아테네 남자들의 동경의 대상이었을 뿐만 아니라 프락시텔레스의 조각상 〈크니도스의 아프로디테〉의 모델이었을 정도로 미모가 뛰어났다. 하지만 그녀는 돈과 권력을 가진 남자라고 해도 자신의 마음에 들지 않는다면 절대로 사랑에 빠지지 않는 성격의 소유자였고, 그 성격은 결국 화를 부르고 만다. 그녀에게 마음을 빼앗겼지만 결코 그녀를 소유할 수 없었던 에우티아스는 프리네에게 신성모독죄라는 누명을 씌우게 된다. 당시 신성모독죄는 사형에 해당되는 중죄였다. 에우티아스는 사랑하는 여인 프리네를 자기 손으로 죽일 수 없으니까 남의 힘을 빌어 죽음에 처하게 함으로써 사랑을 얻지 못한 데 대한 복수를 함과 동시에 자신의 애욕을 끊어버리고자 했다.

프리네의 정부이자 그녀의 변호를 맡은 히페레이데스는 배심원들에게 "신에게 자신

의 모습을 빌려줄 정도로 아름다운 그녀를 죽일 수 있겠는가?"라고 물으면서 그들에게 그녀의 아름다운 몸매를 보여주었다. 배심원들은 그녀의 아름다운 모습을 보고 "신의 의지로 만들어낸 완벽한 몸매이기 때문에 인간이 만든 법으로 그녀를 벌할 수 없다."고 판결을 내리고, 프리네는 목숨을 건지게 된다.

장 레옹 제롬(1824~1904)은 이 극적인 장면을 〈배심원들 앞의 프리네〉로 묘사했다. 이 작품에서 히페레이데스에게 옷을 벗기운 채 서 있는 프리네는 부끄러워 얼굴을 가리고 있다. 화면 왼쪽 끝에는 고발자 에우티아스가 있는데, 히페레이데스는 그의 얼굴을 프리네의 옷으로 가려버린다. 그에게 프리네의 몸매를 볼 자격을 주지 않겠다는 것이다. 붉은 옷을 입은 배심원들은 그녀를 보기 위해 목을 빼고 있는데, 그것은 관찰자이면서 동시에 그녀의 무죄를 증명하는 증인이라는 것을 의미한다. 원래 이야기에서는 프리네는 가슴만 보여주었다고 한다. 제롬은 이 이야기에서 프리네의 얼굴을 가리면서 몸매가 더 드러나게 확대시켜 표현했다.

너무 예뻐 영혼을 얻다 | 번 존스의 〈피그말리온과 조각상-영혼을 얻다〉

남자들은 아무런 상관이 없을지라도 '이왕이면 다홍치마'라고 아름다운 여성과 함께 있기를 바란다. 그래서 미모가 뛰어난 여자들은 때와 장소를 가리지 않고 항상 특별한 대우를 받는다. 더욱이나 조각상처럼 예쁜 여자라면 잘못을 해도 금방 용서가 된다. 반면 못생긴 여자는 잘못을 하면 큰 죄악으로 처리된다.

피그말리온은 그리스신화에 나오는 키프러스 섬에 사는 조각가이다. 그는 섬에 사는 여인들의 타락한 모습을 보고 여자를 싫어하게 된다. 어떤 여자에게도 마음을 주지 않던 그는 자신의 재능을 이용해 상아로 여인을 조각하게 된다.

피그말리온은 자신이 만든 완벽한 여인 조각상에게 갈라테이아라는 이름을 붙여주고 그녀와 사랑에 빠진다. 곁에 있는 연인을 대하듯 그는 온갖 정성을 다해 갈라테이아

번 존스의 〈피그말리온과 조각상—
영혼을 얻다〉는 피그말리온이 신의
도움으로 생명을 얻은 갈라테이아와
현실 속에서 만나는 장면을 표현한
것으로, 자신이 가장 사랑했지만
유부남이어서 결코 결혼할 수 없었던
애인 잠바코를 그려넣으므로써
그녀에 대한 미안한 마음을 표현했다.

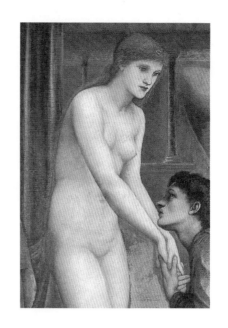

를 돌보지만 만족할 수가 없었다.

　그녀에게 여인의 향기를 느끼고 싶었던 피그말리온은 갈라테이아를 살아 있는 여인
으로 만들어달라고 신께 간절히 기도를 하기에 이른다. 미의 여신 아프로디테는 피그말
리온의 기도에 감명을 받아 그의 소원을 들어줘 갈라테이아에게 생명을 불어넣는다.

　번 존스의 〈피그말리온과 조각상—영혼을 얻다〉는 피그말리온이 신의 도움으로 생
명을 얻은 갈라테이아와 현실 속에서 만나는 장면을 표현한 것으로, 연작 가운데 네번째
작품이다. 에드워드 번 존스(1833~1898)는 피그말리온과 조각상을 네 개로 구성된 시
리즈로 제작했다. 피그말리온의 재능을 동경했던 그는 이 작품 시리즈에 특별한 애정을
쏟아부었다. 번 존스는 네번째 작품 〈영혼을 얻다〉의 모델로, 그가 가장 사랑했지만 자
신이 유부남이어서 결혼할 수 없었던 애인 잠바코를 그려넣으므로써 그녀에 대한 미안
한 마음을 표현했다. ❧

남성을 파멸로 이끈
작업의 정석

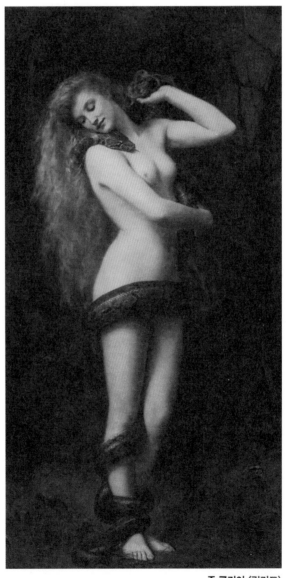

존 콜리어 〈릴리트〉
1887 | 캔버스에 유채 | 200×104 | 사우스포트 앳킨슨 미술관

에드워드 번 존스 〈심연〉
1886 | 캔버스에 유채 | 197×75 | 개인 소장

사랑에도 노력과 성의가 필요하다. 아무런 노력도 기울이지 않았는데도 불구하고 사랑을 쟁취했다면 그것은 거의 기적에 가까운 일이다. 남녀간의 만남은 단순한 것 같아도 결코 그렇지 않기 때문이다. 남자와 여자는 애초부터 서로 말이 통하지 않는 상대이다. 남자와 여자는 서로 두뇌 구조가 다르기 때문에 남녀간의 만남보다 오히려 세상 사는 일이 더 단순하다고 할 수 있을 정도다.

결코 통하지 않는 이성에게 관심을 끌려면 유혹의 기술이 필요하다. 예전에는 유혹을 잘하는 사람은 음탕한 사람으로, 유혹을 당하는 사람은 멍청한 사람으로 여겼다. 이제 순진남, 순진녀가 각광을 받았던 시대는 지났다. 현대는 유혹의 기술이 뛰어난 사람을 좋아한다.

재미있게 살려면 사랑에도 '작업의 정석'이 필요하다. 아무 생각 없이 상대만 보면 좋아하고 또 그 사람이 원하는 대로 삶을 살고자 한다면, 처음 만났을 때는 좋지만 결국에는 부담스러운 존재로 남는다. 사랑은 잘해줘도 못해줘도 어차피 시간이 지나면 멀어질 수밖에 없는 속성을 지녔다. 그래서 사랑을 오래 지속하려면 유혹의 기술이 필요하다.

타고난 매력이 있다면 모르겠지만 유혹의 선수가 되려면 상대의 취향에 맞춰 유혹해야 성공을 보장할 수 있기 때문에 다양한 기술을 가지고 있어야 한다. 카사노바가 항상 여성들에게 사랑을 받은 이유도 상대에 따라 각기 다른 유혹의 기술을 펼쳐보일 수 있었기 때문이다.

유혹의 선수들 중에는 온몸으로 유혹하는 사람이 있는가 하면, 외모 외에 독특한 무언가를 가지고 유혹하는 사람도 있다.

타고난 매력으로 유혹하는 여자 | 콜리어의 〈릴리트〉

거부할 수 없는 매력을 지닌 이성을 만났을 때 마음은 자동적으로 움직인다. 이성을 좋아하는 대가가 만만치 않아도 매력에 마비되어 빠져들 수밖에 없다. 그 이성의 품성과는

상관없이 자신의 열정을 다해 사랑한다. 하지만 그 이성이 카사노바나 릴리트 같이 한 사람에 만족하지 않는다면 '행복 끝 불행의 시작'이다. 그렇지만 그런 사람과 사랑에 빠지면 주변에서 꼭 말리는 사람이 있기 마련이어서 불행에서 빠져나올 수 있기도 하다.

유대 신화 속에 나오는 릴리트는 태초에 이브가 생겨나기 전에 있었던 아담의 여자이다. 릴리트는 온몸이 매력 덩어리인 여자이기 때문에 유혹의 특별한 기술이 필요하지 않았다. 그저 얼굴만 보이고 있어도 빠져들 정도로 매혹적인 여자 릴리트는 정숙한 아내의 자리에 만족하지 못하고 아담을 악에 빠지게 한다. 하지만 아담을 걱정하고 보호해주는 하느님은 릴리트에게 벌을 내려 낙원에서 추방해버린다. 그리고 아담에게는 그의 갈비뼈로 만든 이브를 선사한다.

릴리트 신화 가운데 그녀가 자신의 젊음을 유지하고자 아담과의 사이에서 난 아이들을 잡아먹었다는 이야기가 있을 정도로 릴리트는 사탄에 가까운 여자였다. 남자를 유혹하는 데 죄의식을 느끼지 않고 잔인하게 남자를 파멸로 이끄는 여자로 표현했던 낭만파

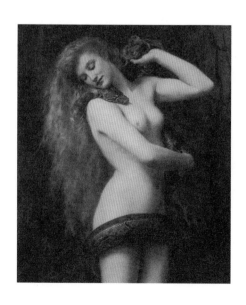

존 콜리어는 릴리트가 뱀과 사랑을
나누는 장면을 그림으로써 릴리트를
사탄의 이미지로 표현했다. 아름다운
육체를 지닌 릴리트는 뱀의 애무를
받으며 황홀경에 빠져 있다.

시인 키츠의 시〈라미아〉에서 영감을 얻어 존 콜리어는〈릴리트〉를 제작한다.

키츠는〈라미아〉에서 릴리트를 황금빛과 초록빛 그리고 청색의 무늬가 있는 뱀으로 비유한 데 반해, 존 콜리어는 릴리트가 뱀과 사랑을 나누는 장면을 그림으로써 릴리트를 사탄의 이미지로 표현했다. 아름다운 육체를 지닌 릴리트는 뱀의 애무를 받으며 황홀경에 빠져 있다.

콜리어가 이 작품에서 어둠의 자식이자 악의 상징인 뱀과 아름다운 여체를 하나로 묶은 것은 여자라는 존재가 천사의 모습과 사탄의 모습을 동시에 지녔다고 생각해서이다. 여성의 존재가 양면성을 가진 존재라는 생각은 빅토리아 시대의 산물이다. 여성은 가정에서만 그 존재가 인정되었던 시대에 남자를 유혹하고 파탄으로 이끄는 여자의 대명사가 릴리트였던 것이다.

빅토리아 시대에 활동했던 영국의 화가 존 콜리어(1850~1934)는〈릴리트〉를 제작하기 위해 동물원에서 뱀을 관찰했다고 한다. 그는 릴리트를 남자들이 원하지만 거부하고 싶은 여자로 표현했다.

목소리로 남자를 유혹하는 여자 | 번존스의〈심연〉

사랑은 확인받고 싶어 하는 속성을 가지고 있기 때문에 사랑한다면 '사랑해'라는 말을 듣고 싶어 하는 것이 남녀 공통의 마음이다. 그래서 외모 다음으로 중요한 것은 목소리다. 사랑을 의심받지 않으려면 '사랑해'라는 말을 해야 되지만, 외모에 어울리지 않는 목소리의 소유자를 만났을 때에는 그 환상이 깨지는 경우가 있다.

고대 여성들에게 아름다운 목소리는 유혹의 최고 기술이었다. 그리스신화에 등장하는 세이렌은 사람을 끄는 감미로운 목소리를 가진 여인이다. 호메로스의 장편 서사시 『오디세이』에 나오는 세이렌은 상반신은 아름다운 여자이고 하반신은 물고기이지만 아름다운 노래로 남자를 유혹해 바다에 빠지게 하는 힘을 가졌다.

남자는 아름다운 노래에 빠져 죽음에 이르는
소용돌이에 휘말리면서도 자신의 죽음조차
깨닫지 못하고 유혹에 무력하다.
세이렌은 남자를 꼼짝 못하게 포옹한 채
미소를 지으며 정면을 응시하고 있다.

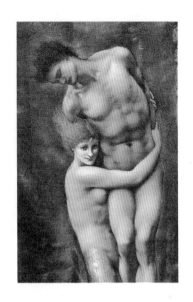

이 이야기는 안데르센 동화『인어공주』에서 아름답게 각색되어 그려졌다. 안데르센의 '인어공주'와 호메로스의 '세이렌'은 차이점이 있다. 인어공주는 제 분수를 모르고 영역 밖에서 남자를 사랑해 자신을 파멸로 이끌지만, 세이렌은 자기 영역에서 결코 벗어나지 않고 아름다운 목소리로 남자를 현혹시켜 죽음에 이르게 한다.

에드워드 번 존스는 이 작품에서『오디세이』에 충실해서 세이렌을 묘사했다. 그리스 신화에서 세이렌은 새의 이미지로 나오는데, 새는 지상과 천상의 전령사 역할을 하는 천사였다. 중세 이후 세이렌은 새의 이미지가 사라지고 인어의 모습을 띠게 된다.

남자는 아름다운 노래에 빠져 죽음에 이르는 소용돌이에 휘말리면서도 자신의 죽음조차 깨닫지 못하고 유혹에 무력하다. 세이렌은 남자를 꼼짝 못하게 포옹한 채 미소를 지으며 정면을 응시하고 있다.

이 작품에서 번 존스는 심연의 존재를 죽음의 그림자를 지닌 여자로 표현했다. 에드워드 번 존스는 그리스 로마 신화를 시적으로 묘사하는 데 뛰어난 화가이다. ⚜

불륜
달콤한 유혹

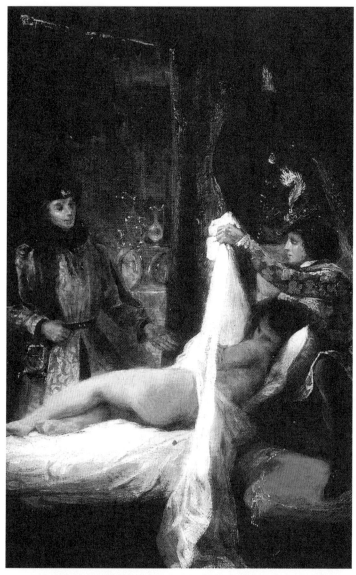

외젠 들라크루아 〈부르군도 공작에게 자기 정부의 나신을 보여주는 오를레앙 공작〉
1825~1826 | 캔버스에 유채 | 32×25 | 마드리드 티센 보르네미사 미술관

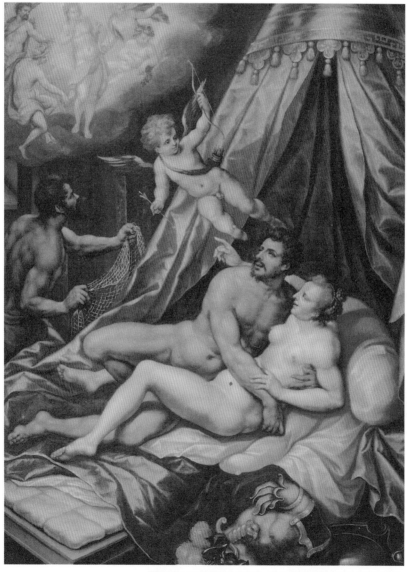

헨드리크 드 클레르크 〈불카누스의 함정에 빠진 마르스와 비너스〉
1570~1629 | 패널에 유채 | 45.5×35.5 | 런던 휘트필드 갤러리

사랑은 연회장의 얼음 조각상과도 같다. 아무리 아름다운 조각이라고 할지라도 시간이 지난면 흔적도 없이 사라져 언제 그 자리에 있었는지도 기억하기 힘들다. 사랑도 마찬가지다. 아무리 자신의 모든 것을 다 바쳐 열정적으로 사랑했다 해도 시간이 지나면 사랑했던 기억조차 사라진다. 사랑이 강물처럼 흘러 추억이 될 때에는 사랑은 사랑이란 이름으로만 남아 있다.

결혼이라는 제도에 묶여버린 사랑은 습관이 되어 뜨겁던 기억조차 가지고 있지 못한다. 항상 그 자리에 머물고 있는 사랑은 그 기능을 상실한 채 현실의 모습으로만 존재한다. 사랑이 조금씩 사라져 흔적조차 느껴지지 않을 때 우리는 다른 사람과의 사랑을 꿈꾸게 되고, 결혼 제도 밖의 일탈이 주는 흥미와 서스펜스를 즐기게 된다. 청소년기에는 학교 밖의 모든 것은 일탈이지만 성인이 되고부터는 경계라 할 것이 별로 없다. 그것은 성인의 특권이지만 한편으로는 사는 재미가 그만큼 감소한다는 이야기이기도 하다. 성인이 되어서 결혼이라는 제도에 묶여 경계가 생기고 나면 우리는 또 한 번 일탈을 꿈꾸게 된다.

제도권 밖의 사랑은 빛보다는 어둠에 익숙해 있어 침대 밖을 벗어나지 못하고 욕망이라는 이름의 기차를 타고 달린다. 사랑을 제도권에 끌어들이고 싶지 않을 때 우리는 다른 것은 생각하지 않고 오직 욕망의 질주를 하게 되는 것이다.

사랑을 속이지 못하지만 그렇다고 드러내고 하지 못할 때에는 지혜가 필요하다. 제도권 밖의 일탈을 꿈꾸거나 행하고 있을 때 위험에 노출되지 않기 위해서는 나름대로 자신의 행동을 드러내지 말아야 하는 아픔이 있지만, 그만큼 흥미를 유발하는 것도 없을 것이다.

간부의 지혜 |

들라크루아의 〈부르군도 공작에게 자기 정부의 나신을 보여주는 오를레앙 공작〉

남의 것을 탐할 때는 모든 것이 다 스릴이 있지만, 특히 자신보다 지위가 높은 상사의 여

침대 시트를 걷어 올려
정부의 얼굴을 가리고 있는
오를레앙 공작의 행위는
노출과 은폐를 적절히
사용함으로써 위기상황을
넘기고 있다. 남편 앞에서
벌거벗은 채 누워 있는
여인은 침대 시트 속에서도
얼굴이 보이지 않도록
두 팔을 모으고 고개를
돌리고 있다.

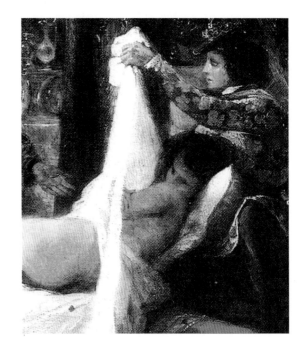

자를 탐할 때처럼 위험에 빠지는 일은 없을 것이다. 피할 수 있다면 피해 가고 싶지만, 어쩔 수 없는 위기상황에 부딪치게 되면 치명적인 불운이 닥친다. 불운에 빠지지 않기 위해서는 위기 대처능력을 발휘해야 하는 지혜가 필요하다.

〈부르군도 공작에게 자기 정부의 나신을 보여주는 오를레앙 공작〉에서 들라크루아는 그런 위기의 순간을 절묘하게 포착했다. 벌거벗었을 때 여자들이 가장 가리고 싶어 하는 것은 얼굴이다. 벌거벗은 육체만 가지고 알아보기 힘들기 때문에 위기상황에 처했을 때 여자들은 가장 먼저 얼굴부터 가리게 되는 심리가 있다. 정을 통하고 있는 장면을 들킨 간부는 그것을 정확하게 알고 있었다.

오를레앙 공작은 자신의 주군의 아내를 유혹했다. 공작 부인과 정사를 하고 있던 중 부르군도 공작의 기습적인 방문을 받게 된다. 절체절명의 위급한 상황에서 오를레앙 공

작은 침대 시트를 들어올려 정부의 육체를 노출시키고 얼굴을 가린다.

하반신을 그대로 드러낸 채 누워 있는 여인을 보고 부르군도 공작은 자신의 아내인 것 같다고 의심을 하지만 정확하게 알 수는 없었다. 얼굴을 보지 않았기 때문이다. 그렇다고 간부인 오를레앙 공작에게 이 여인이 자신의 아내라고 말할 수도 없었다. 아내의 벌거벗은 몸을 기억하지 못하는 자신의 어리석음이 알려질까 두려웠던 것이다. 그는 "저 여인은 내 아내가 아니다."라는 말을 하고 돌아선다.

간부의 지혜를 표현하기 위해 들라크루아는 이 작품에서 부르군도 공작의 시선을 중심으로 화면을 구성했다. 부르군도 공작은 자신의 아내일지도 모른다는 의심이 들지만 하반신을 드러낸 채 누워 있는 아름다운 육체를 보고 매력을 느낀다. 부르군도 공작은 눈앞에 펼쳐지고 있는 상황에서 진실을 보지 못하고 남자로서의 호기심이 먼저 앞서고 있다.

침대 시트를 걷어올려 정부의 얼굴을 가리고 있는 오를레앙 공작의 행위는 노출과 은폐를 적절히 사용함으로써 위기상황을 넘기고 있다. 남편 앞에서 벌거벗은 채 누워 있는 여인은 침대 시트 속에서도 얼굴이 보이지 않도록 두 팔을 모으고 고개를 돌리고 있다.

낭만파 화가 외젠 들라크루아는 많은 작품을 문학작품에서 영감을 얻어 제작했다.

남편의 지혜 | 클레르크의 〈불카누스의 함정에 빠진 마르스와 비너스〉

미녀를 아내로 얻은 못생긴 남자들의 공통점은 항시 질투에 사로잡혀 있다는 것이다. 미녀에게 호시탐탐 눈독을 들이는 남자들이 많기 때문이다.

신화 속에 나오는 아름다운 여신 비너스의 비극은 못생긴 불카누스가 남편이라는 것이다. 불카누스는 아버지 주피터 신의 장난으로 비너스와 결혼을 하게 된다. 바람둥이의 천성을 버리지 못하는 비너스는 유명한 바람둥이 마르스와 바람을 피우기 시작한다. 어

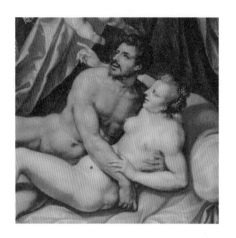

헨드리크 드 클레르크는 〈불카누스의 함정에 빠진 마르스와 비너스〉에서 불카누스의 함정에 빠져 마르스와 비너스가 다른 신들에게 웃음거리가 되고 있는 장면을 묘사했다.

머니 주노마저 아들의 모습을 싫어할 정도로 못생긴 불카누스는 질투심에 사로잡혀 비너스와 마르스의 정사를 알고 그들을 함정에 빠뜨린다.

헨드리크 드 클레르크는 〈불카누스의 함정에 빠진 마르스와 비너스〉에서 불카누스의 함정에 빠져 마르스와 비너스가 다른 신들에게 웃음거리가 되고 있는 장면을 묘사했다.

비너스는 남편 불카누스를 속이고 마르스와 정사를 벌이고 있다. 태양으로부터 이 사실을 전해 들은 불카누스는 아내의 불륜 장면을 덮치기로 마음먹고 두 사람이 정사를 할 침대에 청동 그물을 설치한다. 불카누스의 계략을 알지 못하는 연인들은 위험에 빠진 것도 모른 채 달콤한 사랑에 빠져 막 정사를 하려고 한다. 그 순간 청동 그물이 두 사람을 덮쳐 꼼짝 못하게 한다. 이때 불카누스는 올림푸스에 있는 신들을 불러모아 두 사람을 웃음거리로 만든다.

헨드리크 드 클레르크(1570～1629)는 신화의 내용을 충실하게 표현한 화가이다. 당시 유럽의 미술가들은 대부분 후원자를 위해서 에로틱한 꿈의 세계를 창출했고, 클레르크도 신화의 내용을 빌려와 에로티시즘의 세계를 묘사했다. ❀

장 브록 〈히아킨토스의 죽음〉
1801 | 캔버스에 유채 | 175×120 | 프아티에 생크로아 박물관

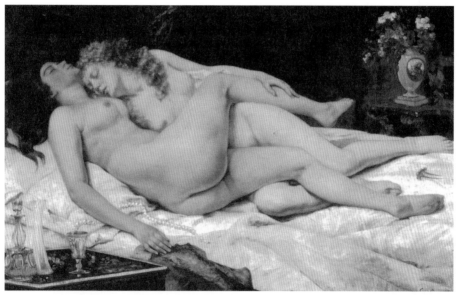

쿠스타브 쿠르베 〈잠〉
1866 | 캔버스에 유채 | 135×200 | 파리 프티팔레 시립미술관

시간이 지남에 따라 가치관과 인생관은 많이 바뀌게 마련이다. 평생 어린 시절 지니고 있던 가치관에 머물러 있다면 성장하지 못한 사람이라고 할 수 있을 것이다. 그러나 아직도 흑백의 논리로 모든 것을 이해하고자 하는 사람들이 많이 있다. 인생이 흑백논리처럼 단순하다면 얼마나 좋을까? 하지만 다양한 사람들이 살고 있는 이 세상을 흑백의 논리로만 설명할 수는 없다.

어린 시절 받았던 일방적인 교육의 영향으로 우리는 자신과 조금 다른 존재에 대해서는 선입견을 가지고 있다. 다른 사람들의 선입견에 의해 낙인이 찍혀 사회에서 영원히 배제된 채로 살아가야 한다는 것은 정말로 무서운 일이다.

세상의 모든 사랑은 남자와 여자 사이에만 있는 것은 아니다. 남자는 모두 사회에서 일을 하고 여자는 모두 남자에게 편안함을 주기 위해 존재하는 것이 아니듯이 남자와 남자, 여자와 여자의 사랑도 있다. 그렇지만 우리 사회는 그들의 사랑을 인정하지 않고 있다. 그들이 지닌 어두운 운명은 단지 사회적 규범에 의한 것일 뿐이다.

아직도 고지식한 기성세대가 가지고 있는 동성애에 대한 선입견을 그대로 가지고 있는 사람이 많이 있다. 그러나 자신의 진정한 삶을 얻기 위해 커밍아웃을 하는 사람들이 늘고 있는 것을 보면 어느 정도는 시대가 변한 게 사실이다. 천형처럼 앓고 있는 그들의 아픔이 이제 밖으로 표출되고 있다. 그들의 사랑이 평범하다고 할 수는 없지만, 결혼은 남녀가 하는 것이라는 가치관에 매달려 그들의 사랑을 폄하시켜서는 안될 일이다. 세상을 좀더 넓게 바라보아야 하지 않을까.

남자와 남자의 사랑 | 브록의 〈히아킨토스의 죽음〉

고대 그리스 시대의 그림 속에 동성애가 등장하는 것에서 알 수 있듯이, 동성애는 오래 전부터 존재해왔다. 고대 그리스인들은 성인 남자가 미소년을 사랑하는 것을 가장 이상적인 사랑이라고 여겼다. 하지만 중세에는 종교적, 정치적, 도덕적 이유로 동성애는 사

중세 이후 종교적인 이유로
노골적인 표현을 할 수
없었던 화가들은 신화를
빌려서 간접적으로
동성애를 표현하기
시작했는데, 장 브록의
〈히아킨토스의 죽음〉에서
도 동성애의 분위기를
엿볼 수 있다.

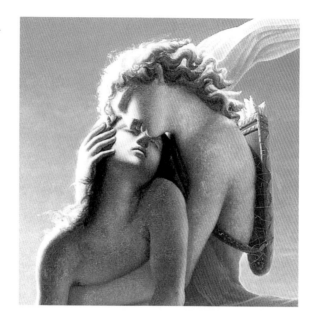

회적으로 비정상적인 것으로 간주되었다.

　19세기가 되어서야 성의 정체성에 관심을 가진 학자들이 늘어나면서 동성애에 대한 학문적인 연구가 시작되었다. 중세 이후 종교적인 이유로 노골적인 표현을 할 수 없었던 화가들은 신화를 빌려서 간접적으로 동성애를 표현하기 시작했는데, 장 브록의 〈히아킨 토스의 죽음〉에서도 동성애의 분위기를 엿볼 수 있다.

　태양의 신 아폴론은 스파르타의 왕자인 미소년 히아킨토스를 사랑했다. 아폴론은 이 미소년을 너무 사랑해 사냥할 때나 운동할 때나 소풍갈 때나 어디든지 데리고 다녔다. 어느 날 이 두 사람은 원반던지기를 하고 있었다. 히아킨토스를 짝사랑하여 두 사람을 질투하던 서풍의 신 제피로스는 바람의 방향을 바꾸어 아폴론이 던진 원반이 히아킨토스의 얼굴에 정확하게 꽂히게 만든다. 히아킨토스를 끌어안은 아폴론은 죄책감에 시달렸지만, 이미 원반을 이마에 맞은 히아킨토스의 상처는 치명적이어서 그 자리에서 쓰러

지고 만다. 아폴론은 탄식을 하면서 "언젠가 때가 오면, 이 용감한 영웅은 똑같은 이름의 꽃으로 다시 태어나리라."라고 읊조렸다. 그리고 그 자리에 피어난 꽃이 히아신스다. 장 브록(1780~1850)은 그리스신화에서 가장 전형적으로 동성애를 표현할 수 있는 이야 기를 찾아냈다. 히아킨토스를 부축하는 아폴론을 화폭에 담아내면서 남자들끼리의 자연스러운 성 접촉을 묘사했던 것이다.

여자와 여자의 사랑 | 쿠르베의 〈잠〉

남자들의 동성애를 표현한 역사가 고대 그리스 시대부터였다면, 여자들의 동성애가 표현되기 시작한 것은 16세기 이후의 일이다. 그러나 여자들의 동성애를 주제로 한 작품이 다루어지게 된 것은 남자들의 관음증을 만족시키기 위해서였다. 의뢰인인 남자들의 색다른 성적 만족을 위해 화가들이 그림에서 이 주제를 다루었던 것이지만, 사회적으로도 남자들의 동성애와 다르게 여자들의 동성애는 그리 질타를 받지 않았다. 여성은 사회적으로 장식품 같은 존재였기 때문에 그들끼리의 사랑은 순수하게 보았다.

여성 동성애를 표현한 대표적인 작품이 구스타브 쿠르베의 〈잠〉이다. 쿠르베는 이 주

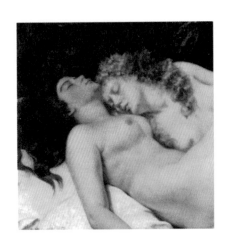

호트러진 머리, 침대 위에 떨어진 장신구는 두 여인이 지금 막 사랑을 끝냈음을 알려주고 있다. 쿠르베는 이 작품을 대중에게 공개할 생각이 없었기 때문에, 보는 사람들을 당황하게 만들 정도로 대담하게 표현했다.

제에 관심을 많이 가지고 있었다. 잠에 빠져 엉켜 있는 두 여인은 분명 레즈비언 커플이다. 흐트러진 머리, 침대 위에 떨어진 장신구는 두 여인이 지금 막 사랑을 끝냈음을 알려주고 있다. 쿠르베는 이 작품을 대중에게 공개할 생각이 없었기 때문에, 보는 사람들을 당황하게 만들 정도로 대담하게 표현했다.

쿠르베는 레즈비언 커플을 그리면서 신화나 전설을 빌려오지 않고 적나라하게 그렸다. 그것은 모든 그림은 사실적으로 그려야 한다는 그의 신념에 따른 것이었다.

이 작품은 1866년 터키제국의 대사이자 미술애호가였던 칼릴 베이의 주문에 의해 제작되었다. 당시 동성애 주제는 문학작품 속에서는 자주 다루어졌지만, 그림으로 표현하기에는 사회적으로 제약이 많았다. 칼릴 베이는 에로틱한 그림을 좋아해 그런 그림들을 수집했고, 자신의 취향에 맞추어 그림을 의뢰하기도 했다.

쿠르베는 베이의 사치스러운 기호에 맞추기 위해 탁자 위에 고급스러운 물병과 잔, 진주목걸이, 동양풍의 화병을 화면에 그려넣었다. 두 여인의 도발적인 자세도 베이의 특별한 취향을 반영한 것이라 할 수 있다. 또한 화면 속의 화려한 소품들은 사랑하고 있는 두 여인이 부유층 여성이라는 것을 암시하고 있는데, 그것은 19세기 말 파리 부유층 여성들의 실상을 사실적으로 묘사한 것이기도 했다.

이 작품 속의 검붉은 머리의 여인은 화가 휘슬러의 정부 조안나 히퍼이다. 관능적인 그녀는 최고의 창녀 같은 분위기를 가졌다고 알려졌다. 쿠르베는 조안나 히퍼와의 사랑을 잊지 못해 그녀를 모델로 몇 작품을 남겼다. 그는 사교계의 우아하고 아름다운 여성보다는 조안나 히퍼처럼 퇴폐적이면서 관능적인 여인에게 매력을 느꼈다. 구스타브 쿠르베(1819~1877)는 19세기 사실주의의 대표적인 화가이다. ✤

희망과 절망

임신과 낙태

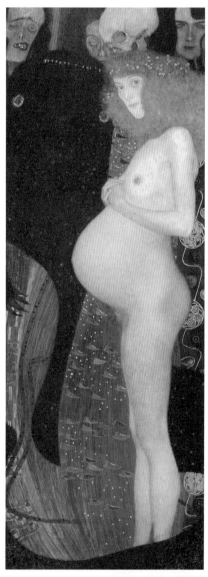

구스타프 클림트 〈희망1〉
1903 | 캔버스에 유채 | 189×67 | 캐나다 오타와 국립미술관

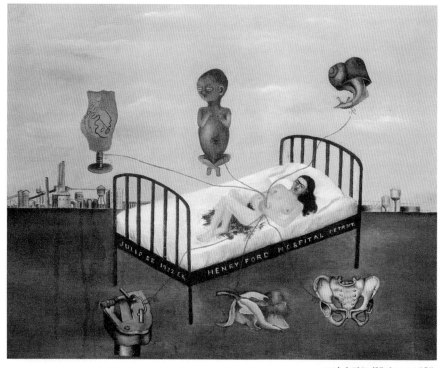

프리다 칼로 〈헨리 포드 병원〉
1932 | 금속판에 유채 | 30×38 | 멕시코시티 돌로레스 올메도 재단

세 상살이가 모두 계획처럼 되지 않는 것처럼 탄생 또한 마찬가지다. 어떤 누구도 태어남을 선택할 수 없는 것처럼 태어남은 우연의 산물이라고 할 수 있다. 남자와 여자가 만나 사랑을 한다고 다 생명을 잉태시키지는 않기 때문이다. 하지만 새 생명을 잉태할 수 있는 능력은 누구에게도 있다.

남자가 스스로 가장 남자답게 느끼는 순간은 자신과 꼭 닮은 아이의 탄생을 지켜볼 때라고 한다. 남자는 새로운 인생을 태어나게 할 수 있는 자신의 능력에 감동하고 눈물을 흘리면서도, 또 한편으로는 아이의 탄생과 더불어 순간의 선택에 대한 책임을 절절히 느끼게 된다.

말하자면 그때부터는 혼자가 아닌 한 가정의 가장으로서 무거운 책임을 통감하게 되는 것이다. 남자에게 아이의 탄생은 남에게 보이는 자신의 이미지에 신경 쓰기보다는 고대 이래 계속돼왔던 생활을 책임져야 하는 생활인으로서의 삶의 시작을 의미한다.

임신은 여자에게 아름답고 부드러운 여성의 의미보다는 어머니라는 존재의 시작을 알려준다. 어머니가 된다는 것은 여자로서의 삶은 이제 등 뒤로 숨기고, 사회적으로나 가정적으로 가장 먼저 아이의 행복을 생각하도록 만든다. 여자는 그 어떤 일도 그것보다는 중요하지 않게 생각한다. 임신은 분명 찰나의 기쁨의 대가로서 평생 어깨에 무거운 짐을 짊어지고 가야 하는 일이지만, 새로운 생명을 잉태하고 그 생명의 탄생을 기다리는 일은 희망을 주는 일이다.

임신은 한 사람의 개인사에서 가장 중요한 일이란 의미를 넘어서 인류의 희망이다. 아무리 시대가 바뀌어도 그것만은 변하지 않는 사실이다. 사랑하는 사람과 희망을 나누는 일이기에 우리의 삶은 가치를 갖게 된다. 분명 탄생은 자신이 선택할 수 없는 일이지만, 그로 인해 우리는 세상을 향해 나아갈 수 있는 것이리라.

생명의 잉태는 희망이다 | 클림트의 〈희망1〉

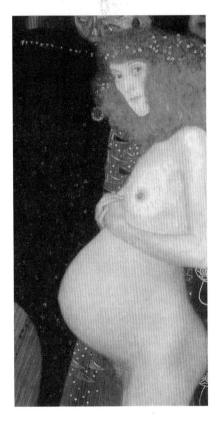

이 작품 속의 임신한 여자는
부끄러움이 없이 붉은 머리카락과
음모를 당당히 드러내고 있는데,
그것은 임신이라는 것은 섹스에
의해 이루어지는 일이라는
성적 암시이다.

생명을 잉태하는 일은 남자와 여자의 공동의 책임하에 이루어지는 일이지만, 생명은 여자의 자궁을 통해 성장한다. 여자의 자궁은 생명의 원천이다. 하지만 임신에 대한 시각은 남자와 여자가 분명히 차이가 있다. 구스타프 클림트의 〈희망1〉은 남성 우월주의의 시각에서 본 임신이다.

클림트의 〈희망1〉은 '인류의 희망' 은 임신이라는 위대한 주제를 상징하고 있다. 그러나 이 작품은 작가의 에로틱한 감정을 그대로 드러내고 있는 작품으로서, 미술사상 보기 드문 소재인 임산부를 대담하고도 노골적으로 묘사했다. 이 작품 속의 임신한 여자는 부끄러움이 없이 붉은 머리카락과 음모를 당당히 드러내고 있는데, 그것은 임신이라는 것은 섹스에 의해 이루어지는 일이라는 성적 암시이다. 클림트는 이 작품에서 임신한 여성의 얼굴에 타락한 요부와 어머니의 모습을 동시에 담아냈다. 또한 배 위에 깍지를 낀 양손을 놓음으로써 인류의 희망을 암시하고 있는데, 그것은 결국 희망은 새 생명의

탄생이라는 것이다. 임신한 여인을 통해 클림트는 완벽한 여성상과 동시에 생명과 육체의 찬가를 보여주고 있다.

이 작품은 현실적인 주제와 비현실적인 주제가 한 화면에 나타나는 클림트만의 독특한 구성을 특징으로 한다. 죄, 질병, 죽음, 빈곤, 탄생할 생명 등 역설적인 주제들이 화면에 동시에 나타나고 있다. 임신한 여성은 희망을, 여성 머리 뒤로 보이는 해골은 죽음을 상징한다.

이 작품을 제작할 당시 클림트의 모델이자 정부였던 미치 짐머는 임신중이었다. 클림트는 그 모습을 보고 영감을 얻어 작품을 제작하고 싶었고, 마침 모델들 가운데 임신중이던 헤르마라는 여인을 모델로 삼을 수 있었다. 그녀는 모델 일을 그만두고 싶어 했으나 가정 형편상 그만둘 수가 없었다. 항상 모델들하고 성적 쾌락을 누리던 클림트는 모델비는 물론 그녀들의 생활비를 대주고 있었기에, 가난한 임산부였던 그녀는 결국 클림트의 청을 거절하지 못하고 파격적인 포즈로 화폭 앞에 서게 된다.

이 작품이 주는 충격을 알고 있었던 구스타프 클림트는 비난에 휩싸일 것을 걱정해 이 그림이 프리츠 베른도르퍼란 실업가에게 팔렸을 때 교회 제단화처럼 그림을 덮개로 가리라고 충고했다고 한다.

낙태는 절망하게 한다 | 프리다의 〈헨리 포드 병원〉

여자에게 임신은 남자가 주지 못했던 또다른 희망이다. 자궁을 통해 여자는 사랑이 완벽하게 자신만의 것이라는 소유욕이 느껴지기 때문에, 그 어떤 때보다 임신 기간 동안 충만감으로 넘쳐흐르게 된다. 하지만 그 사랑의 결정체인 임신이 실패로 끝났을 때 여자는 깊은 절망감과 상실감으로 자신을 주체할 수 없을 정도가 된다.

프리다 칼로는 그토록 갈망했던 아이를 잃었을 때의 절망적인 심정을 작품으로 남겼는데, 〈헨리 포드 병원〉이 그것이다. 1930년 프리다 칼로는 아이를 잃은 충격 속에 13일

여자는 무력하게 커다란 침대에 누워 있고,
여자의 아래쪽 침대 시트에는 피가 홍건히
고여 있다. 그녀의 배가 여전히 불러 있음을
볼 때 여자가 낙태를 했음을 알 수 있다.
왼손에는 세 개의 붉은색 리본을 쥐고 있는데,
그것은 실패한 임신을 상징한다.

동안 병원에 입원하고 있었다. 그녀는 병원에 있는 동안 그 느낌을 드로잉하기 시작했다.
이때의 스케치가 〈헨리 포드 병원〉의 밑그림이 된다. 이 작품에서 여자는 무력하게 커다
란 침대에 누워 있고, 여자의 아래쪽 침대 시트에는 피가 홍건히 고여 있다. 그녀의 배가
여전히 불러 있음을 볼 때 여자가 낙태를 했음을 알 수 있다. 왼손에는 세 개의 붉은색 리
본을 쥐고 있는데, 그것은 실패한 임신을 상징한다.

침대 오른쪽 위의 달팽이는 인디언 문화에서 임신과 탄생의 상징으로 여겨지던 것이
다. 프리다에게 달팽이는 여성의 임신 주기와 섹슈얼리티를 상징한다. 침대 밑에 있는
골반뼈 모형은 유산의 원인을 나타내고 있다. 프리다는 교통사고로 등뼈와 골반에 문제
가 있어 아이를 가질 수 없는 몸이었지만 임신을 했던 것이다. 너무도 남편 리베라의 아
기를 낳고 싶었던 그녀는 무리했지만 결국 낙태를 하고 만다. 이 작품은 이런 프리다의
감정이 충실하게 표현되어 있다.

프리다 칼로(1907~1954)는 멕시코에서 태어났다. 그녀는 자신이 존경하던 공산주의
적 성향이 강한 스물한 살이나 연상인 화가 디에고 리베라를 만나면서 화가가 되려는 결
심을 굳힌다. 리베라와 결혼한 이후 그의 이념에 영향을 받아 작품의 성향이 달라진다. ⚜

야누스의 얼굴

스타

앙리 드 툴루즈 로트레크 〈관객에게 답례하는 이베트 길베르〉
1894 | 인화지에 유화식 석판화 | 48×28 | 알비 툴루즈 로트레크 미술관

장 프레데릭 바지유 〈분장실〉
1870 | 캔버스에 유채 | 132×117 | 몽펠리에 파브르 박물관

색 다른 재능을 가지고 있는 사람들은 평범함을 거부하고 자신의 삶을 화려하게 수놓고 싶다는 갈망을 숨기지 않는다. 그것이 고난과 고통을 수반한다고 해도 가고 싶어 하고 또 가야만 하는 길이라고 생각한다. 포기하기에는 자신의 재능이 너무나 아깝다고 느끼기 때문이다.

스타! 누구나 동경하지만 그 누구도 될 가능성은 거의 없다. 그래서 스타다. 하루아침에 스타가 되지 않는다는 말도 있듯이, 그 머나먼 여정 속에 길은 안개에 갇혀 있어 많은 사람이 도전하지만 금방 보이지 않는다. 그 길은 특별한 사람들에게만 열려 있다. 천부적인 재능이 있다고 해도 그 재능을 인정해주는 사람이 적기 때문에 금방 이루어지는 일은 결코 없다. 재능과 노력을 동반하고 있지만 운도 따라야 하는 것이 스타의 길이다. 스타는 자신이 선택한 길에 한번 빠져들면 절대로 나오지를 못한다. 무대 위에서 스포트라이트를 받고 서 있는 자신의 모습에 스스로 갇혀버리기 때문이다. 남들의 주목을 받지 못했을 때에는 알려지는 것에 대한 고통을 모른다. 하지만 세상 사람들이 자신의 사생활을 훔쳐보기를 원할 때 그것을 감내할 수밖에 없는 스타는 고통스럽다. 항상 무대 위에 있는 아름다운 모습만 보여주어야 하기 때문이다. 스타도 평범한 사람들과 같다. 그들도 사랑하고 미워하면서 일상을 보내고 있다.

하지만 평범한 사람일수록 화려한 삶에 대한 동경이 크다. 바라만 보았지 올라가보지 못한 나무이기 때문이다. 평범한 사람들은 일찍이 '너 자신을 알라' 라는 소크라테스의 진리를 받아들여 올라가지도 못할 나무는 애당초 쳐다보지도 않기에 스타가 되는 길은 일찍이 접어버린다. 그렇지만 스타에 대한 동경은 남아 있어 그들의 행동이나 사생활에 대해 알고 싶어 한다. 무대 위의 스타를 보는 것도 즐거운 일이지만 그들의 무대 밖 모습을 훔쳐보는 것도 만만치 않은 즐거움을 준다.

무대 위의 스타 | 로트레크의 〈관객에게 답례하는 이베트 길베르〉

19세기 프랑스에서 가장 큰 무대는 물랭 루즈였다. 물랭 루즈는 사람들에게 술과 여자와 춤과 같은 환락을 선사했지만, 자신들의 이야기를 들려주는 가수도 인기를 끌었다. 대중가요는 모든 사람들의 마음을 후벼 파는데, 그것은 노래를 듣는 사람들 자신들의 이야기이기 때문이다. 노래 속에서 지나간 과거 속의 자신의 모습을 보기 때문에 그들의 노래를 들으며 울고 웃고 하는 것이다. 사람의 이야기가 담겨 있지 않고 고상함으로만 노래를 한다면, 대중은 거기에 감동을 받지 않는다. 무대 위에서 혼신의 힘을 다해 노래하는 가수에게 감동을 받는 것은 그들이 노래를 잘해서이기도 하지만, 자신들의 이야기를 애잔하면서도 사실처럼 그대로 전달하는 능력이 있어서이기도 하다.

앙리 드 툴루즈 로트레크의 〈관객에게 답례하는 이베트 길베르〉는 당시 물랭 루즈에서 가장 인기를 끌었던 샹송 스타 이베트 길베르를 그린 작품이다. 그녀는 인기가 많아

너무나 가난한 그녀에게 가격이
싼 검은 장갑은 자신의 우아한
외모를 강조하기에 더없이 좋은
소품이었고, 로트레크는 길베르에게
경의를 나타내기 위해 그녀만의
독특한 특징을 잡아 독자적인
실루엣 기법으로 표현했다.

여러 음악 카페나 카바레의 클럽에 출연해 샹송을 불렀다. 또한 현재 자크 브렐, 레오 페레, 조르주 브라상, 에디트 피아프 등으로 잘 알려져 있는 '샹송 레알리스트' 계열의 가수이다. 로트레크는 노래하는 길베르를 좋아하는 것을 넘어 숭배했을 정도이다. 그녀는 항상 무대에서 밝은 드레스에 검은 장갑을 끼고 노래를 불렀다. 너무나 가난한 그녀에게 가격이 싼 검은 장갑은 자신의 우아한 외모를 강조하기에 더없이 좋은 소품이었고, 로트레크는 길베르에게 경의를 나타내기 위해 그녀만의 독특한 특징을 잡아 독자적인 실루엣 기법으로 표현했다. 〈관객에게 답례하는 이베트 길베르〉에서 로트레크는 길베르가 노래하면서 장갑 낀 손가락을 펼쳤다가 청중에게 인사하는 순간을 효과적으로 표현하고 있다. 로트레크는 이베트 길베르를 드로잉, 구아슈, 석판화로도 그렸다.

길베르는 자신을 숭배하던 많은 화가들이 그려주었던 아름다운 모습과는 다르게 묘사된 로트레크의 그림 속 자신의 모습을 처음에는 마음에 들어 하지 않았다. 약간 우스꽝스러운 듯한 외모로 표현되어 있는 그림을 보고 충격을 받았으나, 곧 그녀는 로트레크의 예술성에 확신을 얻었다. 그는 그녀의 본질을 정확하게 파악한 화가였다. 그는 또한 이베트 길베르에게 바치는 단색 판화 연작을 제작했는데, 무대 위 길베르의 움직임을 포착한 실루엣 중심의 작품들이다. 길베르는 로트레크의 그림 때문에 당대의 스타를 뛰어넘어 사람들에게 불멸의 이름을 얻었다.

무대 뒤의 스타 | 바지유의 〈분장실〉

혼신의 힘을 다해 무대 위에서 자신을 펼쳐 보였던 스타는 그 시간이 지나면 아무것도 할 수 없을 정도로 기진맥진하게 된다. 스타에게 분장실은 어떻게 보면 집보다 가장 편한 공간이라고 할 수 있다. 그들에게 분장실은 꿈을 펼쳐보일 수 있게 준비해주는 유일한 장소이자 자신의 욕망을 식혀주는 휴식의 장소이기도 하다. 그들에게 분장실은 삶의 자양분이다.

상류층 사람들에게 분장실은 자신이 만나고 싶어 하는 스타를 언제든지
만날 수 있는 장소였고, 스타에게 분장실은
자신들의 지난한 삶을 해방시켜줄 수 있는 희망의 장소였다.

19세기의 분장실은 지금의 분장실과는 다른 형태였다. 그 당시 스타는 하류층에 속해
있었다. 상류층 사람들에게 분장실은 자신이 만나고 싶어 하는 스타를 언제든지 만날 수
있는 장소였고, 스타에게 분장실은 자신들의 지난한 삶을 해방시켜줄 수 있는 희망의
장소였다.

장 프레데릭 바지유(1841~1870)의 〈분장실〉은 은밀한 장소로서의 분장실을 표현
한 작품이다. 페르시아 카펫이 깔린 분장실에서 방금 목욕을 마친 여인은 부끄러움은커
녕 뻔뻔할 정도로 대담하게 다리를 벌리고 앉아 있다. 오른쪽 다리에 걸쳐진 시트가 없
다면 여인의 은밀한 곳이 다 보였을 정도이다. 흑인 하녀는 실내화를 신겨주고 있고 옷
을 들고 있는 하녀는 벌거벗은 여인을 향해 무엇인가 기다리고 있지만, 그녀는 그들의
시선을 무시한 채 깊은 생각에 빠져 있다. 이 작품은 스타의 땀과 열정을 닦아주는 분장
실의 진정한 의미를 표현하기보다 여성들의 동성애적 사랑을 암시하고 있다. ✤

정사의 두 얼굴

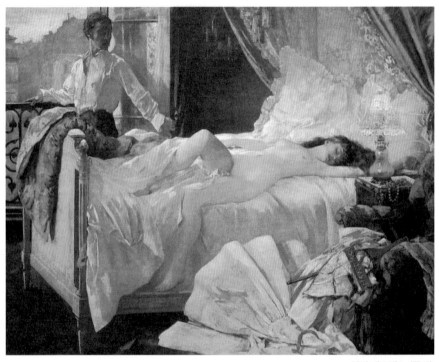

앙리 게르벡스 〈롤라〉
1878 | 캔버스에 유채 | 175×230 | 보르도 미술관

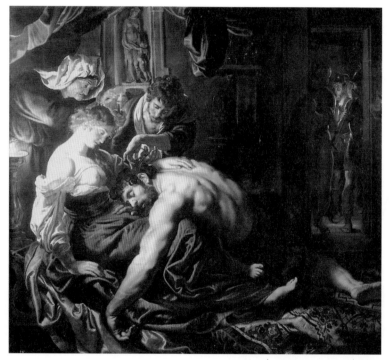

페테르 파울 루벤스 〈삼손과 델릴라〉
1609경 | 목판에 유채 | 185×205 | 런던 내셔널 갤러리

섹 스로 인해 우연하게 태어났지만 미련이 많은 세상에 마지막까지 자신의 존재를 확인할 수 있는 것은 섹스밖에 없다. 너무나 일상적인 일이지만 자신이 주체가 될 수밖에 없고 남이 대신해줄 수 없는 일이 섹스이다.

섹스는 죽기 전에 인간으로서 마지막 즐거움을 누릴 수 있는 탈출구이다. 불행에 쫓기는 연인들은 가진 것 없이 내던져진 삶 속에서 그들을 묶어주는 것은 유일하게 사랑밖에 없다는 것을 알고 있다. 그래서인지 불행한 연인들은 삶의 허무함 속에서도 섹스를 통해 마지막 행복을 찾는다.

하지만 연인들을 묶어주는 단 하나의 수단인 섹스가 그들의 운명을 배신하기도 한다. 두 사람만의 은밀한 행위지만 그것은 비극을 만들어내기에 충분한 요소를 지니고 있다. 눈먼 연인은 사랑을 믿지 못하고 눈앞의 이익에 사로잡혀 비극을 잉태할 수밖에 없다. 돈 앞에 사람은 자유로울 수 없기 때문이다. 섹스는 허무하지만 그 허무함은 금방 다시 채워질 수 있는 것이기에 탐닉할 수밖에 없는 것이 사람이다. 삶의 마지막까지 자신을 잊을 만큼 행복한 기억으로 남아 있을 것은 그것밖에 없다고 생각한다. 연인들을 마지막으로 구원해주는 섹스는 그 진실만큼이나 거짓의 얼굴 또한 가지고 있다.

존재를 마지막으로 확인할 수 있는 정사 | 게르벡스의 〈롤라〉

살다보면 삶의 무게에 짓눌려 주저앉아버리고 싶은 순간이 많이 있다. 그 무거움에 자신을 놓아버리고 싶어 하는 사람들은 특별한 이유나 설명도 없이 연인 혹은 하룻밤의 상대에게 마지막으로 자신의 존재를 확인하고자 한다. 생의 마지막을 장식할 수 있는 가장 쉬운 방법은 섹스이기 때문이다.

앙리 게르벡스의 〈롤라〉는 알프레드 뮈세의 『롤라』라는 동명 소설의 내용을 표현한 작품이다. 도시의 중산층 가정에서 태어난 롤라는 재산을 탕진하고 마리라는 소녀와의 사랑도 실패한다. 롤라의 인생에서 남은 것은 하나도 없었다. 파리에서 가장 타락한 남

롤라의 인생에서 남은 것은 하나도
없었다. 파리에서 가장 타락한 남자라
고 불릴 정도로 명예는 땅으로 추락했
고, 낭비로 인한 파산 그리고 연인에게
사랑받지도 못하는 롤라가 택한 것은
자살이었다. 롤라는 마지막으로
창녀 마리온을 부른다.

자라고 불릴 정도로 명예는 땅으로 추락했고, 낭비로 인한 파산 그리고 연인에게 사랑받
지도 못하는 롤라가 택한 것은 자살이었다. 롤라는 마지막으로 창녀 마리온을 부른다.
마리온은 가난 때문에 창녀가 될 수밖에 없었던 여자였다. 두 사람은 사회에서 사랑받지
못하는 존재로 같은 처지였지만, 고독과 외로움의 깊이가 달랐던 두 사람의 운명은 달랐
다. 롤라가 선택한 것은 자신의 존재에 대한 확인으로서의 섹스였고, 마리온에게 섹스는
직업일 뿐이었다.

　게르벡스는 매우 통속적인 주제인 이 작품을 소설 원작과는 약간 다르게 표현했다.
호텔 창가의 기대어 서 있는 롤라는 벌거벗은 채 침대에서 자고 있는 마리온을 우울한 표
정으로 돌아보고 있다. 침대 가에는 옷들이 널려 있는데, 그것은 방금 정사가 끝난 것을
알려준다.

　원작에서는 어린 소녀로 묘사된 마리온이 이 작품 속에서는 앳된 소녀의 모습이 전혀
없는 농염한 여인으로 그려졌다. 왼쪽 다리는 침대에, 오른쪽 다리는 침대 아래에 있는
포즈의 벌거벗은 여인의 몸을 화면 정면에 배치한 점은 게르벡스가 관찰자의 시선을 의
식하고 있음을 말해준다. 또한 여인의 중요한 부분을 침대 시트로 가린 것은 게르벡스가

에로티시즘을 은밀히 드러내고 있음을 나타낸다.

게르벡스는 화면을 두 부분으로 나눔으로써 자신의 의도를 표현했다. 화면 정면에 흩어져 있는 옷들을 놓음으로써 격렬한 정사를 암시했고, 화면 뒤에 남자를 배치한 것은 소설 내용에 충실하기 위해 남자의 심리를 표현한 것이다.

앙리 게르벡스(1852~1929)는 이 작품을 1878년에 공개했는데, 엄청난 파문을 불러일으켰다. 또한 그는 이 작품을 살롱전에 출품했으나 부도덕하다는 이유로 전시가 거절된다. 그림의 분위기가 당시 파리의 부르주아의 생활을 너무나 적나라하게 표현했기 때문이었다.

정사의 거짓말 | 루벤스의 〈삼손과 델릴라〉

사랑의 경험이 많은 여자일수록 거짓말을 잘한다. 경험 많은 여인에게 사랑은 기대했던 것만큼 특별한 감흥을 주지 않기 때문에 섹스를 무기로 영혼을 감염시킬 거짓말을 다양하게 구사할 수 있다. 사랑에 많이 울어보았던 여인은 사랑을 결코 믿을 수 없다는 것을 몸과 마음으로 알고 있기 때문에 황금에 눈이 어두울 수밖에 없다.

삼손은 델릴라와의 사랑이
끝난 후 그녀의 배 위에서
잠들어 있다.
델릴라는 가슴을 드러낸 채
연민의 몸짓으로 그의
어깨를 어루만지고 있다.

성서에 나오는 삼손은 괴력을 지닌 남자이다. 그리스신화에 나오는 헤라클레스만큼 강한 힘의 소유자인 삼손은 용맹스런 남자의 대명사이기도 하다. 초인적인 힘을 가지고 있는 삼손은 신의 남자였다. 신의 뜻에 따라 행동해야 하는 운명을 지닌 그에게는 지켜야 할 금기가 있었다. 술을 마셔서도 안되며, 힘을 솟아나게 하는 머리카락을 절대로 잘라서도 안 된다는 것이었다.

하지만 초인적인 남자의 약점은 단순해서 사랑에 약하다는 것이다. 세상을 평정하는 일에 너무 바빠 힘쓸 시간도 부족한 그들은 사랑에 빠지면 헤어나오지 못한다. 삼손은 아름답지만 사랑의 테크닉이 뛰어난 팔레스티나의 여인 델릴라를 사랑하게 된다. 경험 많은 그녀는 은 천량에 매수되어 삼손의 비밀을 알아내고, 삼손은 그녀의 배신에 두 눈을 잃고 머리카락을 잘려 힘을 쓰지 못하게 된다.

루벤스의 〈삼손과 델릴라〉는 성서의 내용을 차용했는데, 화면의 배경을 델릴라의 침실로 설정함으로써 성욕에 노예가 된 삼손의 비극을 절묘하게 표현했다. 삼손은 델릴라와의 사랑이 끝난 후 그녀의 배 위에서 잠들어 있다. 델릴라는 가슴을 드러낸 채 연민의 몸짓으로 그의 어깨를 어루만지고 있다.

잠든 삼손의 머리카락을 자르고 있는 남자의 옆에 서 있는 노파는 그 장면을 놓칠세라 촛불을 밝히며 가까이에서 들여다보고 있다. 노파는 사창가의 포주로서 악을 상징한다.

페테르 파울 루벤스는 사랑과 배신이라는 주제를 빛과 어둠을 이용해 표현했다. 그의 나이 스물여덟에 그린 이 작품으로 루벤스는 당대 최고의 명성을 누리는 화가가 된다. ❧

휴식을 주는 대중탕,
쾌락을 주는 개인 사우나

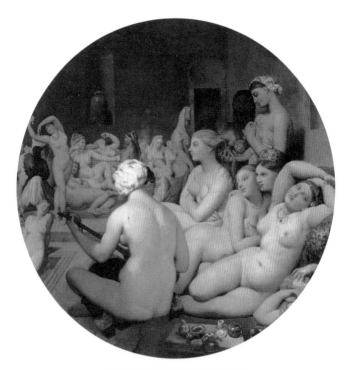

장 오귀스트 도미니크 앵그르 〈터키탕〉
1863 | 캔버스에 유채 | 직경 108 | 파리 루브르 박물관

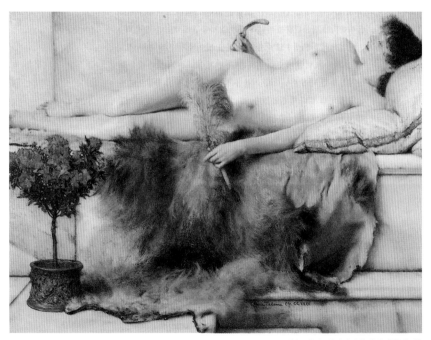

로렌스 앨마 테디마 〈테피다리움에서〉
1881 | 나무판에 유채 | 24×33 | 레이디 레버 아트 갤러리

뜨거운 사우나 열기에 몸을 맡기면 일상의 고된 피로가 날아가 몸이 개운해진다. 우리는 사우나의 열기에 숨 막혀 하면서도 그 나른한 피로감이 좋기 때문에 사우나탕을 즐겨 찾고 거기서 휴식을 취한다.

아무리 샤워를 매일 할 수 있게 주거환경이 바뀌었다고 해도 대중탕처럼 피로를 씻어주는 곳은 없기 때문에 자주 이용할 수밖에 없다. 하지만 목욕탕처럼 금단의 구역도 없다. 남탕은 남자에게, 여자는 여탕에 허용될 뿐이지 이성간의 접근은 그 누구도 허용하지 않는 것이 목욕탕이다.

그래서 목욕탕은 호기심을 자극하는 장소이다. 더군다나 분명히 벗고 있을 이성이 한 명도 아닌 무더기로 있을 것을 상상하면 더욱더 즐거워져 훔쳐보고 싶다는 생각이 들 정도이다. 청소년뿐만 아니라 성인도 마찬가지로 한 번도 가본 적이 없기 때문에 목욕하는 이성을 궁금해하고, 화가는 상상 속에서 목욕탕을 그림으로 표현한다.

휴식의 공간, 대중탕 | 앵그르의 〈터키탕〉

지금은 샤워가 일상이지만 목욕이 오랜만에 하는 행사였던 시절이 있었다. 일상의 피로도 느끼지 못하는 어린 나이이기도 하지만 어머니 손에 이끌려 억지로 씻는 것처럼 지겨

누드화의 정물화로 불릴 만큼 많은 여인들의 관능적인 몸을 표현한 〈터키탕〉은 앵그르의 작품 가운데 드물게 구성 자체가 허상적이다. 금지된 것에 대한 호기심을 자극하기 위해 앵그르는 원형 캔버스를 사용했다.

운 일도 없다. 거기다 한술 더 떠 같은 반 이성 친구라도 만나면 부끄러워 고개를 들 수 없을 정도였다.

가뜩이나 씻기 싫어하는 나이인데 같은 반 아이를 만나면 부끄러움으로 자존심이 무너져버린다. 하지만 우리 어머니들은 아이의 자존심은 아랑곳하지 않고 오로지 행사를 치르는 데 정신이 팔려 있었다. 목욕을 자주 할 형편이 못 되었기 때문이다. 이렇게 우리나라 서민들이 행사처럼 목욕탕을 갔던 것처럼, 중세 유럽의 평민들도 목욕탕을 자주 이용할 수가 없었다. 목욕 시설을 집 안에 장만하는 것은 더욱이나 드문 일이었다.

중세의 대중탕 문화는 남녀 혼탕이었다. 그러다 보니 남녀가 목욕탕에서 눈이 맞아 배우자 모르게 은밀하게 정을 통하는 일이 많을 수밖에 없었다. 남녀 혼탕은 성도덕의 문란을 가져와, 중세 이후 대중탕은 창녀나 건달들이 애용하는 장소로 변질된다. 그러나 목욕하는 여인처럼 자극을 주는 소재도 드물 것이다. 여인의 아름다움에 매료된 많은 화가가 목욕하는 여인들을 즐겨 그렸다.

앵그르의 〈터키탕〉은 그의 말년의 작품이다. 젊은 시절부터 목욕하는 여자에 흥미를 느낀 앵그르는 18세기 무렵, 터키 주재 영국 대사 부인이 쓴 『터키탕의 견문기』를 읽고 영감을 얻어 이 작품을 제작하게 된다. 누드화의 정물화로 불릴 만큼 많은 여인들의 관능적인 몸을 표현한 〈터키탕〉은 앵그르의 작품 가운데 드물게 구성 자체가 허상적이다.

터키 문화에 관심이 많았던 앵그르는 상상에 의해 하렘의 여자들이 목욕하는 장면을 표현했다. 이 작품은 처음에 사각형의 캔버스에 그려지다가 나중에 원형의 캔버스에 제작된다. 그것은 관음증을 자극하는 엄청난 효과를 주었다. 마치 열쇠구멍으로 목욕탕을 들여다보는 것 같은 느낌을 주기 때문이다. 사물을 볼 때 열쇠구멍으로 본다는 것은 은밀한 것을 훔쳐본다는 의미이다. 금지된 것에 대한 호기심을 자극하기 위해 앵그르는 원형 캔버스를 사용했다.

화면 중앙에서 악기를 들고 있는 나부의 모습은 이미 앵그르가 〈발팽송의 욕녀〉에서

보여주었던 자세를 다시 재현한 것이다. 그녀의 오른쪽에 어색할 정도로 관능적인 포즈를 취하고 있는 여인을 앵그르가 가장 공들여 표현했는데, 자신의 두번째 부인 델핀을 모델로 했다. 그녀 뒤에서 서로의 가슴을 만지고 있는 두 명의 여인은 동성애를 암시하고 있으며, 왼쪽 끝에 요염하게 서 있는 여인은 처음에는 없었으나 나중에 구도상 그려넣어졌다.

〈터키탕〉은 장 오귀스트 도미니크 앵그르가 83세에 여성의 누드를 다양한 방향에서 다룬 그동안의 경험에 의해 집대성한 작품이라고 할 수 있다.

쾌락의 공간 개인 사우나 | 테디마의 〈테피다리움에서〉

요즘은 사우나가 진화되었다. 목욕탕은 단순히 씻기 위한 장소만은 아니다. 지금은 개인의 휴식공간을 넘어 온 가족의 놀이동산이 되었다. 목욕탕이 재미있는 공간으로 탈바꿈되었지만, 여전히 목욕탕은 개인의 은밀한 공간이며 아름다워지기 위한 공간이다. 서민들은 대중탕에서 휴식을 취하지만, 부유층은 목욕과 더불어 개인적인 휴식을 취할 수 있는 공간을 필요로 하고 그런 시설을 갖춘 곳으로 목욕하러 간다. 사용료가 비싼 고급 스파가 성행하는 것도 그런 연유에서이다.

로렌스 앨마 테디마의 이 작품에서 테피다리움이란 로마 시대의 개인 사우나실을 말한다. 인류의 역사상 목욕을 가장 즐겼던 민족이 로마인이다. 기원전 33년에 율리아 수로가 건설되어 물을 자유롭게 쓰면서부터 로마에서 목욕문화가 발달되었다. 그 이후 로마의 부유층은 휴식과 사교의 장소로서 반드시 목욕탕을 갖추어야만 했고, 개인 사우나실인 테피다리움은 부유층을 상징했다. 로마인에게 목욕은 씻기 위한 것이 아니라 쾌락의 행위 자체였다.

〈테피다리움에서〉속의 여인은 왼손에 낙타 깃털로 만든 부채를, 오른손에는 몸에 자극을 주기 위한 도구인 긁개를 쥐고 있다. 곰 가죽을 깔고 누워 있는 이 여인은 목욕 후에

인류의 역사상 목욕을 가장 즐겼던 민족이 로마인이다.

개인 사우나실인 테피다리움은 부유층을 상징했다.

로마인에게 목욕은 씻기 위한 것이 아니라 쾌락의 행위 자체였다.

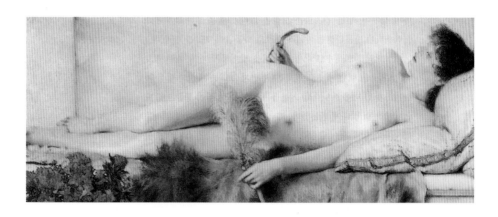

성적 자극을 주기 위해 도구를 쥐고 있는 고급 매춘부이다.

당시 로마 상류층 여성들은 외출이 자유롭지 못했다. 때문에 로마 사회는 미모와 교양을 갖춘 매춘부가 필요했다. 그녀들은 매춘의 대가로 부유층으로부터 많은 돈을 받아 호화로운 생활을 했으며, 개인 목욕탕을 갖춘 저택에서 손님을 맞이했다.

로렌스 앨마 테디마(1836~1912)는 로마 궁정 여인들의 생활에 호기심이 많아 이 작품을 제작했다. ⚜

일확천금을 꿈꾸게 만든다 도박

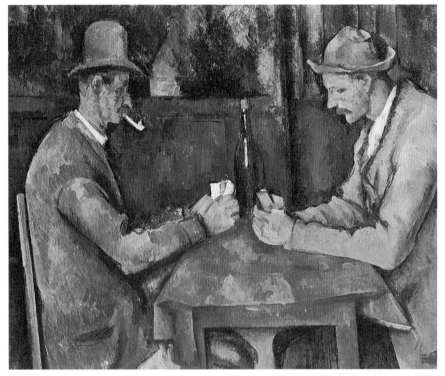

폴 세잔 〈카드놀이 하는 사람〉
1890~1895 | 캔버스에 유채 | 47×57 | 파리 오르세 미술관

조르주 드 라투르 〈사기 도박꾼〉
1635 | 캔버스에 유채 | 106×146 | 파리 루브르 박물관

돈은 모든 문제 해결의 열쇠이며 자립의 상징이다. 자존심을 만족시켜줄 뿐만 아니라 자유까지 살 수 있다."라는 코코 샤넬의 말처럼 자유를 선사하는 돈은 우리가 생활하는 데 가장 필요한 요소이다. 돈이 얼마나 좋으면 '돈을 보여주기만 해도 뱃속에 있는 아이도 나온다'는 우리 속담도 생겨났을까. 그래서 누구나 가지고 있는 희망사항은 부자가 되는 것이다. 인종과 문화를 떠나 전 세계인이 꿈꾸는 공통점은 '잘살아보세'이다.

성경 말씀에 부자가 천국에 가는 것은 낙타가 바늘구멍을 통과하는 것과 같다고 했다. 하지만 우리가 언제 천국에 가고 싶다고 했는가. 부자가 되어 바늘구멍을 통과하는 낙타의 고통은 죽어서 겪으면 될 일이고, 살아서는 부자로 살고 싶다는 마음은 누구나 다 가지고 있다. 그렇기 때문에 많은 사람들이 부자가 되려고 노력을 기울이고 있다.

끊임없이 노력해도 부자가 되지 않을 때 사람들은 다른 생각을 하게 된다. 빠른 시간에 가장 쉽게 부자가 되는 지름길을 찾게 마련이다. 그것이 도박이다. 도박을 하는 사람들은 부자가 되기 위해 몇 십 년을 기다리지 않아도 몇 시간 내에 부자가 될 수 있다고 생각한다.

돈 놓고 돈 먹는 게임은 즐겁고 재미있을 뿐만 아니라 아침이면 부자가 되어 리무진을 타고 나갈 수 있다는 희망을 준다. 도박하는 사람들은 '인생은 저지르는 자의 것이고, 희망은 믿는 자의 것'이라는 진리를 실천하고 있기 때문에, 한번 도박에 빠지면 그 바다에서 결코 헤어나오지 못한다. 비루한 현실에서 인생역전을 쉽게 꿈꿀 수 있는 유일한 방법은 도박이기 때문이다. 도박은 미래에 대한 불안과 공포가 시야를 가리고 있을 때 쉽게 빠져든다.

하지만 도박에 빠진 사람들은 아침에 부자가 될 희망에 부풀어 있어 도박의 맹점은 생각하지 못한다. 도박으로 전 재산을 탕진한 사람들은 곳곳에 널려 있지만, 도박으로 집안 가세를 일으키고 부자가 된 사람은 없다. 오늘 부자가 내일의 거지가 되는 것이 도박의 법칙이다. 만족을 모르는 욕심 때문이다.

경로당 도박 | 세잔의 〈카드놀이 하는 사람들〉

도박을 즐기는 사람들을 우리 주변에서 쉽게 볼 수 있는 곳이 경로당이다. 비록 도박이라고 이야기할 수도 없을 정도로 작은 돈을 가지고 즐기고 있지만, 경로당의 도박의 규칙은 신중하면서도 진지한 내기에 임해야 된다는 점이다.

〈카드놀이 하는 사람들〉에서 세잔은 진지하게 카드놀이를 하는 사람들의 모습을 잘 포착하고 있다. 화면 속의 남자들은 마치 인생에서 가장 중요한 의식이라도 치루는 듯한 모습이다. 긴장감을 넘어 비장함까지 느껴진다. 우리의 삶에는 좋건 싫건 어떤 결과가 있게 마련인데, 그 결과를 앞에 두고 있는 사람의 결연한 마음을 엿볼 수 있는 그림이다. 두 명의 대결구도 구성이 주축인 이 작품은 짧은 순간 결정을 내려야 하는 긴장의 표현 방식으로 쓸데없는 배경을 최대한 배제했다.

17세기부터 화가들이 많이 다루었던 주제가 카드놀이 하는 사람들이었는데, 세잔도 이 주제가 마음에 들어 〈카드놀이 하는 사람들〉 연작을 다섯 점 남겼다. 세잔이 이 주제

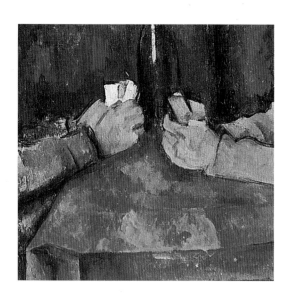

화면 속의 남자들은 마치 인생에서 가장 중요한 의식이라도 치루는 듯한 모습이다. 긴장감을 넘어 비장함까지 느껴진다. 우리의 삶에는 좋건 싫건 어떤 결과가 있게 마련인데, 그 결과를 앞에 두고 있는 사람의 결연한 마음을 엿볼 수 있는 그림이다.

에 집착했던 것은 야외에서의 그림과 다르게 밀폐된 공간에서 서로 마주앉아 카드에 집중하고 있는 사람들 때문이었다.

그는 사람을 실루엣으로 처리할 수밖에 없는 야외보다는 실내에서 과일 정물화를 즐겨 그렸는데, 이 주제는 정물화와 같은 효과를 주었다. 〈카드놀이 하는 사람들〉은 세잔의 가장 인기 있는 작품 중 하나이다.

폴 세잔(1839~1906)은 〈카드놀이 하는 사람들〉 연작에서 무의식적으로 권위적인 아버지와의 투쟁 혹은 끊임없이 그림을 그릴 수밖에 없는 자기 자신과의 투쟁을 표현하고자 했다.

세잔은 은행가 아버지를 둔 덕분에 화가로서 사는 데 고생하지는 않았지만 자신의 의지대로 살지도 못했다. 생활비가 중단될 것을 두려워해 집안에서 반대하던 여인과 아이를 낳고 살면서도 그 사실을 숨길 정도였다. 또한 그는 인상주의 화가들과 동시대에 활동했지만, 그들과 충분한 교류를 하지도 않았고 화가로서도 그들보다 늦게 재능을 인정받았다. 이 그림은 그러한 세잔의 심정이 담겨 있는 작품이다.

초보 도박꾼을 노려라 | 라투르의 〈사기도박꾼〉

도박 그 자체만으로도 한 편의 드라마이다. 패를 잡는 순간 결정된다. 나아갈 것인가 물러설 것인가. 아니면 불리한 패라고 느꼈을 때에라도 움직여볼 것인가. 드라마틱한 요소가 도박에는 숨어 있다.

도박을 하는 사람을 보면 그 사람의 성격과 살아온 인생까지도 알 수 있다고 한다. 성격이 대범한 사람은 불리한 패라도 좌절하지 않고 도전하는가 하면, 성격이 소심한 사람은 좋은 패가 들어도 상대가 강하게 나오면 이내 포기하는 경향이 있다.

그래서 순간의 싸움에서 자기 운명을 자기 손에 쥐고 있는 듯한 기분을 느끼게 해준다고 한다. 운명을 손아귀에 쥐고 있다고 생각하는 사람을 속이기는 너무나 쉽다. 주변을

돌아보지 않고 무조건 앞만 바라보고 있기 때문이다.

조르주 드 라투르의 〈사기 도박꾼〉에서 화려한 차림의 어린 공작은 형형한 눈빛을 하고 세상을 삼켜버릴 듯한 열정으로 도박에 열중하고 있다. 한 장의 카드를 주시하는 공작의 눈에는 절망과 희망이 그대로 응고되어 있고, 카드를 쥐고 있는 손끝에서 꿈은 타들어간다.

화면 왼쪽의 사기 도박꾼은 뒤에 에이스를 감춘 채 공작의 얼굴만 주시하고 있다. 와인 잔을 들고 있는 하녀와 테이블에 앉아 있는 여인은 서로 눈짓으로 신호를 보내고 있다. 세 명의 사기 도박꾼의 행동에 주의를 기울이지 못하고 공작은 자신의 패에만 관심을 둘 뿐이다.

인생은 속고 속이는 게임의 연속이라고 하지만 욕심이 가득 차 있는 초보 도박꾼만큼 속여먹기 쉬운 상대는 없다. 그 진리는 옛날이나 지금이나 시대가 바뀌어도 마찬가지여서 항상 사기 도박꾼의 먹이감이 되어왔다. 이 작품의 원제는 〈다이아몬드 에이스를 지닌 사기 도박꾼〉이지만, 간단하게 〈사기 도박꾼〉으로 불린다. 조르주 드 라투르(1593~1652)의 〈사기 도박꾼〉은 당시 민중의 삶을 주제로 다룬 풍속화이다. ❧

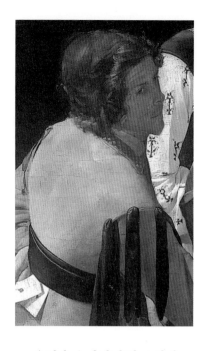

운명을 손아귀에 쥐고 있다고 생각하는 사람을 속이기는 너무나 쉽다. 주변을 돌아보지 않고 무조건 앞만 바라보고 있기 때문이다.

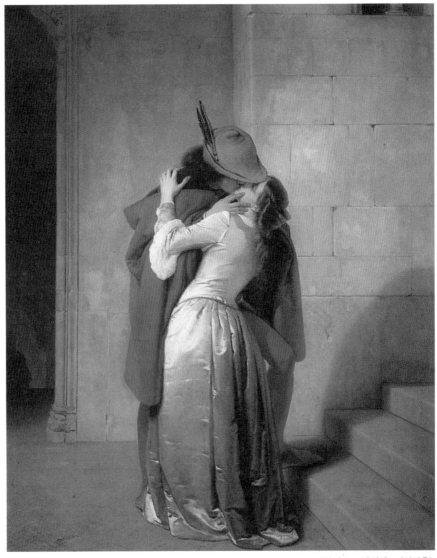

프란체스코 하이에스 〈입맞춤〉
1859 | 캔버스에 유채 | 112×88 | 밀라노 브레라 미술관

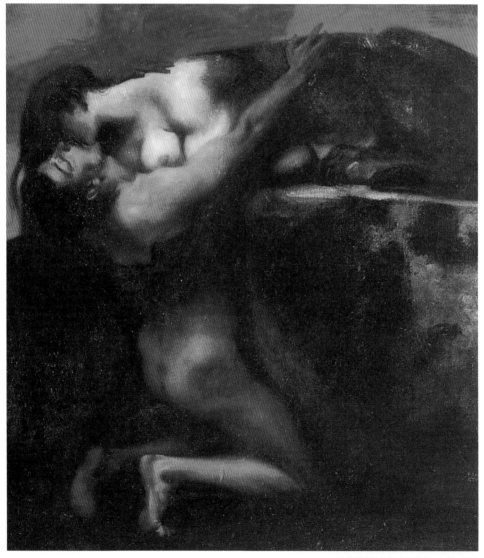

프란츠 폰 슈투크 〈스핑크스의 키스〉
1895 | 캔버스에 유채 | 160×144 | 부다페스트 국립미술관

연인들 사이에 처음으로 사랑한다는 느낌을 주는 것은 키스다. 키스는 은밀하지만 가장 친근한 감정의 표현이기 때문에, 연인들은 단순하지만 키스로 인해 뜨거운 감각을 느낀다. 섹스도 물론 사랑을 확인시켜주지만 거기에는 장소 선택의 어려움이 있다. 키스는 때와 장소에 구애받지 않기에, 연인들은 시도 때도 없이 사랑을 확인하기 위해 키스에 매료된다.

세상 모든 일에는 순서가 있듯이, 연인이 되는 과정에 첫번째 통과의례 절차가 키스다. 연인들은 키스를 통해 새로운 행복에 눈을 뜨게 되고, 다음 단계로 들어갈 수 있게 된다. 연인들은 키스 없이 사랑하지는 않는다. 감정이 타오르지 않기 때문이다. 하지만 키스가 항상 달콤한 것만은 아니다. 마음이 없어도 섹스는 가능하기에 같은 공간에서 마주보고 있어도 사랑은 속일 수 있지만, 키스만큼은 속임수가 없어서 사탕처럼 달콤하지만은 않다. 바람 빠진 풍선처럼 사랑의 열정이 식어버린 키스는 연인을 절망케 한다. 사라져버린 사랑이 입 안에서 모래알처럼 씹히기 때문에 쓰디쓴 맛을 남긴다.

사랑의 빈곤을 채워주는 것이 키스이기에, 키스는 자신의 감정을 솔직히 드러내고 싶지 않아도 감정을 있는 그대로 드러내고야 만다. 그래서 키스가 짙어질수록 사랑도 깊어지고, 키스의 시간이 짧아질수록 사랑도 공허하다.

현실의 삶은 꿈처럼 화려하지도 영원하지도 않지만, 그래도 연인의 향기를 느끼고 감정을 표현하는 많은 방법 중 키스만큼 사람을 달콤한 환상에 빠지게 만드는 것이 또 있을까. 입술에 굳게 빗장을 지르고서는 키스의 달콤함을 느낄 수 없듯이, 빗장을 풀고 환상에 젖어들면 비루한 세상사가 잊힌다.

연인들의 황홀한 키스 | 하이에스의 〈입맞춤〉

호메로스의 위대한 서사시 『일리아스』는 9년 동안 계속되었던 트로이전쟁의 서술에서 시작된다. 호메로스 이후 트로이의 전설은 서구 문학에서 중요한 소재로 다뤄지면서 꾸

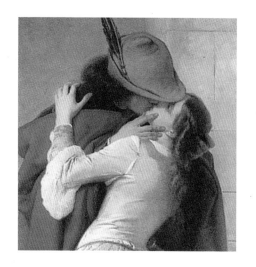

여인은 수동적인 자세로 남자의
키스를 받아들이면서도 자신의
감정을 숨기지 못하고 남자의
어깨를 힘주어 잡고 있다.
남자의 키스를 받아들이면서도
여인은 눈을 가늘게 뜨고 있다.

준히 발전되어 왔는데, 중세 작가들은 트로이 영웅들의 로맨틱한 이야기를 더욱더 심층적으로 다루었다.

트로이전쟁 이야기 중에서도 '트로일로스와 크레시다'의 사랑 이야기는 더없이 애절하다. 아킬레우스에 의해 죽임을 당하는 트로일로스와 아킬레우스의 전쟁 포로가 된 크레시다는 남매간으로서 서로 사랑하는 사이다. 크레시다는 트로일로스에게 묻는다. "키스할 때 당신은 주는 쪽인가요, 받는 쪽인가요?" 트로일로스는 "둘 모두다. 키스는 주는 것과 받는 것 사이에 구분이 명확하지 않다. 키스를 하면서 상대와 자신 모두에게 즐거움을 주고 있는 것이다."라고 대답한다.

사랑하는 연인들의 키스에 대해 트로일로스가 표현한 것처럼 프란체스코 하이에스의 〈입맞춤〉은 연인들의 키스하는 모습을 정확하게 표현하고 있다. 키스는 일방적으로 흐르는 강물이 아니다. 서로가 서로에게 기쁨과 환희를 선사해야만 연인들의 진정한 키스가 되는 것이다.

이 작품에서 남자는 오른손으로 여인의 얼굴을 감싸고 왼손으로는 여인의 머리를 안

고 있다. 키스에 열중하면서도 여인을 보호하는 듯한 남자의 오른손과 불편을 주지 않으려는 남자의 배려가 느껴지는 왼손의 모습이 이들이 아름다운 연인관계임을 암시적으로 설명해준다. 남자가 여인에게 키스를 퍼부을 때의 전형적인 모습이라고 할 수 있다. 또 남자는 오른쪽 다리는 힘을 주고 있고 왼쪽 다리는 벌려서 여인을 자신의 품안으로 끌어당기고 있는데, 그것은 남자가 형체 없는 사랑의 실체를 확인하기 위해 여자를 안고 싶어 하는 욕망을 나타낸다.

여인은 수동적인 자세로 남자의 키스를 받아들이면서도 자신의 감정을 숨기지 못하고 남자의 어깨를 힘주어 잡고 있다. 남자의 키스를 받아들이면서도 여인은 눈을 가늘게 뜨고 있다. 여자들은 사랑을 받고 있으면서도 사랑받는 느낌에 대해 끊임없이 의심하는 존재들이다. 하이에스는 시도 때도 없이 남자의 사랑을 의심하고 그것을 확인하고자 하는 여자들의 마음을 보일듯 말듯 가늘게 뜬 눈으로 암시했다.

또한 정열적으로 사랑하는 연인이라는 것을 상징하기 위해 하이에스는 광택이 도는 화려한 여인의 드레스로 표현했다. 세상의 모든 연인들은 사랑을 시작할 때 그들 사이에는 절대로 이별이 끼어들 수 없다고 믿어 사랑은 화려하다고 생각하기 때문이다.

프란체스코 하이에스(1791~1882)는 당시 이탈리아에서 초상화가로 유명했다. 그의 초상화는 극사실화로서 많은 귀족에게 사랑을 받았다.

치명적인 키스 | 폰 슈투크의 〈스핑크스의 키스〉

5세기경에 쓴 고대 인도의 경전 『카마수트라』는 키스의 방법에 대해 서른 가지가 넘게 서술하고 있지만, 결국 키스는 혀의 전투라고 한다. 하지만 키스의 의미는 다양하다. 키스는 본능적인 행위지만 연인에게 하는 사랑의 키스, 배신을 상징하는 유다의 입맞춤 등 키스를 하는 사람의 의도에 따라 그 의미는 천차만별이다.

그리스신화에 나오는 스핑크스는 얼굴은 여자이면서 사자의 몸을 하고 있는 동물이

스핑크스는 자신의 무기인 날카로운
발톱으로 남자가 도망가지 못하게
등을 잡고 있다. 남자는 키스의
황홀함에 빠져 자신이 죽음에
이르는 것을 알지 못한다.
남자는 여인의 입술 향기에 취해
눈을 감고 있다.

다. 스핑크스는 지나가는 행인들에게 수수께끼를 내서 그것을 풀지 못하면 죽였다. 스핑
크스의 물음에 유일하게 대답한 사람이 오이디푸스다. 스핑크스는 인어 세이렌과 마찬
가지로 세기말 화가들의 호기심을 자극했다. 그리스신화에 나오는 스핑크스와 세이렌
의 외모는 에로티시즘을 자극하기에 충분했기 때문이다.

프란츠 폰 슈투크의 〈스핑크스의 키스〉는 신화의 내용 가운데 바위 위에서 풍만한 가
슴을 드러낸 채 남자의 목을 감싸고 정열적인 키스를 하고 있는 스핑크스의 모습을 표현
했다. 스핑크스는 자신의 무기인 날카로운 발톱으로 남자가 도망가지 못하게 등을 잡고
있다. 남자는 키스의 황홀함에 빠져 자신이 죽음에 이르는 것을 알지 못한다. 남자는 여
인의 입술 향기에 취해 눈을 감고 있다.

이 작품에서 남자는 여인의 손끝에서 수동적으로 행동한다. 19세기 말에 남자들은 자
신들이 여자들 유혹의 희생양이라고 생각했다. 이 작품은 세기말 남성들이 여성에 대해
가지고 있는 공포심을 에로티시즘으로 표현한 것인데, '먹다' 라는 이미지에 가까운 키
스이다. 고대 이집트에서 키스는 '먹다' 라는 의미와 같이 사용되었다고 한다. 프란츠 폰
슈투크(1863~1928)는 독일의 상징주의 화가이다. ❀

여성의 정체성

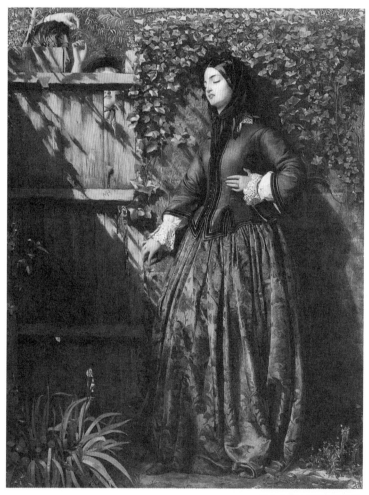

필립 칼데론 〈깨어진 맹세〉
1856 | 캔버스에 유채 | 91×67 | 런던 테이트 갤러리

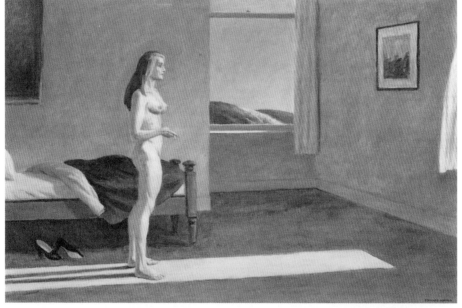

에드워드 호퍼 〈햇빛 속의 여성〉

1961 | 캔버스에 유채 | 101×152 | 뉴욕 휘트니 미술관

흔히 세상은 사랑으로 움직이고, 사랑이 없다면 이 세상을 살아갈 가치가 없다고 한다. 하지만 세상은 황금에 의해 움직인다. 남자와 여자의 관계도 황금에 의해 지배받기는 마찬가지다. 남자와 여자가 결혼이라는 제도에 얽매이면서부터는 황금에 의해 철저하게 지배를 받고, 황금이 없다면 사랑도 지속되지 않는다.

과거에는 결혼은 여자에게 안정된 삶을 보장했다. 여자는 자신의 힘으로 경제활동을 하지 못해 남자에게 종속되어 모든 것을 해결할 수밖에 없었던 시절이었다. 직업으로서 가정주부처럼 완벽한 형태를 띠고 있는 것도 없다. 해고도 없고, 출퇴근 시간에 구애도 받지 않고, 일에 대한 성과가 나타나지 않아도 되기 때문이다. 하지만 결혼은 여자에게 진정한 삶을 가져다주지는 못한다. 여자는 결혼함과 동시에 자신의 이름이 사라지고 누구의 아내, 누구의 어머니로서 존재하기 때문이다.

이제 시대가 바뀌었다. 남자 혼자 경제활동을 해서 온 가족이 풍요롭게 살 수 없는 세상이 되어버린 것이다. 현대사회에서 남자는 밖에서 경제활동을 해야 하고 여자는 평화롭고 안락한 가정을 만들기 위해 애써야 하는 식의 역할 구분은 사라지고 없다. 경제성이 뚜렷하게 부각되다 보니 여자는 남자에 의해 종속되었던 존재 대신 여자도 경제활동을 해야만 대접을 받는 시대가 되었다.

그렇지만 여성의 독립적인 정체성 확립을 뛰어넘어, 이 시대는 슈퍼우먼을 원하고 있어 여자는 갈수록 힘들어진다. 가정도 열심히 보살펴야 하고 돈도 벌어야 하고 외모도 가꾸어야만 사회에서 인정을 받게 되었다. 여자로 태어나서 기쁘다는 것은 허구일 뿐이다.

아직도 극소수의 여자들만이 자신이 꿈꾸었던 대로 자신의 의지에 따라 삶을 선택할 뿐이고, 슈퍼우먼이 될 수 없는 대부분의 여자들은 신데렐라 콤플렉스에 빠져 있다. 슈퍼우먼이 될 수 없다면 신데렐라를 꿈꾸는 것이 더 낫다고 생각하는 여자들이 많이 있다.

여자의 인생은 아직도 남자에 의해 좌우되는 경우가 많이 있기에, 백만장자와 결혼하

는 방법을 알려주는 책이 팔리는 것이다. 여자 스스로 여자로 산다는 것이 힘들어서 갇힌 삶을 도피하는 것은 아닐까 한다.

여성 존재의 정체성 | 칼데론의 〈깨어진 맹세〉

과거에는 여자는 부모, 남편, 자식에 의해 만들어진 운명에 복종하는 것이 최대의 미덕이었다. 세상은 남자에 의해 움직였고, 그들은 여자의 보호자로서 소유권을 주장했다. 여자는 자신의 운명의 주인이기보다는 절대 권력자인 남자에 의해 운명이 결정되었고, 그들에게 복종함으로써 바람에 흔들리는 촛불 신세에서 벗어나 풍요롭게 생활할 수 있었다. 여자는 가정과 재산에 대한 권리가 전혀 없는 채 남편의 관대한 마음만 기대할 수밖에 없는 처지였다.

필립 칼데론의 〈깨어진 맹세〉는 남편에게 버림받은 여성의 모습을 표현한 작품이다. 영국에서는 1857년 결혼법이 통과됨으로써 여성에게 이혼할 수 있는 권리가 주어졌다. 이로써 결혼한 여성에 대한 법적 지위가 사회적 관심을 끌었는데, 재산이 없는 여성은

여인의 손가락에 끼워져
있는 반지는 그녀가
유부녀임을 암시하고
있지만, 담에 기댄 채
그들의 모습을 숨어서
지켜볼 수밖에 없는 그녀의
포즈는 남편에 의해 버림
받았다는 것을 상징한다.

남편에게 이혼을 당하는 순간 신데렐라에서 곧바로 하류층으로 추락했다.

〈깨어진 맹세〉는 통속적인 주제를 다루고 있지만 여성의 처지를 실감나게 표현하고 있다. 화면 정면에 보이는 문 밖에 숨어 있는 여성은 남편에게 버림받은 여자이다. 담 너머로 얼굴이 언뜻 보이는 남자는 그녀의 남편으로서, 옆에 서 있는 여인에게 장미꽃을 건네고 있다. 그녀의 손에는 반지와 팔찌가 끼워져 있는데, 그것은 담 안에 있는 두 사람이 결혼을 했다는 것을 의미한다.

정면에 서 있는 여인의 손가락에 끼워져 있는 반지는 그녀가 유부녀임을 암시하고 있지만, 담에 기댄 채 그들의 모습을 숨어서 지켜볼 수밖에 없는 그녀의 포즈는 남편에 의해 버림받았다는 것을 상징한다. 또한 화면 아래쪽에 있는 시든 아이리스는 깨어진 결혼을 암시한다. 아이리스의 꽃말은 잃어버린 사랑이다.

필립 칼데론(1833~1893)의 〈깨어진 맹세〉는 영국 빅토리아 시대에 가장 인기 있는 작품 중 하나다. 이 작품은 통속적인 드라마 같은 주제로서 대중에게 사랑을 받아 판화로 제작되기도 했다.

성의 정체성 | 호퍼의 〈햇빛 속의 여성〉

문학작품 가운데 보봐리 부인, 채털리 부인 등등 이른바 부인 시리즈에 등장하는 주인공들은 여성으로서 존재의 정체성을 인식하지 못했다. 그들은 성의 정체성에 갈등을 겪었고, 그것을 해결하기 위해 집을 나서야만 했다.

이런 문학작품들은 여성을 통해 성의 정체성을 드러내기보다는 남자에게 성적 만족을 제공하는 종속적인 존재로만 인식되었던 점에 의문을 제기했다. 이들 작품 속 여성들은 여성도 성의 만족을 느낄 줄 아는 존재이고, 그것이 존중되어야 한다고 외치면서 자유롭게 남편 외에 다른 성을 찾아나선다. 그것이 문학작품에서 표현된 성의 정체성에 대해 갈등을 겪고 있는 여성의 모습이다.

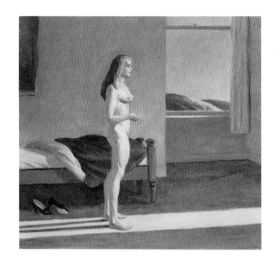

그녀의 그림자는 분위기가 약간 다르다. 전신을 보여주지 않고 가늘게 뻗은 그림자는 그녀의 내면을 나타낸다. 그녀는 당당하지만 그녀의 내면은 아직도 성 정체성에 갈등을 겪고 있다는 것을 호퍼는 그림자를 통해 암시하고 있다.

시대가 발전함에 따라 성에 대한 의식도 바뀌었다. 현대 여성은 그런대로 성에서 해방되었고, 많은 작품 속에서 여성은 지금까지와는 다른 모습으로 보여준다. 에드워드 호퍼의 〈햇빛 속의 여성〉은 성 정체성에서 벗어난 여인을 표현하고 있지만, 그렇다고 완벽하게 자유로운 모습은 아니다.

이 작품에서 벌거벗은 여인은 사랑이 끝난 후 두 다리에 힘을 주고 당당하게 햇살에 몸을 그대로 노출시키고 있다. 어떤 부끄러움도 느끼지 않는 이 여인의 손가락 사이에서는 담배가 타고 있다. 그런데 그녀의 그림자는 분위기가 약간 다르다. 전신을 보여주지 않고 가늘게 뻗은 그림자는 그녀의 내면을 나타낸다. 그녀는 당당하지만 그녀의 내면은 아직도 성 정체성에 갈등을 겪고 있다는 것을 호퍼는 그림자를 통해 암시하고 있다.

화면에서 여인이 서 있는 공간은 햇살을 받아 밝게 빛나고 있지만 방의 대부분은 어둡다. 어두운 공간은 여인이 외부의 환경으로부터 보호받고 있다는 인상을 주지만 그 경계가 모호하다. 여성의 보호자는 존재하지 않고 스스로 자신을 보호해야만 한다는 의미일 것이다. 에드워드 호퍼(1882~1967)는 미국의 이미지를 잘 표현하는 화가이다. ❧

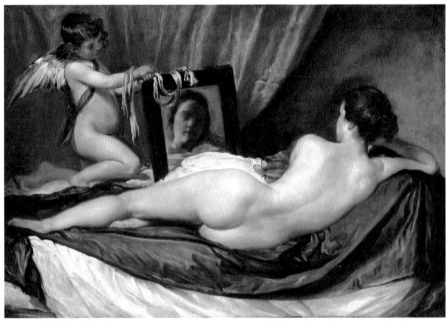

디에고 벨라스케스 〈거울을 보는 비너스〉
1644 | 캔버스에 유채 | 122×177 | 런던 내셔널 갤러리

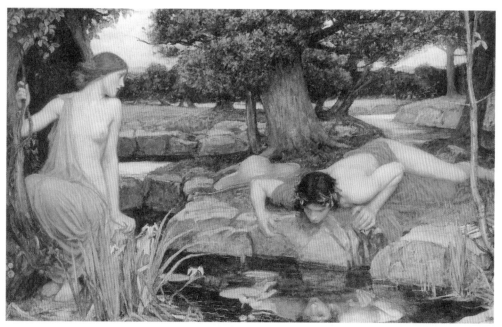

존 윌리엄 워터하우스 〈에코와 나르키소스〉
1903 ǀ 캔버스에 유채 ǀ 109×189 ǀ 리버풀 워커 미술관

조선 시대의 선비 이명한은 "인생은 부싯돌의 불처럼 짧다."라고 했다. 짧은 인생 열심히 열정적으로 살아야 한다. 그렇지 않으면 후회하리라. 이런 식의 말은 교과서에나 있는 것이고, 현실적으로는 열정적으로 살지 않으면 당장 생계의 고통 속에서 헤어나오지를 못한다.

지금은 개인 할부의 시대인 까닭이다. 주택부금, 자동차 할부금 등등 매일 할부금을 지불해야만 현재의 생활을 유지할 수 있다. 중년에 열정적으로 살지 않는다면 일자리에서 박탈당한다는 것을 뜻하고, 그것은 곧바로 날개 없이 사회에서 추락하는 일이다. 현대사회에서 중년이란 앞으로 나가자니 사회에서 받아주지를 않고, 뒤로 물러서자니 앞으로 살아갈 날들이 그래도 많이 남아 있는 위기의 세대를 뜻한다. 사람이 나이 들어가는 것도 서러운데 이제 우리 사회는 늙음을 용서하지 못하고 있는 것이다.

예전에는 중년하면 경험이 풍부한 사람으로 알고 있었고, 사회는 중년의 경험을 인정해줄 정도가 아니라 존중해주었다. 하지만 시대가 너무나 빨리 변하고 있다. 경험보다는 톡톡 튀는 아이디어가 반짝이는 젊은 세대만을 원하고 있다. 변화에 빨리 대처하지 못하는 중년은 조로한 채 사회로부터 무시되고 점점 주변인으로 도태되어간다.

살아갈 날이 창창하게 많이 남은 중년은 늙음을 보이지 않게 하기 위해 외모를 가꾸어야만 하는 시대가 되었다. 사회가 그것을 원하고 있기 때문에 중년은 좀더 젊어 보이는데 온 신경을 써야 하는 것이다.

젊게 보이기 위해 첫번째 해야 할 일은 거울을 보는 일이다. 거울을 많이 보면 볼수록 거울 속의 자신의 모습을 연구하게 되고, 자신의 외모에 작은 변화라도 줄 수 있다. 그렇지만 거울을 보는 남자와 여자는 차이가 분명히 있다. 남자는 남을 위해 거울을 보고 여자는 자기를 위해 거울을 본다.

남을 의식하고 살아야 하는 시대에 시대가 젊은 사람을 원하면 그것에 맞추어야 생존경쟁에서 도태되지 않고 살아남을 수 있다. 태어나자마자 인생의 끝을 향해 가는 우

리네 인생이지만 살아 있는 동안은 끊임없이 자신을 바꿔나가야만 한다. 단지 살아남기 위해서.

자신을 위해 거울을 보는 여자 | 벨라스케스의 〈거울을 보는 비너스〉

여자와 거울은 불가분의 관계이다. 여자들은 거울을 좋아한다. 거울만 있으면 하루 종일 잘 놀 수 있는 여자들이 많이 있다. 남자들이 보기에는 정신질환을 앓고 있다고 생각이 들 정도겠지만, 사실 여자에게 거울은 정신적인 위안을 주는 존재이다. 여자는 거울만 있다면 외롭지 않다. 여자는 남자를 위해 거울을 보는 것이 아니라 자신의 만족을 위해 거울을 본다. 그래서 거울 안 보는 여자는 진정한 여자로서의 삶을 포기하고 생물학적인 여자로만 남아 있겠다는 것을 의미한다.

벨라스케스의 〈거울을 보는 비너스〉는 여자에게 거울은 어떤 존재인가를 잘 표현하고 있다. 여자에게 거울은 자기애의 첫번째 요소이다. 비너스가 침대 위에서 벌거벗은 등을 드러낸 채 누워 있다. 그녀의 살갗은 장밋빛으로 빛나고 풍만한 엉덩이에 비해 허리는 유난히 가늘다. 등 뒤만 보이고 있어도 비너스의 뛰어난 몸매는 요염하게 느껴진다. 하지만 얼굴이 보이지 않는다면 미인이라고 할 수 없다. 뒷모습만 사랑할 수는 없기 때문이다. 사랑의 신 큐피드는 거울을 들고 비너스의 얼굴을 비추어주면서 그녀의 아름

등 뒤만 보이고 있어도 비너스의 뛰어난 몸매는 요염하게 느껴진다. 하지만 얼굴이 보이지 않는다면 미인이라고 할 수 없다. 뒷모습만 사랑할 수는 없기 때문이다.

다음에 반해 거울 속 비너스의 얼굴에서 눈을 떼지 못하고 있다. 큐피드는 이 여인이 신화 속의 인물 비너스라는 것을 암시한다.

벨라스케스는 보이지 않는 것을 보여주기 위해 거울의 효과에 관심을 가졌고, 화면 속에서 허구의 공간까지 보여주기를 원했다. 〈거울을 보는 비너스〉는 거울을 이용한 그의 작품 가운데 하나이면서 유일한 누드화이기도 하다. 또한 이 작품은 동시대의 누드화에서 보여주었던 풍만함에서 벗어나 당시로서는 획기적으로 누드를 날씬하게 표현했다.

디에고 벨라스케스(1599∼1660)는 이 작품을 제작하기 위해 자신의 정부에게 실제로 관능적인 포즈를 요구했는데, 그녀는 상류층 여인으로 벨라스케스의 아이를 낳았다.

자신을 사랑하는 남자 | 워터하우스의 〈에코와 나르키소스〉

'남자가 무슨 거울을……' 이라고 말하는 사람은 남성 우월주의에 빠져 아직도 시대 흐름에 동참하지 못하는 사람이다. 남자도 사랑받기 위해서는 가꾸어야만 한다. 지금은 젊은 사람이든 중년이든 헤라클레스처럼 강한 남성보다는 꽃미남이 사랑받고 있다. 젊고

나르키소스는 자기를
사랑하는 에코가 보고 있는
데도 자신의 얼굴 외에는
관심이 없다. 그는 자신을
너무 사랑한 나머지 상사병을
앓다 결국 죽고 만다.

활기차고 부드러운 남자가 요즘 최고로 각광받는 남자이다. 그런 남자를 싫어할 사람은 어디에도 없다. 누구에게라도 호감을 준다는 것은 성공의 첫번째 비결이다. 성공을 싫어하는 사람은 성직자 같은 마음을 가진 사람이고, 보통의 남자라면 자기 일에서 성공하기 위해 자신의 전 생애를 바치게 마련이다. 자기애가 많은 사람일수록 성공에 대한 꿈이 크다. 자신을 사랑하는 것처럼 일도 사랑하기 때문이다. 하지만 지나치면 모자라니만 못하다고 했다.

워터하우스의 〈에코와 나르키소스〉에서 나르키소스는 수면에 비친 자신의 모습에 빠져 꼼짝도 하지 않고 있다. 이 작품은 그리스 로마 신화의 나르키소스와 에코의 이야기 중에서 나르키소스가 수면에 비친 자신의 모습을 들여다보고 있는 장면을 표현한 것이다. 나르키소스는 자기를 사랑하는 에코가 보고 있는데도 자신의 얼굴 외에는 관심이 없다. 제우스의 불륜 현장을 찾아가던 헤라는 에코에게 제우스의 행방을 묻지만 그녀의 수다 외에는 듣지 못하자 그녀에게 벌을 내린다. 그 이후 에코는 자신의 말을 하지 못하게 되고 남의 말을 따라할 뿐이었다. 나르키소스는 수면에 비친 자신의 모습에 말을 걸고, 에코는 그 말을 따라 하고, 나르키소스는 그 말이 대답인 줄 안다. 에코는 나르키소스를 짝사랑하고, 그는 자신을 너무 사랑한 나머지 상사병을 앓다 결국 죽고 만다. 나르키소스는 자기애가 강한 인물로 상징되고 있다.

존 윌리엄 워터하우스(1849~1917)는 이 작품에서 자기 자신을 너무나 사랑해, 자신의 그림자조차 분간하지 못하고 주변을 돌아볼 줄 몰라 스스로 파멸의 길을 걷는 나르키소스 이야기를 서정적으로 표현했다. ✤

권력을
사랑한 여자

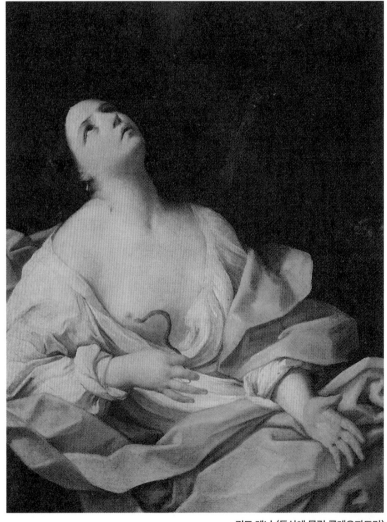

귀도 레니 〈독사에 물린 클레오파트라〉
1630경 | 캔버스에 유채 | 113×94 | 윈저 로열 컬렉션

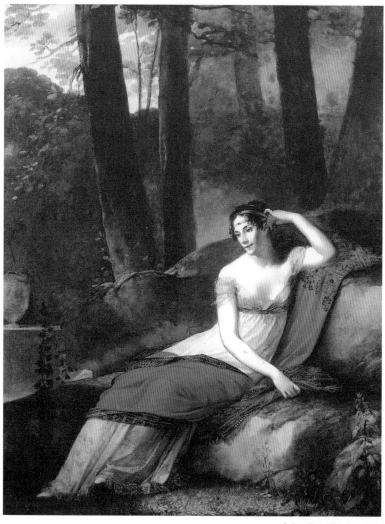

피에르 폴 프뤼동 〈조세핀〉

1805 | 캔버스에 유채 | 244×179 | 파리 루브르 박물관

'줄을 서시오' 라는 광고가 있듯이 우리는 매일 줄을 서고 그 줄에 자신을 묶어둔다. 사소한 일이든 큰일이든 줄에 매달려 있지 않으면 불안하고 소외된 느낌을 가진다. 우리는 어떤 줄이든 잡아야만 직성이 풀리고 줄을 잡지 않았다면 줄을 찾아야 한다는 절박한 마음에 온 신경을 곤두세운다.

우리의 삶 자체가 외줄타기를 계속할 수밖에 없는 절체절명의 인생이기 때문에, 어차피 줄에 초연하지 못할 바에야 그것을 확실하게 잡아야 한다. 사소한 것 같지만 어떤 줄에 서느냐에 따라 인생은 확연하게 달라진다. 줄타기를 잘해야만 이 세상을 좀더 편하게 살 수 있다는 것이 인생의 숨겨진 진리라고 한다.

줄에 가장 민감한 곳은 권력이 있는 곳이다. 권력이 있으면 자신이 가진 것보다 더 많이 소유할 수 있기에 권력을 탐하는 사람은 많고, 권력은 한정되어 있어 공급과 수요의 불균형을 이루고 있다. 그래서 권력은 항상 변덕스럽다. 권력은 변덕스럽지만 옷을 입혔다 벗겼다를 반복하는 봄바람처럼 가슴을 설레게 만든다.

권력은 소리 없는 전쟁터와 마찬가지이기 때문에 인간적인 매력 따위는 집에 걸어두고 승자들의 세상에서 살아남아야 한다. 그래야만 엘리베이터를 타고 고속 승진을 할 수 있다. 권력은 승자들의 잔치다. 잔칫상을 받기 위해서는 온갖 권모술수에 능해야 하는 것이다. 봄바람에 바람난 처녀처럼 엉덩이만 흔들고 있으면 되지 않는다. 권력을 사랑하는 남자도 자신의 운명을 걸지만, 권력을 가진 남자를 사로잡으려는 여자들도 마찬가지로 운명을 건다. 권력은 그냥 얻어지는 것이 아니다. 자신의 선택에 따라 영광과 불운 그 운명의 갈림길에 들어서게 되기 때문에, 끊임없는 노력과 완벽한 판단 그리고 운이 따라야 한다.

잘못된 판단 | 레니의 〈독사에 물린 클레오파트라〉

하늘에서 사과 떨어지기를 기다리고 있으면 뉴턴의 만류인력의 진리밖에 얻을 것이 없

다. 과학적 진리를 증명하기 싫으면 스스로 사과를 따야만 하는 것처럼 권력을 향한 길에 자신이 서 있지 않다면 스스로 권력을 찾아야 한다. 스스로 권력을 만들기 위해 불나방처럼 권력을 좇아다니는 사람들은 많지만, 기원전 50년경 이집트의 여왕 클레오파트라만큼 권력을 향한 집념의 드라마를 펼친 사람은 드물다.

벌거벗은 클레오파트라의 젖가슴 위로 독사는 그녀의 젖을 빨기 위해 혀를 날름거리고 있다. 레니는 젖가슴을 강조하기 위해 배경을 어둡게 처리했다. 그가 이 작품에서 표현하고자 한 것은 죽음에 이르는 성적 황홀경이다.

클레오파트라는 권력 중심부에서 태어났지만 절대 권력을 쥘 수 있는 운명은 아니었다. 파라오 율법에 따라 남동생과 결혼을 해 왕좌에 올랐으나 권력을 보장받을 수 없었던 그녀는 로마 황제 세자르를 유혹해 그의 애첩이 된다. 그녀는 타고난 미모와 정치적 술수, 외교적 수완으로 세자르의 힘을 얻어 남동생을 죽이고 왕위에 오른다.

유혹의 일인자인 클레오파트라에게 로마 장군 안토니우스가 빠져든다. 그녀의 깊이 감추어진 야심은 고개를 들었지만 안토니우스의 정적 옥타비아누스에 의해 이집트는 다시 한번 위기에 빠진다. 클레오파트라는 권력을 등에 업기 위해 옥타비아누스를 찾아 유혹의 기술을 펼쳤으나 이번에는 운명에 패배하고 만다. 사랑과 권력의 경계를 깨닫지 못한 안토니우스때문에 클레오파트라는 파멸의 길로 들어섰고, 그 길은 순식간에 다가왔다.

클레오파트라는 정치적 야망을 실현시키기 위해 사랑을 미끼로 항상 정치적 영향력이 있는 사람만을 유혹했다. 그녀에게 사랑은 순수하지도 낭만적이지도 않고, 다만 정치

적인 수단일 뿐이었다. 또한 그녀에게 최상의 오르가슴을 선사하는 것도 정치밖에 없었다. 하지만 줄타기의 명수도 시대 흐름에 변화하지 않고 자신의 실력만 믿고 있으면 불운에 빠지게 마련이다.

귀도 레니의 〈독사에 물린 클레오파트라〉는 클레오파트라가 죽음을 선택하는 순간을 묘사한 작품이다. 16세기의 화가들에게 클레오파트라의 자살은 흥미로운 주제였다. 권력 지향적인 그녀는 화가들에게 아름다운 모습으로 묘사되지 못했다. 그녀는 화가들에게 남자를 유혹하는 악녀로밖에는 인식되지 않았다.

귀도 레니(1575~1642)는 클레오파트라의 관능성에 가장 많은 관심을 가진 화가이다. 이 작품에서도 단순히 그녀의 아름다움보다는 흥미를 유발할 수 있는 장면을 묘사했다. 벌거벗은 클레오파트라의 젖가슴 위로 독사는 그녀의 젖을 빨기 위해 혀를 날름거리고 있다. 뱀의 유혹에 빠져 있는 그녀는 죽음의 두려움도 잊은 채 황홀경으로 얼굴이 붉어졌다. 레니는 젖가슴을 강조하기 위해 배경을 어둡게 처리했다. 그가 이 작품에서 표현하고자 한 것은 죽음에 이르는 성적 황홀경이다.

탁월한 선택 | 프뤼동의 〈조세핀〉

여자는 사랑에 관해서는 최고의 감각을 가지고 있다. 남자가 말을 하지 않아도 눈빛만으로도 그 사랑의 척도를 잴 수 있고, 즉각적으로 사랑을 미끼로 남자를 사로잡을 수 있는 탁월한 감각의 소유자들이다. 사랑하지 않지만 그 남자가 자신을 평생 안락하게 해줄 수 있다면, 악마에게 기꺼이 영혼이라도 팔아서 그 남자를 소유하고 싶어 하는 것이 여자다.

이미 결혼한 처지에 있었던 조세핀은 사랑하지 않지만 권력의 중심에 있었던 나폴레옹을 유혹해서 자기 것으로 만들 작정을 한다. 그녀는 아름다운 미모의 소유자가 아니었기에 적절한 애교와 약간의 냉정한 모습으로 나폴레옹을 사로잡는다. 그녀 안에 숨어 있던 의도를 알지 못한 채 사랑의 포로가 된 나폴레옹은 결국 조세핀에게 무릎을 꿇는다.

하지만 결혼이란 뜨거운 감정으로만 유지되지 않는 것처럼, 나폴레옹은 그녀에게 후계자를 원했고, 조세핀은 노력했으나 그것만큼은 줄 수 없었다. 결국 그녀는 자신의 운명으로부터 버림을 받게 된다.

이 작품은 나폴레옹이 황제의 자리에 오르자마자 당시 인기 화가였던 피에르 폴 프뤼동(1758~1823)에게 주문 제작한 것이다. 나폴레옹의 주문은 조세핀을 아름답고 사랑스럽게 그려달라는 것이었고, 프뤼동은 그의 기대를 저버리지 않고 그녀를 여신으로 표현했다. 그림 속 조세핀은 하늘하늘 비치는 얇은 옷을 입고 있다. 그녀는 평소에 그런 옷을 좋아해 한겨울에도 즐겨 입었고, 그녀의 사치 대부분은 옷값에 할애되었을 정도였다고 한다.

울창한 숲 속 바위에 비스듬히 기대어 앉아 있는 조세핀의 아름다운 자태는 여신처럼 품위가 있다. 아름다운 몸매를 드러내기 위해서 그녀는 어깨에 걸치는 붉은 숄을 바닥에 깔고 앉아 있다. 프뤼동은 조세핀의 개인 저택인 말메종에서 이 작품을 제작했는데, 말메종은 황후 자리에서 물러난 그녀가 나폴레옹을 그리워하며 지내던 곳이기도 하다. ❧

울창한 숲 속 바위에 비스듬히 기대어
앉아 있는 조세핀의 아름다운 자태는
여신처럼 품위가 있다.
그녀는 어깨에 걸치는 붉은 숄을
바닥에 깔고 앉아 있다.

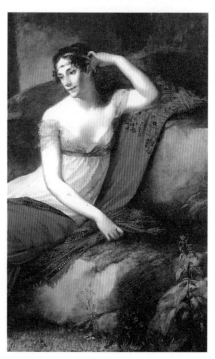

사랑의 메신저
그네

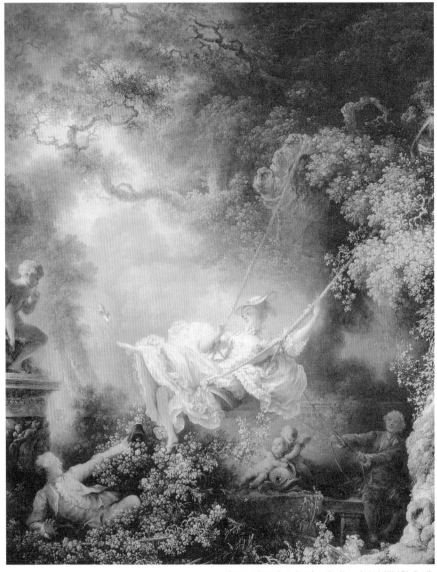

장 오노레 프라고나르 〈그네 타는 여인의 행복한 우연〉
1767 | 캔버스에 유채 | 81×64 | 런던 월레이스 컬렉션

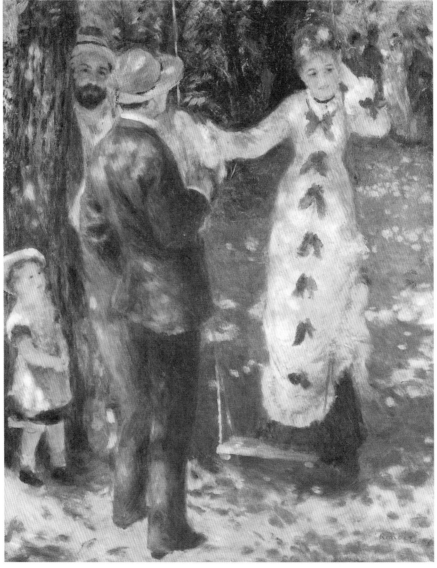

피에르 오귀스트 르누아르 〈그네〉

1876 | 캔버스에 유채 | 92×73 | 파리 오르세 미술관

사랑의 기회는 때와 장소를 가리지 않는다. 사랑이란 긴 시간 동안 공을 들인다고 해서 얻을 수 있는 게 아니다. 순간에 이루어지는 것이기에 어느 곳에서나 사랑하는 사람에게 끌린다. 첫눈에 반하면 그 사람이 거기 있었다는 것이 중요할 뿐 주변이 어떤 장소였는가는 중요하지 않다.

보통 분위기 좋은 곳에 가면 멋있는 연인을 만날 거라고 기대하지만, 사실 사랑에 빠진 연인에게 좋은 장소는 곳곳에 널려 있다. 이곳저곳 어디를 둘러보아도 사랑을 속삭일 만한 공간은 숨겨져 있기 마련이다.

연인을 찾아 배회할 필요는 없다. 자신의 이상형은 주변에서 항시 대기하고 있는 것이 정설이다. 먼 곳에 있는 그리운 님만 찾고 있으면 사랑은 저 멀리 산 너머로 사라진다. 사랑은 비현실적인 것 같아도 지극히 현실 속에서 이루어지기 때문이다. 가까운 곳에 있는 공원이나 놀이동산에서도 얼마든지 연인을 만날 수 있다.

특히 가난한 연인이 가장 은밀하게 사랑할 수 있는 곳이 공원이다. 적당한 나무 그늘, 밀어를 나눌 수 있는 벤치, 낯간지러운 놀이기구인 그네가 있어 사랑을 속삭이기에 공원만큼 적당한 곳도 없다.

너를 보여줘 | 프라고나르의 〈그네 타는 여인의 행복한 우연〉

사랑은 무엇일까? 사랑이란 자신을 보여주는 것이라고 한다. 하지만 다른 사람에게 자신을 드러내는 일처럼 위험한 일은 없다. 특히 연인관계에서는 더욱더 그렇다. 무조건 퍼주는 사랑에는 싫증을 느끼게 마련이어서 새처럼 날아가버린다. 사랑에 속박될수록 사랑을 숨겨야 한다. 사랑받는 것이 너무나 고마워 있는 그대로 보여주면 식어버린다. 사랑은 양파껍질 벗기듯 조금씩 속을 드러내야 한다. 감추면 감출수록 더 보고 싶어 하는 것이 사람의 마음이기 때문이다.

연인과 사랑을 할 때 자신의 전부를 보여줘야 할 때도 있지만 은근슬쩍 보여주는 것이

두 다리를 훤히 드러내고 그네를
타고 있는 여인을 보고 남자는
마음을 잡을 수 없었고,
여인은 남자의 그런 시선을
즐기고 있었다.

더 자극적일 때가 있다. 상상력을 자극하기 때문에 더욱더 에로틱하게 느껴진다. 남자는
평생 여자의 옷을 벗기기 위해 작업을 하지만, 하나씩 벗기는 순간을 남자는 더욱 즐기
는 심리를 가지고 있다. 사랑의 기술이 발달한 남자일수록 여인의 옷을 벗기는 것을 급
하게 서두르지 않는다. 사랑하는 데 급할 게 없기 때문이다.

연인들은 공개된 장소에서도 두 사람만의 은밀한 사랑의 행위를 속삭일 수 있는 것처
럼, 프라고나르의 〈그네 타는 여인의 행복한 우연〉은 세상 사람들의 눈을 속이기 위해 속
임수를 써야 하는 연인들의 즐거움을 세밀하게 표현한 작품이다.

이 작품을 주문한 화상은 가톨릭 주교가 그네를 밀고 여인은 두 다리가 보일 정도로
그네를 타고 높이 올라간 모습을 그려달라고 했다. 공원에서 달콤한 밀회를 즐기고 있던
주교와 여인은 공원에서 그네를 발견한다. 주교가 미는 그네를 타고 있던 여인은 공원
숲 속에서 그녀를 쳐다보고 있던 남자에게 눈길이 간다. 두 다리를 훤히 드러내고 그네
를 타고 있는 여인을 보고 남자는 마음을 잡을 수 없었고, 여인은 남자의 그런 시선을 즐
기고 있었다. 여인은 주교가 모르게 더욱더 은밀하면서도 과감하게 다리를 들어올려 남
자의 욕망을 자극한다. 두 사람의 사랑이 점점 농도가 짙어가자 여인은 신발 한 짝을 벗

어 숲 속으로 던진다. 신발을 들고 여인의 침실로 찾아오라는 의미였다.

화상과 그네 타는 여인은 은밀한 만남을 즐기는 연인 사이였다. 이 작품을 주문했던 화상은 신발을 들고 여인을 찾아가지 않고 프라고나르에게 그림을 먼저 부탁한다. 이 작품을 들고 여인을 찾아갈 의도였던 것이다.

장 오노레 프라고나르(1732~1806)는 연인들의 감정을 과감하게 표현한 화가이다. 그는 이 작품에서 연인들의 달아오른 감정을 울창한 숲으로 표현했다. 또한 당시 신발은 귀족들의 정숙함과 품위, 인격을 상징하는 물건이었지만, 여기서 프라고나르가 신발이 공중으로 날아가는 모습을 그린 것은 귀족들의 허울뿐인 품위를 풍자한 것이다. 이 작품으로 프라고나르는 명성을 얻었다.

가난한 연인들의 만남 | 르누아르의 〈그네〉

'세모시 옥색 치마' 로 시작되는 '그네' 라는 제목의 가곡이 있다. 바람에 치맛자락 날리는 아름다운 여인의 자태에 남자들의 가슴은 울렁거린다. 그 모습을 보고 가슴이 뛰지 않는다면 성직자에 가까울 것이다.

이렇듯 그네는 우리 주변에서 연인들을 맺어주는 가교 역할을 한다. 이몽룡은 춘향이의 그네 타는 모습에 반해 그날로 남녀상열지사를 시작한다. 만일 춘향이가 그네를 타지 않았다면 하룻밤의 그들의 역사가 이루어지지 않았던 것처럼, 동서양을 막론하고 연인들이 쉽게 만날 수 있는 장소에 꼭 있는 것이 그네이다.

첫눈에 반한 춘향이와 이몽룡의 행동은 요즘의 현실에 비추어도 너무나 속도가 빠른 행동이지만, 사랑한다면 만남의 시간은 중요치 않다. 사랑은 젊은 날에 해야 할 일들 중의 하나다. 젊은 날 매일 사랑을 해도 시간은 너무나 짧다.

르누아르의 〈그네〉는 젊은 연인들의 순박하고도 아름다운 일상을 표현한 작품이다. 화면 속에 등을 보이고 있는 남자는 르누아르의 친구인 화가 게네트이며, 그네를 타고

있는 여인은 그의 동생이자 게네트의 애인인 잔느이다. 앳된 모습의 여인은 연인 앞에서 수줍음에 얼굴이 붉게 달아오르고 있고, 나무 옆의 어린아이는 두 사람을 호기심 어린 눈으로 쳐다보고 있다.

이 작품은 나무 그늘 사이로 밝게 빛나는 햇살로 인해 화면의 분위기가 밝고 경쾌하다. 특히 여인의 옷을 장식하고 있는 푸른 리본이 나무 그늘의 어두운 분위기를 환하게 해주고 있다. 르누아르가 이 작품에서 표현하고자 했던 것은 젊은 날의 밝은 사랑이다.

피에르 오귀스트 르누아르(1841∼1919)는 행복한 연인들의 분위기를 어떻게 표현해야 하는지 잘 알고 있었다. 그는 아카데미 회화의 형식을 깨뜨리고 평범한 일상을 사실적으로 표현했는데, 이 작품은 행복한 일상을 표현한 그의 대표작 가운데 하나라고 할 수 있다. 이 작품은 르누아르가 처음 파리에 마련한 아틀리에의 정원에서 제작되었다. ❀

르누아르가 이 작품에서
표현하고자 했던 것은
젊은 날의 밝은 사랑이다.

신사, 악당

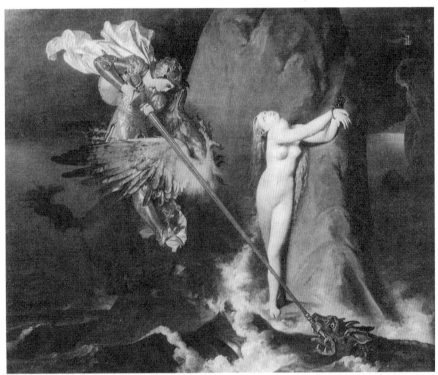

장 오귀스트 도미니크 앵그르 〈안젤리카를 구하는 로저〉
1819 | 캔버스에 유채 | 147×190 | 파리 루브르 박물관

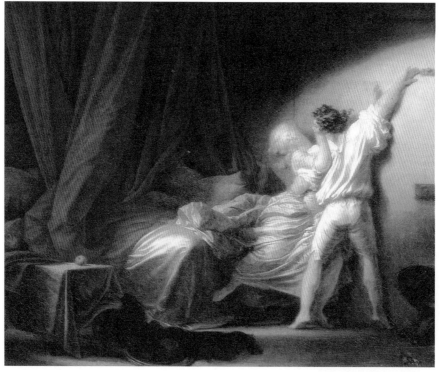

장 오노레 프라고나르 〈빗장〉

1776∼1778 | 캔버스에 유채 | 73×93 | 파리 루브르 박물관

명성을 쌓는 것보다 더 어려운 것은 그것을 지키는 일이라고 한다. '부를 이루는 것도 3년, 명성을 얻는 것도 3년' 이라는 말이 있다. 그러고 보면 인생의 정점에서 열심히 일한 대가로 얻은 부와 명성이 지속되는 시간은 너무나 짧다. 짧은 순간 머무는 부와 명성을 어떻게 하면 실패하지 않고 지킬 수 있는가가 그것들을 얻는 것보다 더 중요하다. 말하자면 인생의 관리가 무엇보다 중요하다는 것이다.

일찍이 부와 명예를 가진 사람일지라도 조금만 자기 관리가 소홀하면 금방 추락하고 만다. '추락하는 것은 날개가 있다' 라는 소설 제목처럼 추락할 때 날개라도 있으면 천천히 조금씩 추락하겠지만 현실은 그렇지 못하다. 현실은 추락할 때 엘리베이터를 타게 만들기 때문이다.

인생에서 초고속 승진만큼 기쁨을 주는 일은 없다. 직위는 곧바로 자신을 사회가 얼마나 인정해주고 있느냐 하는 척도이다. 승진은 사회로부터 자기의 능력을 인정받고 거기에 합당한 대우를 받는 일이다. 그렇지만 자기 관리를 못해서 초고속으로 추락하는 사람들이 종종 있다. 그것도 원초적 본능 때문에.

흑기사 | 앵그르의 〈안젤리카를 구하는 로저〉

남자로 태어났다는 것은 축복인 동시에 재앙일 수 있다. 여자는 한 사람에게 사랑받을 때 행복을 느끼지만, 남자는 만인에게 사랑을 받아야만 하는 것이 현실이다. 사회는 그에게서 남자의 도리만 요구하기 때문이다.

남자가 한 사람에게 사랑받고 있다면 그것은 집 안에서 도를 닦고 있다는 것과 같다. 남자에게 가장 큰 행복을 느끼게 해주는 조건은 일에 대한 성취감이다. 그래서 남자는 자신을 알아주는 사람에게 목숨을 걸 수 있다고 한다.

하지만 여자는 자신을 구해주는 남자에게 전부를 준다. 비루한 현실에서 벗어나기 위해 흑기사를 기다리는 여자들이 많이 있지만, 특히 어려울 때 도움을 주는 남자를 사랑

하는 속성이 있는 것이 여자다. 너무 멋있어 보이기 때문이다.

남자가 불의를 보고도 지나치는 것은 도리에 어긋난 일인 것처럼, 앵그르의 〈안젤리카를 구하는 로저〉는 어려운 처지에 있는 아름다운 여인을 구하는 남자를 표현한 것이다. 화면 중앙에 있는 바위에 쇠사슬로 묶여 있는 벌거벗은 미녀가 안젤리카이다. 안젤리카는 아리오스트의 서사시 『성난 오를란도』에 나오는 아름다운 공주로 많은 남자들의 흠모를 받았다.

안젤리카의 사랑을 받기 위해 서로 경쟁하고 있는 남자들 가운데 그녀에게서 눈길조차 받지 못하는 노인 하나가 있었다. 노인은 그녀를 섬에 가두고 괴물로 하여금 지키게 했다. 이때 전설 속에 등장하는 용장 오를란도의 부하인 기사 로저가 히포그라프라는 말을 타고 와 괴물을 물리치고 그녀를 구한다. 이 서사시의 내용은 고대 신화 안드로메다와 구별하지 못할 정도로 비슷하다.

이 작품 속에서 안젤리카는 성난 파도에 휩싸인 바위에 두 팔이 결박당한 채 왼쪽 다리를 앞으로 내밀고 서 있다. 그녀의 머리는 뒤로 젖혀진 채 고통과 공포 속에서도 기사 로저를 바라보고 있다. 딱딱하고 어두운 바위는 그녀의 흰 피부와 대조를 이루고 있지만, 그녀는 마치 바위와 일체가 되어 조각상 같이 느껴진다. 앵그르는 고대 신화 주제인 안드로메다를 그린 다른 화가들과 다르게 표현하기 위해 기사 로저를 화면 정면

그는 아름다운 여인 안젤리카에게
시선도 주지 않고 괴물을 처치하는 데
온 신경을 쓰고 있다.

에 배치시켰다. 그는 아름다운 여인 안젤리카에게 시선도 주지 않고 괴물을 처치하는 데 온 신경을 쓰고 있다. 화면 아래에 있는 괴물은 날카로운 이빨을 드러낸 채 기사 로저가 휘두른 창끝을 물고 있다. 앵그르는 주제를 부각시키기 위해 어두운 하늘을 배경으로 설정하고, 왼쪽에 있는 작은 배와 오른쪽 바위에 있는 등대 외에는 아무것도 표현하지 않았다. 로저가 타고 온 말은 독수리 머리에 날개를 가지고 있고 몸은 사자인 전설 속의 동물이다.

장 오귀스트 도미니크 앵그르는 이 작품에서 서사시의 내용을 충실하게 옮기면서도 여성의 성적 매력을 부각시켰다. 화면 중앙을 사선으로 가로질러 안젤리카의 몸을 지나 괴물의 입에 창끝이 물려 있는 것은 남자와 여자의 성적 결합을 상징한다. 그 순간 안젤리카는 고개를 뒤로 젖히고 있는데, 그것은 여자가 오르가슴에 도달했다는 것을 의미한다.

악당 | 프라고나르의 〈빗장〉

자신의 한결같은 욕망을 주체하지 못하는 남자들이 있다. 그것은 사회적으로 죄악을 저지르는 일이다. 본능에 잠시 충실했다가 사회적 명망을 잃어버린 사람들을 주변에서 종종 볼 수 있다. 남자가 본능에 충실하면 할수록 인생의 예정된 길에서 점점 벗어나게 된다.

남자의 허리 아래 이야기는 하지 말라는 속설이 있지만, 그것은 봉건시대적인 발상이다. 현대로 올수록 남자는 허리 아래를 잘 관리해야 한다. 허리 관리를 잘 못하는 남자는 돈과 명예는 물론 건강까지 잃게 된다. 남자는 허리의 힘이 좋다고 자랑할 일이 아니라, 자신의 허리를 보호하는 데 신경 써야 한다. 여자를 진정 사랑한다면 아주 정상적인 방법으로 해야만 한다.

허리를 함부로 휘두르는 남자들이 이 사회에는 너무 많다. 허리 힘 좋다고 함부로 휘두르는 남자일수록 여성에게 상처를 준다. 그런 남성에게 당한 여자들은 그것을 증명하

여인은 도망가려고 문을 향하고 있고,
남자는 억센 힘으로 여인의 허리를 감싸
안고 있다. 여자의 손이 남자의 얼굴에
있는 것은 남자의 강제적인 행위에 대한
저항의 표시이다.

여 고발하기가 너무나 힘들다. 특히 외부 세계와 단절되어 벌어지는 일을 설명하기란 역
부족이다. 하지만 여성이 피해를 호소하지 못하는 가장 큰 이유는 수치심이다. 여성에
대한 잘못된 생각을 가지고 있는 남자는 피해자가 침묵하고 있으면 서로 좋아서 한 행위
라고 간주하는 경향이 있다.

프라고나르의 〈빗장〉은 여성이 강간당하고 있는 절박한 상황을 잘 표현한 작품이라
고 할 수 있다. 여인은 도망가려고 문을 향하고 있고, 남자는 억센 힘으로 여인의 허리를
감싸 안고 있다. 남자는 완력으로 여인을 도망가지 못하게 하면서 오른팔을 뻗어 빗장을
걸고 있다. 이 작품에서 빗장은 남녀의 성적 결합을 나타낸다. 여자의 손이 남자의 얼굴
에 있는 것은 남자의 강제적인 행위에 대한 저항의 표시이다.

장 오노레 프라고나르는 이 작품에서 밀폐된 공간인 침실에서 벌어지는 남자와 여자
의 밀고 당기는 긴박한 순간을 묘사했다. ❧

이브의 유혹

알브레히트 뒤러 〈아담과 이브〉
1507 | 목판에 유채 | 209×81(이브) 209×83(아담) | 마드리드 프라도 미술관

타마라 드 렘피카 〈아담과 이브〉
1932 | 카드보드에 유채 | 118×74 | 제노바 현대미술관

사랑은 초콜릿과 닮아 있다. 달콤하지만 약간 쓴 맛을 지니고 있는 초콜릿처럼 사랑은 달콤하지만 그 끝은 쌉쌀함을 선사한다. 깊이를 결코 알 수 없는 검은색의 초콜릿처럼 사랑 또한 깊이를 짐작할 수조차 없으며, 먹어도 먹어도 질리지 않는 초콜릿처럼 남자와 여자의 만남은 잦을수록 더 자꾸 만나고 싶어진다.

하지만 초콜릿은 먹고 싶지 않을 때 먹지 않을 수 있지만 사랑은 그럴 수가 없다. 사랑은 선택을 필요로 하지 않는다. 운명처럼 다가와 우리를 사로잡기 때문이다. 이렇듯 사랑은 복잡하다. 채워지지 않는 사랑으로 인해 우리의 삶은 흔들리고 상처받는다. 사랑은 행복을 선사하지만 고통도 수반한다.

우리가 영혼을 바쳐 한 사람을 사랑한다고 해도 그 사랑은 습관처럼 굳어져버려 결국 사라지고 없게 된다. 그것이 현실 속의 사랑이다. 현실 속의 사랑에 만족하지 못하는 것은 이상적인 사랑을 만나지 못해서다.

우리는 이상형을 찾아 문을 두드린다. 그리고 그 문이 열리면 또다른 문을 찾는다. 남자와 여자, 그 모순된 존재들은 서로 필요로 하지만 항상 만족하지 못한다. 그들은 서로 다른 파랑새를 좇고 있기 때문에 항상 문을 열고 나갈 준비를 한다.

하지만 아담과 이브가 탄생했던 태초에 사랑은 완벽했다. 두 사람은 완벽한 연인으로 행복을 만끽했지만, 뱀의 꼬임에 빠진 이브는 아담을 유혹해 선악과를 먹임으로써 에덴동산에서 추방된다. 그때부터 연인들은 유혹이 곳곳에 널려 있는 삶 속에서 한 가지 사랑만 먹고 살기에는 너무나 힘든 세상을 살게 되었다.

기독교 교리에서 이브는 아담을 유혹해 악의 구렁텅이에 빠지게 한 원인을 제공한 악녀이다. 중세 때에는 인류 타락의 근원이 여성이라고 생각했다. 여성에 대한 이런 그릇된 인식으로 말미암아 중세의 화가들은 남자를 유혹하는 음란한 여성 이미지로 이브를 표현했다. 하지만 르네상스 시대가 되자 아담과 이브 테마는 인간에 대한 인식을 표현하는 인기있는 주제로 바뀌었다.

원죄에서 벗어난 아담과 이브 │ 뒤러의 〈아담과 이브〉

중세 때에는 아담과 이브를 종교에 충실해 선악과를 먹고 에덴동산에서 쫓겨나는 원죄의 상징으로 표현했다면, 알브레히트 뒤러에게 아담과 이브는 인간의 나체를 그리기 위해 성경에서 차용된 주제였다.

뒤러는 이상적인 인체표현을 위해 아담과 이브를 주제로 소묘와 판화 작업을 많이 했다.

〈아담과 이브〉는 이탈리아 베네치아에서 돌아와 제작한 것으로서, 뒤러가 그린 아담과 이브 작품 가운데 유일한 유화이다. 이 작품에서 아담과 이브는 그 시대의 평범한 사람을 모델로 해서 그려졌다. 때문에 고전적인 아름다움을 지니고 있는 이탈리아 화가들의 그림과는 다른 느낌을 주고 있는 것이 특징이다. 또한 이브는 이 작품에서 9등신에 가까운데, 완벽한 고전적인 균형의 미를 추구했다기보다는 오히려 고딕적인 균형미가 나타나고 있다.

어둠을 배경으로 서 있는 아담과 이브의 손에는 너무나 부드럽고 사실적으로 그려진 사과와 나뭇가지가 들려 있다. 아담과 이브는 성경 속의 인물이 아니라 현실 속의 인물처럼 표현되었다.

뒤러의 이 작품에서 아담과 이브는 선악과를 들고 있으면서도 그들의 표정은 마치 유혹을 즐기는 듯한 인상을 준다. 화면에서 아담과 이브는 벌거벗은 몸을 나뭇잎으로 가리기는 했으나, 성경 내용임을 암시하는 천사나 신의 모습은 보이지 않는다. 뒤러의 아담과 이브에게서는 에덴동산을 쫓겨나면서 느꼈을 죄의식을 찾아볼 수 없다. 오히려 그들은 벌거벗은 몸을 당당히 드러내고 있다.

어둠을 배경으로 서 있는 아담과 이브의 손에는 너무나 부드럽고 사실적으로 그려진 사과와 나뭇가지가 들려 있다. 뒤러는 이 작품에서 이브의 원죄를 표현하는 대신 세상의 중심은 인간이라는 르네상스의 정신에 충실했다. 르네상스 정신이 북유럽으로 전파되면서 성경과 신에 대한 해석이 중세와 달라졌고, 아담과 이브는 성경 속의 인물이 아니라 현실 속의 인물처럼 표현되었다.

알브레히트 뒤러(1471~1528)는 북유럽 르네상스를 대표하는 화가이다. 그는 이탈리아 화가들의 원근법적인 공간구성이나 다채로운 채색기법을 배웠으나, 그것을 모방하지 않고 독자적인 방식으로 그림을 그렸다. 특히 아주 세밀한 부분까지 실감나게 묘사하는 판화와 소묘를 많이 제작했다.

이브의 유혹 | 드 렘피카의 〈아담과 이브〉

성서에서는 아담과 이브가 섹스의 기쁨을 알고나서부터 불행이라는 대가를 치르게 된다고 암시했다. 에덴동산에서 쫓겨난 아담과 이브는 성적 욕망을 숨기지 못하고 사랑하고 미워하고 질투하면서 인간적인 면모를 드러내는 삶을 살게 된다.

이제 우리의 이브는 남자에게 자신의 성적 매력을 발산하게 되었다. 이브의 유혹은 악의 근원이라는 이미지를 벗어던지고 생활 속으로 들어왔다. 어느 누구도 그 유혹에서 벗어나지 못하고 일생을 그 유혹 속에서 살게 되는 것이다. 멋진 인생을 사는 사람이라면 이브의 유혹은 매력적이면서도 도전할 가치를 지녔음을 몸과 마음으로 느낄 것이다.

여자는 사과를 쥔 채 남자의 팔
안에서 도발적인 자세로 선 채
육체의 쾌락을 즐기고 있다.
여기서 여자가 들고 있는 사과는
섹스의 유혹을 상징한다.

　드 렘피카의 〈아담과 이브〉에서 이브는 남자를 유혹하는 요부로 묘사되어 있다. 이 작품에서 아담과 이브는 보이지 않는 낙원에서 사랑하는 것이 아니라 도시 한가운데에서 사랑을 속삭이는 존재이다. 아담은 이브의 옆구리를 강하게 끌어안고 있고, 그의 강인한 팔 위로는 이브의 풍만한 가슴이 두드러져 있다. 여자는 사과를 쥔 채 남자의 팔 안에서 도발적인 자세로 선 채 육체의 쾌락을 즐기고 있다. 여기서 여자가 들고 있는 사과는 섹스의 유혹을 상징한다. 이것은 아담과 이브가 죄의식에서 벗어나 섹스는 이제 특별한 행사가 아니라 우리 주변에서 일어나는 아주 지극히 일상적인 것임을 의미한다.

　타마라 드 렘피카(1898~1980)는 폴란드 출신의 여류 화가로서, 금기시되었던 동성애 등 에로틱한 주제를 과감하게 표현했다. 신고전주의 화가인 앵그르의 영향을 받아 여체를 매끈하게 묘사하는 것이 그녀 작품의 특징이다. ✤

키스의
시작과 끝

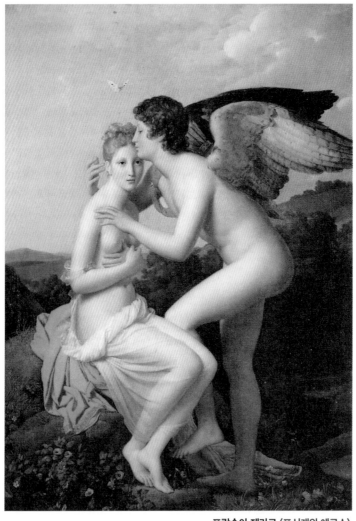

프랑수아 제라르 〈프시케와 에로스〉
1798 | 캔버스에 유채 | 180×132 | 파리 루브르 박물관

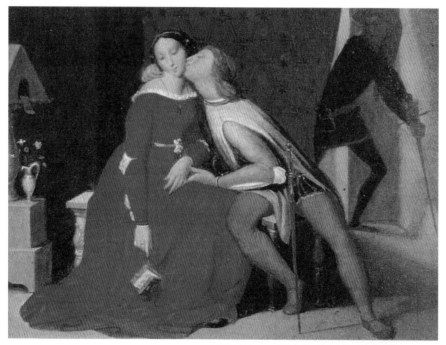

장 오귀스트 도미니크 앵그르 〈파올로와 프란체스카〉 부분

1819 | 캔버스에 유채 | 48×39 | 샹티유 콩데 미술관

연인들 간의 키스는 단순한 것 같아도 복잡하고 다채로운 색깔을 지니고 있다. 키스는 개개인의 인생에서 누구나 한 번은 경험하는 것이지만 결코 똑같은 느낌의 키스는 없다.

한 사람을 만나서 평생 그 사람만 사랑하면서 산다면 더할 나위 없이 좋겠지만, 삶이란 복잡다단하다. 지금의 사랑에 만족하지 못하고 항상 새로운 사랑을 꿈꾸고, 또 꿈꾸었던 사랑을 만나도 다른 사랑에 목말라 한다.

사람들은 사랑하면 할수록 사랑의 굴레에 갇히고 싶어 하면서 동시에 자유롭게 훨훨 날고 싶어 하는 이중의 심리적 장애를 겪기 때문이다. 그래서 사랑하면 할수록 더욱더 고뇌하고 사랑 때문에 고통스러워한다. 그렇다고 사랑의 고통 때문에 새로운 사람과의 사랑을 피하고 싶은 것은 아니다. 사랑은 유동적이기 때문에 마음은 항상 변하게 마련이고, 또 끊임없이 새로운 것에 흥미와 호기심을 느껴 현재진행형일 수밖에 없다.

키스도 마찬가지다. 연인들끼리 하는 키스는 매순간 달라진다. 지크문트 프로이트는 "우리는 어머니의 젖가슴을 통해 연인과의 키스를 준비한다."고 했다. 이미 우리는 연인과의 키스를 위해 아이 때부터 잠재의식 속에서 준비하고 있었던 것이다.

오래도록 기다렸던 연인과의 키스가 반복적인 사랑의 행위인 것 같아도 사랑하는 사람이 바뀌면 사랑의 깊이가 다르고 키스의 느낌도 달라진다. 키스는 때로는 예상했던 것보다 훨씬 꿈 같기도 하고 잡힐 듯 잡히지 않는 신기루 같은 느낌이 들기도 하지만, 엄연히 현실 속에서 이루지는 사랑의 행위이다.

현실 속의 키스는 사랑의 깊이와 상관없이 친밀함과 관능성을 내포한다. 연인들이 헤어지면서 하는 키스는 사랑의 안타까움을 절제하는 의미를 갖지만, 금방이라도 사랑을 시작할 수 있음을 의미하는 키스도 있다. 키스는 이렇게 이중의 의미를 지닌다. 언제 연인과 키스하느냐에 따라서 의미가 바뀌는 것이다. 술에 취한듯 몽환적인 분위기를 만드는 키스는 연인들에게 쾌락을 동반한 육체의 원동력을 준다. 그래서 연인들의 키스는 강

력하고 의미있는 행위라고 할 수 있다.

첫키스 | 제라르의 〈프시케와 에로스〉

첫 키스를 받는 여인은 사랑을
받아들이면서도 한편으로는
부끄러운 마음을 가지고 있다.
프시케는 손을 가려 소극적인
자세를 취하고 있지만,
사랑을 기다리고 있었기에
가슴은 드러내고 있다.

무엇이든지 첫번째라는 것은 기대감을 가지게
하지만, 첫 키스처럼 미지에 대한 호기심과 다
가올 사랑에 대한 기대감을 동반하는 것도 없
다. 그러나 첫 키스는 기대만큼 달콤하지 않다.
상상 속의 키스는 너무나 황홀하고 달콤하지
만, 현실의 키스는 기대가 큰 만큼 실망할 수도
있다. 키스의 방법에 대해 무지하기 때문이다.

제라르의 〈프시케와 에로스〉는 첫 키스를 받
는 순결한 여인의 마음을 표현한 작품이다. 첫
키스를 받는 여인은 사랑을 받아들이면서도
한편으로는 부끄러운 마음을 가지고 있다. 프
시케는 손을 가려 소극적인 자세를 취하고 있
지만, 사랑을 기다리고 있었기에 가슴은 드러
내고 있다.

사랑의 신 에로스에게서 첫 키스를 받는 프
시케 주제는 그리스신화에는 나오지 않는 이
야기로, 2세기경 아폴레이우스가 쓴 『황금 나
귀』에서 처음 등장했다. 아름다움의 신 아프로
디테는 청순한 아름다움을 지닌 프시케를 질
투했다. 아프로디테는 세상에서 가장 아름다

운 미녀가 자신이라고 생각했기 때문에 아들 에로스를 시켜 프시케가 세상에서 가장 못생긴 남자와 사랑에 빠지게 하도록 부추긴다. 사랑의 신 에로스가 쏜 화살을 맞으면 첫번째 본 상대와 사랑에 빠지게 되는 힘을 이용하려는 의도였다. 그러나 에로스는 프시케를 본 순간 사랑에 빠져 사랑의 화살을 자신에게 쏘아버린다.

에로스는 어머니 아프로디테가 무서워 밤마다 프시케를 찾아와 사랑을 나누지만 자신의 정체를 밝힐 수는 없었다. 하지만 자신과 사랑에 빠져 있는 사람을 보고 싶어 하는 궁금증을 참지 못한 프시케는 절대 보려고 해서는 안 된다는 에로스와의 약속을 저버리고 깊은 밤 잠든 에로스의 얼굴을 보게 된다. 실망한 에로스는 다시는 그녀를 찾지 않겠다고 떠나고, 절망에 빠진 프시케는 사랑을 찾기 위해 온갖 시련을 겪는다. 결국 둘은 영원히 떨어지지 않고 영혼이 하나가 되었다는 이야기다. 제라르는 이 이야기에서 두려우면서도 호기심 가득한 프시케가 에로스에게 첫 키스를 받는 장면을 표현했다.

프랑수아 제라르(1770~1873)는 1793년에 제작된 안토니오 카노바의 유명한 조각 〈에로스와 프시케〉를 모방하여 이 작품을 그렸다. 제라르는 이 작품에서 조각이 표현하지 못한 사실적이면서도 환상적인 분위기를 표현해냈다.

마지막 키스 | 앵그르의 〈파올로와 프란체스카〉

평생 어쩌지도 못한 채 사랑을 가슴 속에 담아두고 살자니 삶의 의미를 찾을 수 없고, 그렇다고 주변의 환경을 무시한 채 사랑을 이룰 수도 없다. 이 불행한 연인이 마지막으로 택하는 것은 로미오와 줄리엣처럼 죽음일 수도 있다. 그들은 사랑을 이루지 못한 채 마지막 키스로 하나가 됨을 증명하고자 한다. 연인들의 사랑의 증거는 키스다. 감정이 배제된 채 키스하는 연인들은 없기 때문이다. 하지만 절망적인 사랑에 빠져 있을 때 키스는 비극적이다. 죽음을 부를 수도 있기 때문이다.

앵그르의 〈파올로와 프란체스카〉는 단테의 『신곡』 가운데 '지옥' 편에 나오는 이야기

프란체스카와 파올로가 사랑에 빠져 있는
장면에 죽음의 그림자가 드리워져 있다.
하지만 이 불행한 연인들은 전혀 눈치 채지
못하고 서로에게 열중하고 있을 뿐이다.

를 표현한 작품이다. 프란체스카와 파올로가 사랑에 빠져 있는 장면에 죽음의 그림자가
드리워져 있다. 하지만 이 불행한 연인들은 전혀 눈치 채지 못하고 서로에게 열중하고
있을 뿐이다. 프란체스카의 남편인 말라테스타 조반니가 칼을 들고 그들의 모습을 지켜
보고 있다.

이 이야기는 13세기에 일어난 실화를 바탕으로 하고 있다. 프란체스카는 첫눈에 반
한 남자 파올로가 남편인 줄 알고 정략결혼을 허락한다. 하지만 파올로는 말라테스타 조
반니의 동생이었다. 두 사람은 서로에게 끌려 용서받지 못할 행동을 하고, 여자의 남편
은 질투에 눈이 멀어 두 사람의 목을 칼로 베어버린다.

장 오귀스트 도미니크 앵그르는 이 작품에서 한 화면에 사랑과 죽음을 동시에 표현했
다. 하지만 죽음의 그림자보다는 붉은 옷의 프란체스카와 파올로의 정렬적인 키스가 중
심이 되어 있다. 앵그르는 사랑을 표현하기 위해 이 작품에서 연인을 중심으로 배경을
단순화시켰다. ✤

춤
유혹과 예술

프란츠 폰 슈투크 〈살로메〉
1906 | 캔버스에 유채 | 115×62 | 뮌헨 렌바흐 시립미술관

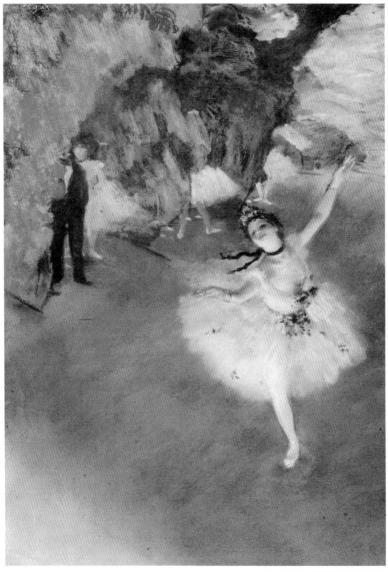

에드가 드가 〈무대 위의 무용수〉

1876~1877 | 모노타이프에 파스텔 | 58×42 | 파리 오르세 미술관

나라 나름의 고유한 문화가 존재하는 것처럼, 춤은 문화에 따라 표현하는 방식이 다양하다. 역사적으로 초창기 춤은 언어의 역할을 했는데, 특히 신과의 소통을 보여주기 위한 문화 형태였다. 춤은 공동체의 메시지 전달에 충실했으며, 그 사회를 묶어주는 매체였기 때문이다.

하지만 춤은 공동체에서 필요한 매체로서의 역할도 했지만 유흥의 볼거리로서도 기능했다. 음악과 더불어 춤은 사람들에게 흥미와 재미를 선사했기 때문에 유흥의 장소에서 꼭 필요한 요소 중에 하나이다. 춤은 어떤 장소에서 어떻게 추느냐에 따라 그 의미가 달라지는 양면성을 지니고 있다.

귀족들에게 다양한 볼거리를 제공해주던 춤은 사회변화에 따라 전문 무용수가 등장하면서 예술 장르의 한 분야가 되었다. 하지만 전문 무용수가 추는 예술로서의 춤도 필요하지만 평범한 사람들에게 춤처럼 흥미 있는 일도 없다. 춤은 예술가가 아니더라도 일상적으로 즐길 수 있는 재미있는 일 가운데 하나이기 때문이다. 춤이 없었더라면 우리의 생활은 훨씬 더 삭막했을 것이다. 춤에 빠져 혼자만의 즐거움으로 추는 사람들도 있지만 이성을 유혹하기 위해 추는 춤이 있다. 몸짓으로 이성을 유혹하는 데 춤이 빠져서는 안 되기 때문이다.

춤의 유혹 | 폰 슈투크의 〈살로메〉

이성을 유혹하기 위한 춤은 은밀하면서도 노골적이다. 빠르면서도 때로는 조용하게 움직이는 무용수의 몸짓은 잠자고 있던 욕망을 깨운다. 마치 금방이라도 사랑해줄 것 같으면서도 뒤돌아서서는 다른 사람에게 시선을 주는 그의 몸짓은 하나하나 계산된 동작이다.

하지만 무용수의 계산된 동작이든 아니든 춤은 욕망을 부추기고 비루한 일상에서 벗어나게 해준다. 보이지 않는 유혹이 스며들어 있는 무용수의 춤은 욕망의 배출구가 되기 때문이다. 특히 하늘하늘한 날개옷을 입고 밸리 댄스를 추는 여인은 너무나 아름답다.

엉덩이를 흔들거릴 때마다 무용복에 달려 있는 소리 또한 자극적이어서 마음이 동요되지 않을 사람이 없다. 배꼽춤을 추면서 이성을 유혹했던 여인의 전형은 살로메이다.

신약성서에 나오는 살로메는 헤롯 왕과 내연의 관계에 있던 헤로디아의 딸이다. 헤로디아는 헤롯 왕 동생의 아내였다. 세례 요한은 그들의 불륜관계를 공개적으로 비난했다. 헤롯 왕은 요한을 죽이고 싶었으나 사람들에게 존경의 대상이었던 요한을 죽일 용기가 없어, 감옥에 가두는 것으로 만족해야 했다.

그러나 비난받는 것을 두려워한 헤로디아는 계략을 세우게 된다. 그녀는 헤롯 왕의 생일 연회에서 춤을 잘 추는 딸 살로메에게 왕을 유혹할 것을 당부했다. 헤로디아는 유혹에 약한 헤롯 왕이 살로메의 춤에 빠져 선물을 하사할 것을 알고 있었다. 살로메는 격정적이면서도 달콤한 춤으로 헤롯 왕을 유혹하고, 매혹적인 그녀의 춤에 빠져버린 헤롯 왕은 그녀가 원하는 선물은 무엇이든지 줄 수 있다고 공개적으로 약속하기에 이른다. 살로메는 어머니가 시키는 대로 세례 요한의 목을 요구하고, 많은 사람 앞에서 약속을 했기에 헤롯 왕은 어쩔 수 없이 요한을 참수하게 된다.

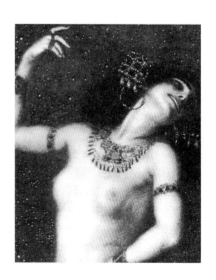

이성을 유혹하기 위한 춤은 은밀하면서도 노골적이다. 빠르면서도 때로는 조용하게 움직이는 무용수의 몸짓은 잠자고 있던 욕망을 깨운다.

요한의 참수 장면은 그 드라마틱한 요소 때문에 많은 화가에게 영감을 주었다. 하지만 19세기 오스카 와일드의 희곡 『살로메』에서는 살로메가 남자를 유혹해 파멸로 이끄는 팜므 파탈의 이미지로 그려졌다. 와일드는 살로메를 성서의 내용과는 전혀 다르게 표현했다. 19세기의 많은 화가가 이 작품에서 영향을 받아 살로메를 팜므 파탈의 대표적인 여인으로 그렸다.

프란츠 폰 슈투크의 〈살로메〉도 요부상을 그대로 재현한 작품이다. 하얀 치아를 드러내고 웃고 있는 그녀는 전형적인 요부의 특징을 가지고 있다. 이 작품은 벌거벗고 있는 상반신을 강조하기 위해 배경을 어둡게 처리했다. 배꼽춤을 추기 위해 입은 스커트는 금방 벗겨질 것 같아 유혹적이며, 머리를 뒤로 제치고 춤을 추고 있는 살로메의 잘록한 허리는 육감적이다.

이 작품에서 살로메는 몸으로 유혹하는 자세를 취하고 있다. 화면 오른쪽 하단에 살로메 뒤로 세례 요한의 머리가 담긴 쟁반을 들고 있는 못생긴 남자가 그녀를 흠모하는 눈빛으로 보고 있다. 그의 못생긴 외모는 살로메의 미모와 대비되어 강조되고 있다. 프란츠 폰 슈투크가 이 작품에서 배경을 어두운 밤하늘로 선택한 것은 죽음과 파멸을 상징하기 위해서다.

예술로서의 춤 | 드가의 〈무대 위의 무용수〉

발레의 시작은 파리의 궁중 발레에서 비롯되었다. 궁중 발레는 직업 무용수들이 추는 일반적인 발레와 달리 왕이나 왕비, 귀족들에 의해 추어지는 아마추어들의 무대였다. 그 당시 발레는 사교춤의 다른 형태였기 때문에 고상하고 우아한 기품이 강조되었을 뿐 춤 특유의 움직임은 중요하지 않았다.

초창기 궁중 발레는 궁중 축제의 일부분으로서 오락거리였지만, 서서히 직업 무용수가 등장함으로써 예술로 발전하게 된다. 19세기가 되어서야 현대적인 발레의 모습이 나타났

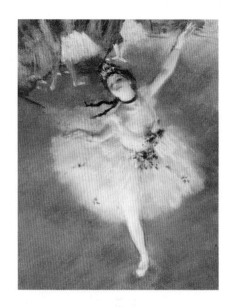

중앙의 발레리나는 아라베스크
동작을 정확하게 구사하고 있다.
드가는 그녀의 팔 동작과 약간
기울어진 머리, 한쪽만 보이는 다리,
화려한 의상을 통해 발레리나의
동작을 잘 표현하고 있다.

고, 발레가 대중적으로 사랑받게 되었다.

발레리나가 무대 중앙에서 혼자 동작을 취하고 있는 에드가 드가의 〈무대 위의 무용수〉는 대표적인 발레리나 그림이다. 이 작품은 커튼 뒤에 서서 다음 순서를 기다리고 있는 남자와 다른 발레리나들은 간략하게 생략하면서 무대 중앙의 발레리나에게 시선을 집중시키고 있는 것이 특징이다. 중앙의 발레리나는 아라베스크 동작을 정확하게 구사하고 있다. 드가는 그녀의 팔 동작과 약간 기울어진 머리, 한쪽만 보이는 다리, 화려한 의상을 통해 발레리나의 동작을 잘 표현하고 있다.

이 작품은 무대의 앞부분이 생략되고 있는데, 그것은 드가가 높은 위치의 관람석에서 발레리나의 동작을 포착했기 때문이다. 또한 구도가 불안정한 것은 무대에서 춤을 추고 있는 발레리나의 순간적인 동작을 포착했다는 인상을 주기 위한 장치이다. 무대 중앙에 있는 발레리나를 제외하고 배경은 자유로운 터치로 처리하고 있으며, 배경에 산으로 보이는 무대장치는 무대의 공간감을 확대시키고 있다.

드가(1834~1917)는 발레리나의 화려한 모습에만 관심을 가지고 있었던 것은 아니다. 그는 대상을 발레리나에서 확장해 발레와 관련된 인물들을 한 화면에 담아냈다. ❧

암살, 자살

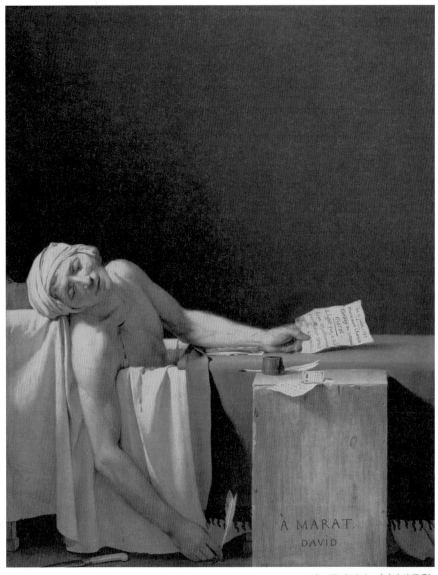

자크 루이 다비드 〈마라의 죽음〉
1793 | 캔버스에 유채 | 165×128 | 벨기에 왕립미술관

Jacques-Louis David | John Everett Millais

The Death of Marat | Ophelia

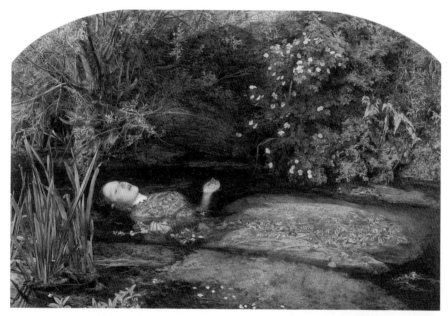

존 에버렛 밀레이 〈오필리아〉
1851 | 캔버스에 유채 | 76×111 | 런던 테이트 갤러리

'개 똥밭에 굴러도 이승이 낫다' 는 우리네 속담이 있다. 우리는 항상 언제 불어닥칠지 모를 바람처럼 다가오는 죽음을 피하기 위해 전전긍긍하고 살면서도 삶은 아름답다고 한다. 삶을 중단시키는 죽음은 아무도 경험하고 싶어 하지 않는다. 그러나 자신이 의도하지 않았어도 죽음에 이르는 경우가 있다. 특히 정치인들은 그런 노출에서 벗어날 수가 없다. 정치적 이해관계 때문에 오늘의 친구가 내일의 적이 될 수도 있기 때문이다. 그들은 역사적 사명을 띠고 이 세상에 태어났다고 생각하기에 사소한 정에 의존하지 않는다. 그래서 자신의 모든 행동은 역사가 판단해줄 거라 믿고 아무런 거리낌 없이 정적을 제거할 수 있는 것이다. 세상에는 나라를 구한다는 이유 때문에 아무 거리낌 없이 남을 죽음으로 몰아넣는 사람들이 있는가 하면, 자기 자신을 사랑하지 못해 스스로 삶을 놓아버리는 사람들도 있다.

사람들은 자기가 가진 것에 만족하지 못한다. 애초부터 가진 것 하나 없이 내던져진 삶이라고 생각하면 될 것을, 사람들은 항상 조금만 더 가질 수 있으면 행복해질 것이라는 가정을 입에 달고 산다.

사람의 마음은 간사하다. 행복은 비교 대상이 있어야만 감각된다. 꼴등이 없다면 일등도 없는 이치다. 자기가 알고 있는 모든 세상 사람들 가운데 자신이 가장 불행하다고 생각하는 순간부터 그의 삶은 불행이 지배하기 시작한다. 처음 자신이 불행하다고 느낄때에는 빠져나오기 위해 많은 시도를 해보지만, 그것마저 여의치 않게 되면 삶이 지겨워진다. 삶이 지겨워질 때 끝이 보이지 않는 불운과 불행의 늪은 속박되어 있는 자기 자신을 해방시켜주고 싶은 충동을 느낀다. 심약한 사람일수록 더욱더 그런 생각에서 빠져나오지를 못한다. 사람은 불행할수록 자신을 학대한다. 불행에서 빠져나오기보다는 자기자신을 학대하는 편이 더 편하기 때문이다.

역사적 사명을 띠고 죽이다 | 다비드의 〈마라의 죽음〉

대중에게 있어 현실은 암담할 뿐이다. 그래서 사람들은 새로운 세상을 꿈꾼다. 정치라는 것은 대중하고 전혀 무관한 것이지만 시대가 어려울수록 대중은 자신들에게 꿈을 심어주는 사람이 나타나기를 기다린다. 대중의 부름에 호응하는 사람이 있다. 한 사람의 힘은 미약하지만 뭉치면 세상을 바꿀 수 있다는 사실을 알고 있는 사람이다.

대중에게 영향력이 큰 사람이 나타났을 때 수구 세력들은 세상이 바뀌는 것을 원하지 않는다. 그들은 세상이 자신에게 준 것보다

마라의 죽음의 자세는 성모마리아가
죽은 그리스도를 안고 있는 모습을 표현한
피에타 상과 비슷하다.
그것은 순교자의 죽음을 상징하고 있다.

더 많을 것을 누리고 있기 때문에 새롭게 등장하는 정치인을 제거해야만 하는 숙명을 가지고 있다. 그들은 세상을 새롭게 지배하고자 꿈꾸는 자를 용서하지 못한다. 그것을 역사의 심판이라고 그들은 믿어 의심치 않는다.

다비드의 〈마라의 죽음〉은 1793년 여름 프랑스혁명 중에 일어난 실화를 배경으로 그려진 작품이다. 저널리스트이자 급진주의자인 마라는 민중의 정치 참여를 고취시켰던 프랑스의 정치가였다. 그는 루이 16세가 단두대 형을 받는 데 선봉자 역할을 했을 정도로 과격한 성격의 소유자였다. 그의 급진주의 성향은 대중에게 열렬한 지지를 받았지만,

프랑스 왕권주의자들에게는 제거해야만 하는 정적이 되게 했다. 1793년 귀족 출신의 열렬한 공화당원이었던 여인 샤를로트 코르데가 거짓 편지를 들고 그의 집으로 찾아가, 피부병으로 욕실에서 치료를 받고 있던 마라의 가슴에 칼을 꽂았다. 조국을 구한다는 명분에서였다. 혁명정부는 이 사건을 정치적으로 이용하기 위해 다비드에게 그림으로 기록해줄 것을 의뢰한다. 역사적 사실을 집약한 이 작품은 기념비적이라고 할 수 있다.

다비드는 이 작품의 구성을 두 부분으로 나누었다. 화면 위쪽은 희미한 조명으로 극적인 효과를 연출했으며, 아래쪽에는 마라가 욕조 안에서 왼손에는 편지를 오른손에는 펜을 들고 죽어 있는 모습을 그렸다. 마라의 가슴은 칼에 찔린 상처가 그대로 드러나 있고, 욕조 옆에 두었던 수건은 그가 흘린 피로 붉게 물들어 있다. 욕조 밖에는 그를 찌른 칼이 떨어져 있다. 화면 오른쪽 아래 잉크와 편지가 놓여 있는 탁자에는 '마라에게, 다비드가'라고 씌어 있는데, 그것은 단순한 화가의 서명이라기보다는 역사적 사실을 기록한다는 의미가 더 크다. 이 작품에서 마라의 죽음의 자세는 성모마리아가 죽은 그리스도를 안고 있는 모습을 표현한 피에타 상과 비슷하다. 그것은 순교자의 죽음을 상징하고 있다.

자크 루이 다비드(1748~1825)는 혁명의 화가다. 그는 이 작품을 완성하고 "나는 인민의 목소리를 들었노라. 그리고 거기에 따랐노라."라고 했다. 다비드는 마라가 죽은 후 대중에게 전시될 때 시신을 처음 보았지만, 극적인 장면을 연출하기 위해 살해당했던 당시 상황을 그대로 표현했다.

자신을 사랑하지 못한 사람들의 선택 | 밀레이의 〈오필리아〉

사람마다 삶의 무게가 다르듯 삶이 아름다울 수도 있고 지옥 같을 수도 있다. 삶을 아름답다고 느끼는 사람은 현실적으로 자신에게 만족을 하는 사람이고, 세상을 살아갈 이유가 없다고 느끼는 사람은 자기 자신조차 사랑하지 못하는 사람이다. 자신을 사랑한다면 세상을 놓지는 못하리라.

이 작품 속에 오필리아는 영혼의 안식을 위해 그저 물 위를 떠돌고 있다. 그녀가 꺾었을 꽃은 흩어져 있건만 그것을 잡으려고 하지 않는다. 수면에 반쯤 잠겨 있는 옷은 어두운 색으로 변해 물 속으로 가라앉기만을 기다리고 있다.

밀레이의 〈오필리아〉는 셰익스피어의 『햄릿』에 나오는 여주인공을 그린 작품이다. 오필리아의 죽음을 둘러싸고 문학적으로 자살이냐 아니냐에 논란이 많지만, 이 작품에서는 자살로 그려졌다.

오필리아는 햄릿과 사랑하는 사이였다. 햄릿은 왕이 되고자 했던 삼촌에게 살해당한 아버지의 복수를 위해 실성한 사람인 척하며 살았다. 햄릿은 어머니와 이야기를 나누고 있던 중, 왕의 사주를 받고 그가 미친 것인지 아닌지 염탐하기 위해 방에 숨어 있던 오필리아의 아버지를 삼촌인 줄 알고 죽인다. 오필리아는 사랑하는 사람에게 아버지가 죽임을 당한 사실을 감당할 수가 없었다. 슬픔이 너무나 컸던 오필리아는 미치고 만다. 결국 그녀는 물가를 떠돌아다니다 죽는다.

이 작품 속에 오필리아는 영혼의 안식을 위해 그저 물 위를 떠돌고 있다. 그녀가 꺾었을 꽃은 흩어져 있건만 그것을 잡으려고 하지 않는다. 수면에 반쯤 잠겨 있는 옷은 어두운 색으로 변해 물 속으로 가라앉기만을 기다리고 있다.

존 에버렛 밀레이는 아틀리에의 욕조 안에 있는 모델을 보고 이 작품을 그렸다고 한다. 욕조 안의 모델을 그렸지만, 이 작품의 배경이 되는 풍경은 영국의 에월에 있는 혹스밀 강이다. ❧

존 윌리엄 워터하우스 〈판도라〉
1896 | 캔버스에 유채 | 152×91 | 개인 소장

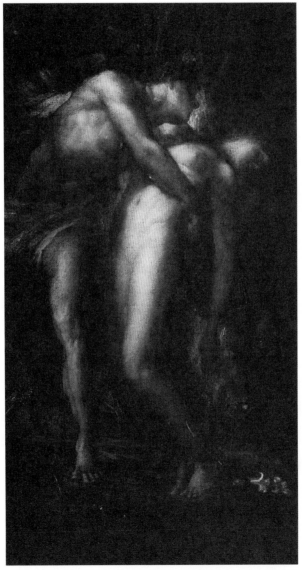

조지 프레데릭 와츠 〈오르페우스와 에우리디케〉
1872~1877 | 캔버스에 유채 | 65×38 | 콤프턴 와츠 갤러리

어린 시절에는 누구나 처음 접하는 것이 마냥 신기하고 그것이 어떻게 만들어졌는가 하고 궁금해한다. 못 보던 물건이나 흥미로운 것이 손에 들어오면 똑같은 것을 만들어보기도 하고 비슷하게 흉내를 내보기도 한다. 그것은 하기 싫은 숙제를 하는 것이 아니라 하나의 놀이처럼 재미있는 일이었다.

어린 시절 '왜?' 로 시작된 호기심의 끝은 없다. 모든 것이 새롭고 궁금해지니까 실패를 두려워하지 않고 이것도 해보고 저것도 해보게 마련이다. 끊임없는 호기심은 작게는 자신의 발전을, 더 나아가서는 과학의 발전을 가져와 생활의 편안함을 준다. 산다는 것은 도전의 역사를 만들어가는 일이다.

모든 것이 새롭고 흥미롭기만 했던 어린 시절 호기심은 나이가 들어감에 따라 점점 무뎌져만 간다. 세상에 흥미를 잃은 것이 아니라 적당히 자신과의 타협점을 찾으면서부터다. 호기심이 없는 사람은 발전이 없다. 현실이 주는 안락함과 나태함에 빠져 무기력하게 시간만 죽이고 있을 뿐이다.

호기심에 대한 욕망은 삶의 활력을 준다. 하지만 삶의 활력을 주는 호기심도 있지만 우리의 삶을 피폐하게 만드는 호기심도 있다. 술, 마약, 도박 등등 사회적 제약이 따르는 것들이 그렇다. 그런 호기심은 사람을 편안하게 하기는커녕 삶을 형편없이 망가뜨리기도 한다.

특히 금지된 것들에 대한 호기심은 억누를 수 없을 정도로 강하다. 하지 말라고 하면 꼭 경험해보고 싶은 욕망은 참을 수 없을 정도다. 막으면 막을수록 호기심이 증폭되기 때문에, 그 일로 인해 삶이 얼마나 달라질 수 있는가에 대해서는 생각하지 못한다. 어떠한 일이 있어도 기어이 해보고 싶은 것들이 사소한 것이면 괜찮겠지만, 인생을 좌우하는 일이라면 삶 전체를 뒤흔들고도 남는다. 특히 사회적 제약이 따르는 것들에 대한 호기심은 자신의 삶은 물론 주변 혹은 가족들의 삶까지도 흔들어놓고 만다. 잘못된 호기심 때문에 본인 스스로 주어진 삶을 감당하지 못하는 경우가 있다. 무모한 호기심 때문에 미

래를 저당잡힐 수가 있기 때문이다.

금지된 것에 대한 호기심 | 워터하우스의 〈판도라〉

애당초 하지 말라는 말을 듣지 않았다면 호기심은 생기지도 않는다. 하지 말라는 말을
듣는 순간부터 하고 싶은 욕구 때문에 밤잠을 설치게 되고, 그것만 생각하게 되는 것이
사람의 심리이다. 마치 꿀단지에 붙어 있는 개미처럼 단맛에 빠져 그 다음이 어떻게 될
지 생각조차 하지 못하고, 오로지 앞에 놓여 있는 호기심만을 해결하고 싶어 한다.

워터하우스의 〈판도라〉는 금지된 것에 대한 호기심을 잘 표현한 작품이다. 판도라가
인류에게 재앙을 준 여인으로 알려지게 된 것은 여성에 대한 부정적인 시각 때문이었다.
그리스신화에서 판도라는 인간에게 불을 훔쳐다 준 프로메테우스에게 격노한 제우스가
인간을 벌하기 위해 의도적으로 만든 창조물이다. 제우스는 인간에게 재앙을 주고자 인
류 최초의 여자 판도라를 만들어 프로메테우스의 동생인 에피메테우스에게 보낸다. 그
는 신들의 도움으로 미모와 재능을 얻은 판도라에게 빠져, 제우스의 음모를 알고 있던 형

판도라가 그 상자를 여는 순간
질병, 갈등, 전쟁 등 인류의
온갖 재앙들이 순식간에 쏟아
져나왔다. 그녀는 서둘러 상자
를 닫았지만 그 안에 유일하게
남아 있었던 것은 희망이었다.

의 충고에도 불구하고 그녀와 결혼을 하게 된다.

제우스는 이들의 결혼 선물로 밀봉된 상자를 하나 보낸다. 결혼을 한 후에야 제우스의 음모를 알아차린 에피메테우스는 판도라에게 절대로 그 상자를 열어보아서는 안된다고 당부한다. 하지만 판도라는 호기심을 이기지 못해 남편의 당부를 어기고 상자를 연다. 판도라가 그 상자를 여는 순간 질병, 갈등, 전쟁 등 인류의 온갖 재앙들이 순식간에 쏟아져나왔다. 그녀는 서둘러 상자를 닫았지만 그 안에 유일하게 남아 있었던 것은 희망이었다.

이 작품에서 충동에 못 이겨 상자를 여는 판도라의 모습은 다 열어보지 못하고 살짝 들여다보기만 하고 다시 닫아놓으면 아무도 모르겠지 하는 심리를 묘사했다.

호기심으로 사랑을 잃다 | 와츠의 〈오르페우스와 에우리디케〉

사랑을 할 때에는 사랑밖에 눈에 들어오지를 않고 사랑하는 사람과 영원히 같이 있고 싶어 한다. 사랑을 잃어버리고 싶지 않기 때문이다. 그래서 집안의 반대가 거세질수록 사

사랑은 몽상이다.
불멸의 사랑을 꿈꾸었으나
어쩔 수 없는 호기심 때문에
사랑을 잃어버린 슬픔을 그린
작품이 와츠의 〈오르페우스와
에우리디케〉이다.

랑은 더 깊어지고 끈끈해진다. 주변에서 애정이 크는 것을 내버려두지 않으면 사랑이 세상의 전부인 줄 알고, 그 사랑을 잃어버리면 사는 의미가 없다고 연인들은 생각한다.

시간이 지나면서 사랑은 시들해지게 마련이지만 사랑이 진행 중일 때에는 그 진실을 깨닫지 못하고 언제까지라도 그 사랑이 유지되기만을 소망한다. 사랑은 몽상이다. 불멸의 사랑을 꿈꾸었으나 어쩔 수 없는 호기심 때문에 사랑을 잃어버린 슬픔을 그린 작품이 와츠의 〈오르페우스와 에우리디케〉이다.

그리스신화에 나오는 오르페우스는 음악적 재능이 뛰어난 시인이었다. 그는 아름다운 여인 에우리디케와 결혼을 하지만, 첫날밤 산책을 나갔던 그녀가 뱀에 물려 죽고 만다. 슬픔에 빠진 오르페우스는 직접 에우리디케를 데려오기 위해 지하 세계를 찾아간다.

지하 세계의 왕 하데스는 그의 노래와 정성에 감동해 에우리디케를 데려가도 좋다고 허락한다. 하데스의 조건은 단 하나, 지상에 도착할 때까지 절대로 뒤를 돌아보아서는 안 된다는 것이었다. 에우리디케와 지하 세계를 빠져나오던 오르페우스는 지상에 거의 당도할 즈음 그만 호기심을 이기지 못하고 뒤를 돌아보는 실수를 한다. 그 순간 오르페우스가 손을 쓸 겨를도 없이 에우리디케는 지하 세계로 빨려들어가고 만다.

조지 프레데릭 와츠(1817~1904)의 〈오르페우스와 에우리디케〉는 그리스신화의 이 이야기를 표현한 작품이다. 주체할 수 없는 호기심 때문에 사랑을 잃어버린 오르페우스는 그녀를 두 번 다시 놓치고 싶지 않아 끌어안고 있지만, 이 작품은 어떠한 경우라도 자연의 섭리를 거스르지 못하는 인간의 유한한 생명을 상징한다. ✤

부질없는 욕망

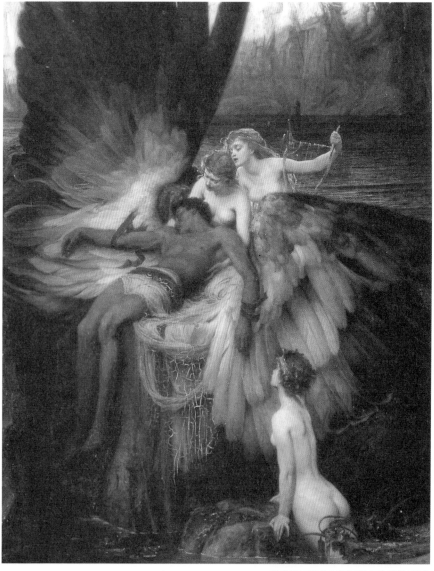

허버트 드레이퍼 〈이카로스에 대한 애도〉
1898 | 캔버스에 유채 | 183×156 | 런던 테이트 갤러리

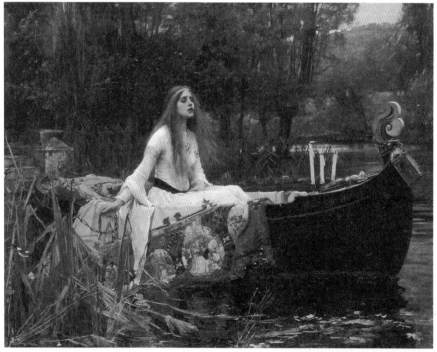

존 윌리엄 워터하우스 〈샬롯의 여인〉
1888 | 캔버스에 유채 | 153×200 | 런던 테이트 갤러리

종착지를 향해 달리는 기차를 타고 우리는 간다. 인생의 종착지가 어디인지는 분명히 알고 있으면서도. 그리 급한 것도 아닌데 기차를 타고 가면서도 조급함을 버리지 못하고 한 치의 동요도 없이 앞만 보고 달린다.

간이역에 잠시 쉬었다가 가는 기차처럼 그렇게 쉬엄쉬엄 가면 좋으련만, 무엇이 급한지 우리는 기차 안에서도 내달린다. 기차에서 자리 하나 차지하려고 소란을 떨면서 있는 힘을 다해 달리고 또 달린다. 종착역을 향해 달리는 기차는 아랑곳하지 않은 채.

하지만 쉬었다 가고 싶어도 우리의 삶은 멈춤을 용납하지 않는다. 끝이 보이지 않는 욕망 때문에도 그렇고, 남들의 시선에서 자유스러울 수 없기 때문에도 그렇다. 더불어 사는 사회란 명제는 빛 좋은 개살구일 뿐이다. 무한 경쟁을 원하는 사회에서 우리는 마라토너처럼 달릴 수밖에 없다. 때로는 부질없음을 알고 있으면서도 달리기를 멈출 수 없다. 그것밖에는 자신의 존재를 알릴 방법이 없기 때문이다.

남자는 꿈을 위해 살고 여자는 사랑을 위해 산다. 그것마저 없다면 생명이 없는 껍데기로 살게 된다고 여겨 어쩔 수 없이 달리고 있는 것이다. 우리의 가슴속에서 살아 있다는 확실한 외침으로 다가오는 그것은 부질없는 꿈일지언정 초라한 삶의 희망이기에 달리는 것을 멈출 수는 없다.

욕망이 깊이를 잴 수 없는 고통을 준다 해도 스스로 살아 있다는 것을 확인하기 위해서, 우리는 꿈을 가슴속에 묻어두지 못한다. 우리의 삶은 박제가 아니라 그야말로 약동하는 생명이기 때문에 정말 한번은 전력 질주를 해보아야 미련이 남지 않는다. 하다못해 나아가지 못할 바에야 제자리걸음이라도 해야 한다. 그것이 부질없다 해도 삶은 알 수 없는 것이기에 그리움으로 채울 수만은 없는 법. 실낱같은 희망이라도 그것에 매달려보는 것만이 산다는 느낌을 준다.

비록 버릴 수 없는 희망에 집착해 운명을 거역하고 있다고 해도 자신의 존재 확인을 위해, 우리는 날개를 달고 기차 밖에서 행군하고자 한다. 결국 소유할 수 없는 세상 때문

에 쓰러진다 해도 가야만 한다. 기차가 종착역에 도착할 때까지 불어오는 바람의 소리라도 듣고 싶어서이다.

남자의 헛된 욕망 | 드레이퍼의 〈이카로스에 대한 애도〉

간절히 세상을 향해 날아가고 싶어 삶을 있는 그대로 바라보지 못하고 명백한 사실을 부정할 때가 있다. 자신의 능력 밖의 일인 줄을 알고 있지만 소유하고 싶어서이다. 그래서 우리는 좀더 높은 곳을 향해 날개짓을 한다. 때로는 억제할 수 없는 충동에 사로잡혀 높은 곳을 향해 날개짓을 하다 보면 삶의 궤도에서 이탈할 때도 있지만, 어차피 이룰 수 없는 꿈을 가지고 있는 것은 인간이 존재하는 한 피할 수 없는 숙명이다.

더군다나 남자라면 일상의 소리에 만족하고 사는 사람은 없다. 자신의 능력에 만족하기보다는 능력 이상을 요구하기 때문에 남자의 비극은 시작된다. 남자는 이루지 못할 꿈일지라도 그 꿈에 빠져 다른 삶이 존재한다는 사실에 관심이 없다.

드레이퍼의 〈이카로스에 대한 애도〉는 이루지 못할 꿈을 꾸는 인간의 허영심을 표현

이카로스는 처음에 아버지의 말을 따라 날았지만, 이내 높은 태양 가까이 날고 싶었다. 결국 밀납으로 된 날개는 녹고 이카로스는 추락하게 된다. 가장 높은 곳까지 날고 싶어 하는 이카로스의 무모한 열정은 인간의 허영심의 발로이며 신에 대한 인간의 자만심을 상징한다.

한 작품이다. 그리스신화에 나오는 이카로스는 건축가 다이달로스의 아들이다. 아리아드네와 테세우스를 도왔던 다이달로스와 이카로스는 미노스 왕의 미움을 사게 된다. 미노스 왕의 벌을 받게 된 그들 부자는 다이달로스가 설계한 미로 속에 갇히게 된다.

하지만 다이달로스는 재주가 많았다. 그는 곧 밀납으로 날개를 만들어 아들과 함께 미로에서 빠져나온다. 이때 다이달로스는 이카로스에게 너무 낮게 날면 날개가 젖어 날 수 없고, 너무 높게 날면 태양에 날개가 녹아 추락한다는 경고의 말을 해주었다.

이카로스는 처음에 아버지의 말을 따라 날았지만, 이내 높은 태양 가까이 날고 싶었다. 결국 밀납으로 된 날개는 녹고 이카로스는 추락하게 된다. 가장 높은 곳까지 날고 싶어 하는 이카로스의 무모한 열정은 인간의 허영심의 발로이며 신에 대한 인간의 자만심을 상징한다. 이 작품은 이 두 가지를 동시에 나타내고 있다.

허버트 드레이퍼(1863~1920)는 이카로스의 죽음을 슬퍼한 요정들을 표현하면서 남녀의 누드를 한 화면에 담아냈다. 이것은 그 당시에는 획기적인 묘사였다. 여자와 남자 누드 모델을 같은 장소에 둘 수 없는 것이 당시의 풍조였기 때문에, 드레이퍼는 남자 모델과 여자 모델을 따로 그려 한 화면에 집어넣었다.

여자의 부질없는 소망 | 워터하우스의 〈샬롯의 여인〉

불어오는 바람에 취해 자신도 예상하지 못하고 빠져드는 게 사랑이어서 이해할 수도 이해받을 수도 없다. 사랑을 하면 할수록 외로움은 짙어지고 채워도 채워지지 않는 갈망으로 항상 목이 마른다. 그렇다고 무시하고 내버려두기에는 마음이 애달파 사랑을 좇다니게 된다. 그것이 한때의 불장난이라고 해도 사랑이 없다면 이 세상에서 나는 존재하지 않는다. 그래서 사랑하는 연인과 기차를 함께 타고 싶은 여자들은 사랑 없이 삶의 달리기를 할 수 없다. 사랑을 해도 외로운 이 세상에서 가장 슬픈 사랑은 외사랑이다. 외사랑은 연인과 함께 기차를 탈 수 없기 때문이다.

그는 떠났지만 샬롯의 사랑은 꺼질 줄 몰랐다.
메아리 없는 사랑으로 절망에 빠진 그녀는 부질없지만 한 가지 소망을 가지게 된다.
그가 머물고 있는 성 캐멀롯으로 가서 랜슬롯의 얼굴을 마지막으로 보는 것이었다.
그녀는 배를 타고 홀로 캐멀롯에 도착하는 순간 죽음을 맞이한다.

워터하우스의 〈샬롯의 여인〉은 외사랑의 잔인한 운명 속에 내던져진 여인의 절망적인 선택을 표현한 작품이다. 영국의 아서왕의 최고의 기사 랜슬롯은 여행을 하던 중 샬롯 성에 머물게 된다. 성주의 딸 샬롯은 그에게 첫눈에 반한다. 그녀는 사랑을 숨기지 못하고 구애를 하지만 그에게는 이미 사랑하는 여인이 있었다. 아서 왕의 아내인 왕비 귀네비어였다. 왕비의 전속 기사였던 랜슬롯은 귀네비어에게 복종할 의무가 있었지만, 그들은 사랑의 포로가 되어 왕비와 기사의 신분을 뛰어넘었다. 아름다운 여인 샬롯이 사랑을 호소해도 귀네비어와 사랑에 빠진 랜슬롯의 마음을 잡을 수는 없었다. 그는 떠났지만 샬롯의 사랑은 꺼질 줄 몰랐다. 메아리 없는 사랑으로 절망에 빠진 그녀는 부질없지만 한 가지 소망을 가지게 된다. 그가 머물고 있는 성 캐멀롯으로 가서 랜슬롯의 얼굴을 마지막으로 보는 것이었다. 그녀는 배를 타고 홀로 캐멀롯에 도착하는 순간 죽음을 맞이한다.

존 윌리엄 워터하우스는 영국의 시인 테니슨이 쓴 시 〈샬롯의 여인〉에서 영감을 얻어 이 작품을 제작했다. 그는 이 작품에서 샬롯이 사공도 없는 배를 타고 캐멀롯에 도착하는 순간을 더할 수 없는 절망적 분위기로 담아냈다. ⚜

가족의 갈등

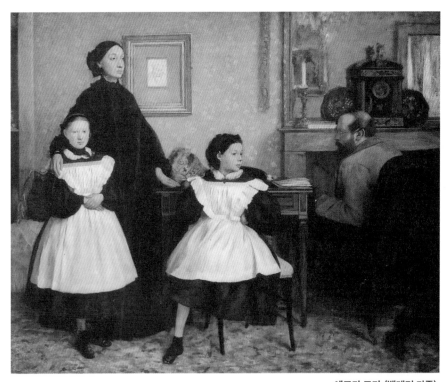

에드가 드가 〈벨레리 가족〉
1858~1867 | 캔버스에 유채 | 200×250 | 파리 오르세 미술관

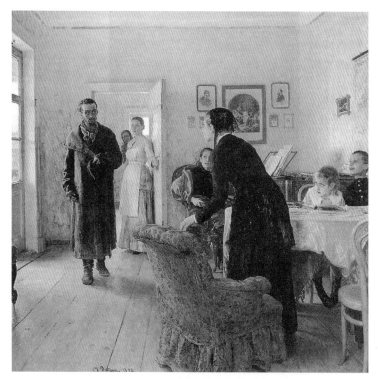

일리야 예피모비치 레핀 〈아무도 기다리지 않았다〉
1884~1888 | 캔버스에 유채 | 160×167 | 러시아 트레차코프 미술관

행복을 주는 여러 가지 요건 중에 가족의 사랑만큼 큰 것은 없다. 때문에 '가족'이라는 말만 들어도 우리의 얼굴에는 미소가 가득 피어난다. 가족은 행복을 넘어 삶의 근본이자 삶을 지탱해주는 든든한 버팀목이다.

아무리 힘든 일이 있어도 가족이 있다면 그 모든 일들을 견뎌낼 수 있다. 가족은 살아가는 원동력이며 살아가는 목적이자 즐거움을 주는 존재다. 우리가 열심히 일을 해야 하는 가장 큰 목적도 가족들과 행복하게 살기 위해서다. 가족은 절망과 슬픔의 나락에서도 안식을 제공하기에, 우리는 가족을 지키기 위해 자신이 할 수 있는 일은 다 하고자 한다.

하지만 가족은 행복을 주는 동시에 고통을 주는 커다란 짐이기도 하다. 하고 싶은 일을 하면서 살고 싶어도 가족 때문에 아무것도 하지 못할 때가 더 많다. 가족이라는 공동체는 무조건적인 사랑만 베풀어주기를 원하기 때문이다. 또한 가족은 경제적으로 안정되어 있어도 더 많은 것을 요구한다. 어려울 때 능력 이상의 것을 원하며, 자신은 하고 싶은 일을 하면서 가족에게는 희생만을 강요하기도 한다. 가족간에는 많은 희생과 봉사 그리고 책임이 따라야 하지만, 가족의 행복을 지탱하기 위해서는 어떤 면에서는 자신을 철저히 죽여야 한다. 가족은 최소한의 공동체로서 의무와 책임이 먼저 요구되기에 그렇다.

그렇지만 가족간에 과도한 책임만을 요구하고 있는 경우는 차라리 낫다. 책임을 다해 무조건 노력하면 되니까. 그러나 가족간에 반목과 갈등이 심각하다면 그것은 가족의 해체까지 부른다. 인생의 최대 행복을 주는 존재인 가족이 때로는 불행을 선사할 때가 있다. 남에 의해 불행에 빠지는 경우도 있지만, 가족에 의해 불행에 빠졌을 때에는 절망에서 헤어나오기가 힘들다. 아무도 자신을 도와줄 수 없기 때문에 삶의 출구가 보이지 않는다. 행복과 불행은 종이 한 장 차이라고 하지만, 가족들로 인해 생긴 불행의 골은 건너지 못할 강처럼 넓게만 느껴질 때가 더 많다.

부부의 갈등 | 드가의 〈벨레리 가족〉

산다는 것은 끊임없이 남아 있는 시간을 지워나가는 과정이다. 그 과정에서 부부는 인생의 긴 여정을 함께 한다. 부부는 인생의 고통과 환희 그리고 아름다운 추억을 공유하면서 시간의 강을 함께 건너는 존재이다. 하지만 배우자는 이 세상에서 가장 스트레스를 주는 존재이기도 하다. 삶의 좌표를 같이 그리고자 결혼을 하지만 막상 결혼을 하면 더 많은 사랑을 요구하기 때문이다.

결혼은 현실이어서 젊은 날 낭만적으로 생각했던 것과는 많은 차이가 있다. 너무나 현실적이기에 오히려 결혼한 후에 사랑을 받아들이지 못하고 잃어버리는 경우가 많다. 사랑을 잃어버린 부부의 삶은 잔인하다. 그렇다고 사랑이 떠나버린 배우자를 버린다는 것은 사회적으로 비난을 받는 일이기에, 비록 결혼생활은 안개 속 길을 가는 것과 같을지라도 자신이 지고 가야 할 평생의 숙명이다.

드가의 〈벨레리 가족〉은 부부간의 갈등으로 행복하지 않은 부부의 전형적인 모습을

임신한 아내와 아이들과 떨어져 있는 남작은 화면 오른쪽 귀퉁이 의자에 등을 돌리고 앉아 있다. 아내는 남편인 남작과 시선을 맞추지 않고 먼 곳을 바라보고 있다. 딸들과 아내를 화면 한쪽에 배치함으로써 가정에서 소외되어 있는 아버지의 모습을 보여주고 있다.

표현하고 있다. 이 작품은 드가가 고모부 젠나로 벨레리 남작의 초대를 받아 피렌체를 방문했을 때 드로잉으로 여러 점 제작했다가 그 이후에 완성한 것이다.

임신한 아내와 아이들과 떨어져 있는 남작은 화면 오른쪽 귀퉁이 의자에 등을 돌리고 앉아 있다. 아내는 남편인 남작과 시선을 맞추지 않고 먼 곳을 바라보고 있다. 딸들과 아내를 화면 한쪽에 배치함으로써 가정에서 소외되어 있는 아버지의 모습을 보여주고 있다.

드가는 이들 부부의 갈등을 엇갈린 시선으로 암시했고, 또 가족간의 거리를 강조함으로써 행복한 가족이 아님을 표현했다. 그는 처음 이 작품을 제작할 당시에는 남작을 정면에서 바라보고 있는 모습으로 그리려고 했다. 그러나 부부간의 갈등으로 인해 행복하지 않는 가족의 모습을 적나라하게 표현하고자 남작을 귀퉁이에 배치했다.

에드가 드가의 이 작품은 당시 행복한 모습만 그렸던 가족의 초상화와 구별된다. 그는 고개를 돌리고 아버지를 보고 있으면서 왼쪽 다리를 의자 뒤에 감추고 앉아 있는 조카에게 시선을 집중했다. 그녀가 아버지에게 시선을 두고 있다는 것은 집안에서 중립적인 역할을 하고 있다는 뜻이다. 일상의 순간적인 모습을 포착하는 드가의 특징이 잘 드러난 작품이다.

자녀와의 갈등 | 레핀의 〈아무도 기다리지 않았다〉

부모는 아이의 등대가 되고 싶어 하지만 망망대해에 있는 아이는 등대의 빛을 보려고 하지 않는다. 그저 앞이 내다보이지 않는 칠흑 같은 바다일지언정 제멋대로 방향키를 잡고 싶어 할 뿐이다. 부모는 삶이 두려운 것인 줄을 알고 있지만 아이는 자신 외에는 생각하지 않기 때문이다. 부모에게 자식은 품 안에 있을 때 꽃과 같은 존재이지만, 크면 클수록 품 안에서 벗어나 세상을 향해 날아가는 나비와 같다. 나비가 되어 날아가는 자식이 대견스럽지만, 때로는 그 아이가 제대로 날지 못해 가족들의 삶이 달라지기도 한다. 자식의 선택에 따라 가족 전체가 멍에를 안고 가야 하는 경우가 있기 때문이다. 자식이 원하

이 작품은 진취적인 성향의 이념가가 가족에게 돌아왔지만 아무도 그를 반겨주지 않는 모습을 표현하고 있다. 문가에 서 있는 여인은 무표정하고, 자에서 엉거주춤 일어나 혁명가와 마주 보고 있는 여인은 그의 어머니다.

는 삶을 살지 못할 때 부모로서 해줄 수 있는 일도 없지만, 그의 선택으로 가족들의 삶이 달라진다면 다른 가족 구성원을 위해 그를 외면할 수밖에 없는 경우도 있다. 레핀의 〈아무도 기다리지 않았다〉는 가족에게 외면받는 혁명가를 표현한 작품이다. 시대의 아픔에 동참했던 혁명가가 유배지에서 돌아와 가족과 상봉하는 장면을 그렸다. 레핀은 19세기 말 격동의 러시아가 처해 있는 상황을 한 가족을 통해 들여다본 것이다.

이 작품은 진취적인 성향의 이념가가 가족에게 돌아왔지만 아무도 그를 반겨주지 않는 모습을 표현하고 있다. 문가에 서 있는 여인은 무표정하고, 의자에서 엉거주춤 일어나 혁명가와 마주 보고 있는 여인은 그의 어머니다. 그녀는 본능적으로 아들을 맞이했지만 아들로 인한 상처 때문에 엉거주춤하고 서 있다. 탁자 위에서 공부를 하던 아이들은 오랜 시간 동안 지속되었던 아버지의 부재로 인해 반가움보다는 불안한 눈빛을 보이고 있다. 화면 속의 가족 구성원들의 모습은 이념가로 인해 고통을 받았던 그들의 내면에 있는 마음을 숨기지 못하고 그대로 드러내고 있다.

일리야 예피모비치 레핀(1844~1930)은 러시아 사실주의 화가이다. 그는 이 주제에 심취해 〈아무도 기다리지 않았다〉라는 제목으로 여러 점을 제작했다. ❧

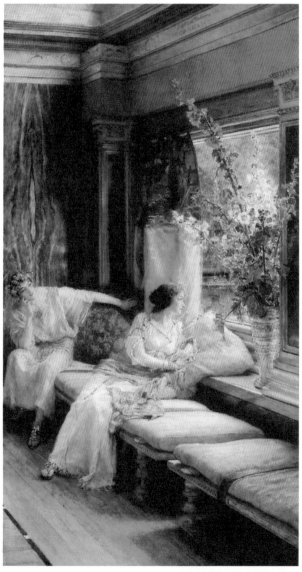

로렌스 앨마 테디마 〈헛된 구애〉
1900 | 캔버스에 유채 | 77×41 | 개인 소장

귀스타프 모로 〈오이디푸스와 스핑크스〉

1864 | 캔버스에 유채 | 206×104 | 뉴욕 메트로폴리탄 미술관

그리워하며 아파도 하고 길 위에서 때로는 청명한 하늘을 보고 목 놓아 울게도 했던 사랑이 끝을 향해 달려간다. 원하든 원하지 않든 언제나 결론이 있는 세상과 마찬가지로 사랑에도 끝이 있다. 삶이 영원할 수 없듯이 사랑도 유한하기 때문이리라.

언제나 변치 않을 것 같았던 사랑도 시간이 지나면 빛을 잃어버리고, 우리는 저 혼자 달려가는 시간을 잡을 수 없다. 다만 끝을 향해 달려가는 사랑의 비극을 애써 외면할 뿐이다. 파도 끝에 매달려오는 바람결에라도 사랑하는 사람의 체취를 맡고 싶지만, 시간이 지나면 사랑은 바람처럼 사라지고 없다.

사랑 없이는 한순간도 살 수 없는 벅찬 순간에도 사랑을 보상받고 싶어 하는 마음을 숨기지 못한다. 사랑하는 마음의 크기가 달라서 사랑은 항상 비극을 잉태하고 있기 때문이다. 서로 사랑하고 있다고 해도 그 비극적 상황에서 벗어나지 못하는 게 사랑이다.

사랑이 있기에 세상은 두렵지 않지만 사랑하는 연인에게 사랑을 받지 못했을 때 세상은 어둡기만 하다. 사랑의 이름으로 어둠 그 끝자락에 빛이 들어오기만을 학수고대하지만, 빛은 결코 봉쇄된 사랑을 비추는 법이 없다. 끊임없이 흘러들어오는 빛의 물결 속에서도 봉쇄된 사랑에 빛은 비춰지지 않는다.

봉쇄된 사랑 앞에서 체념을 하지만 그래도 차마 버리지 못하는 희망 때문에 사랑을 품 안에 안고 지옥 같은 날들을 견뎌야만 한다. 사랑이 눈부신 미래를 약속해준다고 믿고 있지만, 사랑을 감싸고 있는 것은 어둠밖에 없다.

이루지 못할 꿈처럼 사랑은 절망을 잉태한 채 바다 위를 부유한다. 의지할 곳 없는 거친 풍랑 속에 내던져진 바다에서 한줄기 빛을 좇아 등대를 찾건만 등대는 간절한 바람에도 대답을 하지 않는다. 등대는 정처 없이 떠도는 외기러기에만 빛을 비출 뿐 봉쇄된 사랑에는 대답을 하지 않는다. 사랑하는 사람에게 사랑받지 못한다는 것은 보이지 않는 무게에 짓눌려 숨을 쉬지 못하는 고통을 준다.

이루지 못할 희망의 불씨 | 테디마의 〈헛된 구애〉

사랑을 갈구하는 사람은 사랑에 자신을 던져버린다. 맹목적인 사랑은 더디 가는 시간을 기다리지 못하고 열정의 포로가 되게 한다. 손을 뻗어도 닿지 않는 곳에 사랑이 있다 해도 사랑의 원초적 울부짖음에 대답하지 않을 사람은 없다.

　사랑에 빠져 있다는 것은 가장 어리석은 일인 줄 알고 있지만 결코 벗어나지를 못한다. 사랑이라는 강한 자장 안에 놓여 있기 때문이다. 사랑이 대답을 하지 않는다 해도, 외사랑으로 자신을 갉아먹는다 해도 사랑에서 떠나지를 못한다. 현실은 사랑을 잊어버리라고 말하지만, 사랑에 목말라 있으면 우리에 갇힌 짐승처럼 사랑 주변만 맴돌 뿐이다. 몽롱한 상태로 사랑이라는 환상 속에 대답만 기다리고 있는 것이 사랑이지만, 대답 없는 사랑은 형언할 수 없는 고통만을 준다. 봉쇄된 사랑을 부여잡고 있는 사람은 아무리 절망에서 벗어나려고 노력을 하지만, 사랑은 마음먹은 대로 되지를 않는다.

테디마의 〈헛된 구애〉는 소리쳐도 대답 없는 사랑을 표현한 작품이다.
남자는 사랑하는 여인을 보지 못하고 허공을 바라보고 있고,
여인은 남자의 시선을 피해 창 밖을 보고 있다.

테디마의 〈헛된 구애〉는 소리쳐도 대답 없는 사랑을 표현한 작품이다. 남자는 사랑하는 여인을 보지 못하고 허공을 바라보고 있고, 여인은 남자의 시선을 피해 창 밖을 보고 있다. 창가에 놓인 화병에는 사랑의 아름다움을 노래하듯이 꽃이 활짝 피어 있지만, 두 사람의 엇갈린 시선은 사랑을 거부하고 있다. 두 사람의 침묵과는 거리가 멀게 창 밖 햇살은 활짝 피어 있어 너무도 화창하다.

화면 속의 남자는 사랑하는 여인에게 잘 보이고 싶어 머리에 꽃으로 만든 화관을 쓰고 옷도 신경 써서 입었다. 여인의 맑고 투명한 피부와 단아한 옆모습은 남자에게 사랑을 받고도 남을 외모이다. 하지만 여인은 창 밖에서 불어오는 바람소리에 자신이 사랑하는 연인을 그리워하고 있다. 남자의 손끝에 사랑은 금방이라도 닿을 것 같다. 사랑을 외면하고 있는 여인으로 인해 남자는 따사롭게 비추는 햇살도 차디차게만 느껴질 뿐이다.

로렌스 앨마 테디마가 이 작품에서 표현하고 있는 것은 비현실적인 사랑이다. 삶의 의미를 일깨워주는 사랑이지만, 사랑받지 못한다면 현실에서 얼마나 소외감과 공허감을 주는지를 남자와 여자의 엇갈린 시선으로 표현했다.

오만함이 부른 파멸 | 모로의 〈오이디푸스와 스핑크스〉

노름판에서 화투패을 잡기만 하면 승리를 하는 사람들이 있듯이, 매력적인 여자의 주변에는 언제나 꽃을 찾는 나비처럼 모여드는 남자들이 있다. 사랑의 절대 권력자인 그녀는 항상 사랑받기에 사랑의 좌절은 상상조차 못한다. 매력적인 그녀는 사랑에 숨막혀 하지도 않고 사랑으로 인해 고통을 받지도 않는다. 하지만 사랑에는 예외가 있다. 사랑의 마음은 매력에 좌우되지 않기 때문이다. 자신도 어쩌지 못할 정도로 마음 가는 대로 움직일 뿐인 것이 사랑이다.

모로의 〈오이디푸스와 스핑크스〉는 그리스신화의 이야기를 빌어 스핑크스를 요부로 묘사한 그림이다. 남자를 유혹해서 항상 파멸로 이끌던 스핑크스가 지혜롭고 강한 남자

그녀는 젖가슴을 드러낸 채 오이디푸스의
몸에 매달려 자신의 매력을 뽐내며 유혹의
눈길을 보내고 있다. 오이디푸스는 그녀의
몸짓에는 관심이 없는 눈빛을 보내고 있고,
그가 유혹에 넘어가지 않자 그녀는 뒷다리를
오이디푸스의 허벅지에 대고 애무하고 있다.

오이디푸스를 유혹하는 장면이다. 그녀가 자신의 매력을 보여주어도 오이디푸스는 흔들림이 없다.

그리스신화에 나오는 스핑크스는 상체는 여자이고 하체는 사자의 모습을 하고 있다. 그녀는 자신의 매력을 한껏 뽐내며 지나가는 행인들에게 수수께끼를 내서 그것을 풀지 못하면 잡아먹었다. 그 소식을 듣고 오이디푸스는 스핑크스를 찾아가 그녀가 낸 수수께끼를 푼다. 이에 스핑크스는 분노로 인해 스스로 절벽에 몸을 던져 죽는다는 내용이다.

오이디푸스가 수수께끼의 답을 말하자 스핑크스의 몸은 반으로 줄어든다. 그녀는 젖가슴을 드러낸 채 오이디푸스의 몸에 매달려 자신의 매력을 뽐내며 유혹의 눈길을 보내고 있다. 오이디푸스는 그녀의 몸짓에는 관심이 없는 눈빛을 보내고 있고, 그가 유혹에 넘어가지 않자 그녀는 뒷다리를 오이디푸스의 허벅지에 대고 애무하고 있다. 생사의 갈림길에 있는 남녀라기보다는 관능에 빠져 있는 남녀의 모습을 하고 있는 것이 이 작품의 특징이라고 할 수 있다.

귀스타브 모로(1826~1898)가 1864년 살롱전에 출품한 이 작품은 당시 대단한 인기를 끌었다. 그리스신화의 내용을 빌려 에로티시즘을 묘사했기 때문이다. ⚜

식사
즐거움과 궁색함

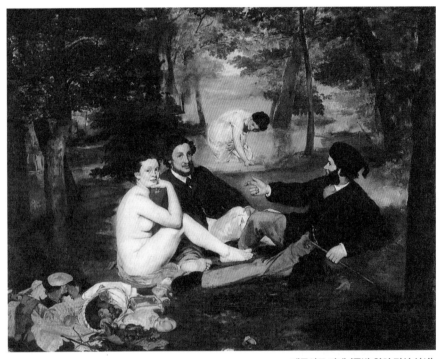

에두아르 마네 〈풀밭 위의 점심 식사〉
1863 | 캔버스에 유채 | 208×264 | 파리 오르세 미술관

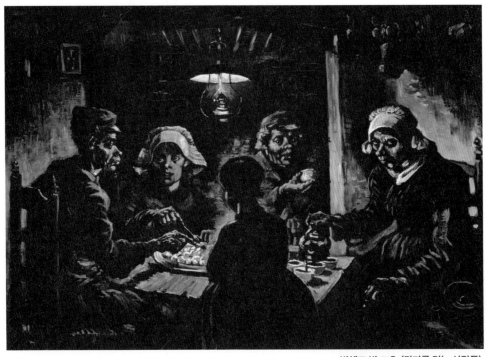

빈센트 반 고흐 〈감자를 먹는 사람들〉
1885 | 캔버스에 유채 | 81×114 | 네덜란드 반 고흐 미술관

입안에서 살살 녹는 케이크, 부드러운 스테이크, 감칠맛 나는 소스가 뿌려진 샐러드, 향기가 입안 가득 머무는 포도주, 부처님이 음식 냄새에 담을 넘었다는 불도장, 샥스핀 등등. 달콤하면서도 부드럽고 향기를 음미하면서 즐기는 식사는 먹는 즐거움을 넘어서 삶에 감사를 드리고 싶을 정도다.

우리가 살면서 행복을 느끼는 것 중 하나가 식사다. 즐거운 식사는 스트레스를 없애주기도 한다. 요즘은 스트레스를 날려보내는 방법이 난무하지만, 가장 단순하면서도 확실한 방법은 맛있는 음식을 먹는 일이다.

음식도 그냥 먹으면 안 되고 건강을 위해 골라서 먹어야 된다고 한다. 아무리 먹고 싶지 않아도 건강에 좋다고 하면 먹어야 하는 시대에 살고 있지만, 그것이 더 스트레스를 줄 때가 있다. 건강에 좋은 음식을 섭취하는 것도 중요하지만, 자신이 먹고 싶은 것을 먹을 때의 기분은 즐거움을 넘어 일상의 피로까지 회복시켜준다. 요즘은 또 건강에 대한 정보가 넘쳐흘러, 오히려 거기에 모든 병의 원인이 있는 것은 아닌가 하는 생각이 들게끔 한다.

웰빙을 지향하는 시대에 건강을 위한 식단이 넘쳐나고 있지만, 그래도 먹고 싶은 것을 마음껏 먹는 일처럼 사람의 기분을 업그레이드해주는 것도 없다. 그렇지만 기분 좋은 식사란 누구나 할 수 있는 일은 아니다. 먹는 것은 인간의 기본욕구이지만, 그것만큼 경제적 현실을 극명하게 드러내는 것도 없다.

주어진 현실을 받아들여야 한다고 하지만, 가난은 너무나 가혹하게 행복한 삶을 위태롭고 고통스럽게 만든다. 가난하기 때문에 겪어야 하는 일은 너무나 많지만, 맛있는 식사를 하지 못하고 단순히 생존만을 위해 먹게 하는 것처럼 사람을 슬프게 만드는 것도 없다. 불행한 삶을 절감하게 하는 것이 식사이기 때문이리라.

식사의 또다른 즐거움 | 마네의 〈풀밭 위의 점심 식사〉

일상적으로 도심에서 하는 식사도 즐겁지만, 때로 피크닉을 떠나 황금빛 햇살 아래 색다른 먹거리를 찾아 먹는다면 더 큰 즐거움이 없을 것이다.

식도락가들은 맛있는 한끼 식사를 위해 먼 곳까지 원정 가는 수고를 불사한다. 그들은 일을 하기 위해, 배고픔을 해결하기 위해 식사를 하는 것이 아니다. 진정으로 맛있는 것을 향한 욕구가 강해 귀중한 시간을 할애하는 것이다. 맛있는 식사는 그만큼의 가치가 있기 때문이다.

삶에서 포기할 수 없는 즐거움 중 하

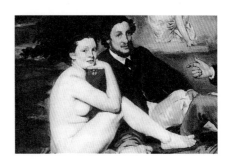

마네의 〈풀밭 위의 점심 식사〉는 피크닉을 즐기고 있는 남자와 여자의 모습이지만, 벌거벗은 여성 때문에 에로티시즘이 강하게 부각되고 있는 작품이다.

나가 맛있는 음식을 먹는 것이다. 그래서 어디를 가나 먹는 즐거움을 빼놓을 수 없다. 하지만 피크닉이 주는 더 큰 즐거움은 가족이 아닌 사람들과 함께 했을 때 느끼는 묘한 해방감이라고 할 수 있다. 그것은 먹는 즐거움에 두 배의 짜릿함을 선사한다. 엄마 몰래 꿀단지에서 꿀을 훔쳐 먹는 아이처럼 통제할 수 없는 욕망이다.

마네의 〈풀밭 위의 점심 식사〉는 피크닉을 즐기고 있는 남자와 여자의 모습이지만, 벌거벗은 여성 때문에 에로티시즘이 강하게 부각되고 있는 작품이다. 이 그림은 살롱전에 출품했다가 낙선한 작품으로 낙선작 전시회에서 공개되었다. 하지만 작품의 표현이 주는 충격 때문에 살롱전의 어떤 작품보다 유명해졌다. 이 작품으로 인해 마네는 첫번째 스캔들에 휩싸이게 된다. 이 작품이 당시 비평가는 물론 대중에게 비난을 받았던 가장 큰 이유는 그림 속 남자들의 옷차림에 있었다. 그들은 당시 유행하는 옷차림을 한 부르

주아로서 대낮에 벌거벗은 여인과 점심 식사를 즐기고 있는 것이다. 그것은 비도덕적인 현실의 세계를 그대로 보여줌으로써 외설 시비에 결정적인 역할을 했다.

이 작품에서 화면 정면에 앉아 있는 벌거벗은 여인이 빅토리아 뫼랑이다. 그녀는 관람객을 향해 뻔뻔할 정도로 당당하게 앉아 있고, 화면 정면을 바라보고 있는 남자들과 뒤로 보이는 여자의 시선은 관람객을 외면하고 있다.

그 당시 신이 만들어낸 최고의 걸작인 여성의 누드는 이상 세계에 존재하는 것으로 묘사되었는데, 이 작품은 현실 그대로를 반영했기에 충격이 말할 수 없이 컸다. 더군다나 위대한 자연 앞에서 외설스런 포즈로 앉아 있는 모델의 벌거벗은 모습은 돈을 받고 몸을 파는 창녀의 이미지였기에 비난을 받을 수밖에 없었다.

당시 비평가들과 대중은 에로티시즘을 표현한 작품일지라도 신화 속에 숨겨진 의미로서만 보아왔기에, 실제 삶 속에 있는 창녀의 이미지가 강하게 부각된 작품을 전시장에서 본 것에 당혹감을 느꼈던 것이다.

에두아르 마네에게 여인은 환상의 세계에서 존재하는 것이 아니라 현실에 있는 여인이었다. 이 작품의 배경으로 그려진 빵과 바구니 그리고 자연은 정물화가로서의 마네의 기량을 잘 보여주고 있다.

가난한 자의 슬픔 | 반고흐의 〈감자를 먹는 사람들〉

가난한 자는 하루를 살아내기도 버거운 날들을 살지만, 가족이 생기고 그 가족들 때문에 할 일은 넘쳐나 몸은 곤곤하다. 아침이 오면 가난이 사라져주기만을 기도하기에도 바쁘다. 그래서 가난은 불어오는 바람도 빛나는 햇살도 느낄 시간조차 허락하지 않는다. 그들에게 다가오는 내일은 언제나 무섭기만 하다. 그들의 하루는 생존을 위한 시간으로 채워진다. 노동이 신성하다고 하지만 가난한 자에게 노동은 끝도 없는 고통만 선사할 뿐이다.

등불 아래 감자를 먹는 사람들이 땅을 경작할 때 쓰는 바로 그 손으로 식사를 하고 있다는 사실을 전달하려고 애썼다. 그림에서 강조하고 있는 것은 노동으로 거칠어진 그들의 손과, 그렇기 때문에 밥을 먹을 자격이 있다는 사실이다.

고흐의 〈감자를 먹는 사람들〉은 노동의 신성한 가치를 표현한 작품이다. 그는 목사였을 때부터 가난한 사람들이 가지고 있는 품성에 깊은 감명을 받았다. 그래서 본격적으로 화가의 길로 들어서게 되면서 노동자들의 일상적인 삶을 그리게 된다. 고흐는 동생 테오에게 보낸 편지에서 이 작품에 대해 이렇게 썼다. "등불 아래 감자를 먹는 사람들이 땅을 경작할 때 쓰는 바로 그 손으로 식사를 하고 있다는 사실을 전달하려고 애썼다. 그림에서 강조하고 있는 것은 노동으로 거칠어진 그들의 손과, 그렇기 때문에 밥을 먹을 자격이 있다는 사실이다."

희미하게 빛나고 있는 등불 아래 커피와 감자를 나누어 먹고 있는 다섯 명의 가족의 모습에서 비장함마저 느껴진다. 고흐는 의도적으로 화면을 어둡게 처리하고 중간 중간 노란색으로 거칠게 붓터치를 넣음으로써 빛의 효과를 강조했다.

빈센트 반 고흐(1853~1890)는 노동자의 삶을 사랑했다. 이 작품은 그가 처음으로 시도한 대규모의 구성 작품으로서, 다섯 명의 시선이 다른 것은 그동안 작업한 것을 한 화면에 옮겨 그려넣었기 때문이다. ✤

사랑으로 크는
나무 아이

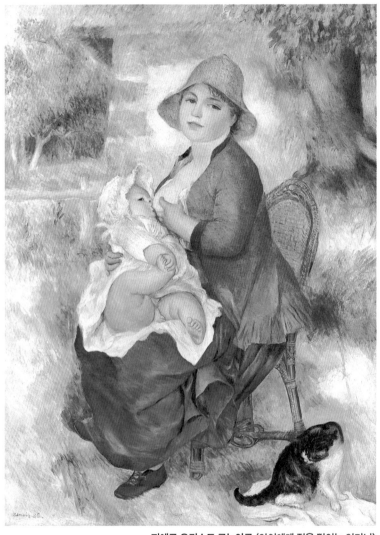

피에르 오귀스트 르누아르 〈아이에게 젖을 먹이는 어머니〉
1886 | 캔버스에 유채 | 114×73 | 플로리다 세인트피터즈버그 미술관

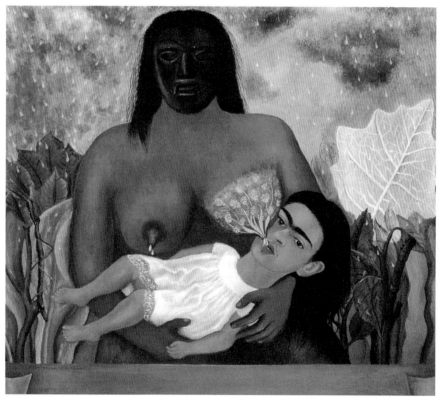

프리다 칼로 〈유모와 나〉

1937 | 금속판에 유채 | 30.5×34.5 | 멕시코 시티 돌로레스 올메도 재단

인간의 4대 고통 중 하나가 출산이라고 한다. 하지만 4대 고통 중에 인간이 아픔을 가장 빨리 잊어버리고 다시 그 고통 속에 빠져드는 것은 출산밖에 없다. 질병으로 고통을 겪는 사람들은 그 고통 속에 사느니 빨리 생을 마감하고 싶다고 이야기할 정도다. 질병이 치유될 때까지 아픔은 지치지도 않고 찾아와 몸과 마음을 피폐하게 만든다.

하지만 여자들은 죽을 것만 같았던 출산의 고통을 아이를 낳는 순간 잊어버린다고 한다. 산고를 겪으면서도 끊임없이 아이를 낳고 싶어 한다. 아이를 낳아 기르는 기쁨에 비하면 그 고통은 찰나이기 때문이다. 산모가 아이를 낳는 고통도 크지만, 아이는 엄마의 10배나 되는 아픔과 고통을 이겨내고 세상 밖으로 나온다고 한다. 세상에 거저 되는 일이 없다고 하지만, 자신의 존재를 세상에 알리기 위해 생명이 겪어야 할 고통은 참으로 큰 모양이다.

여자에게 출산은 육체적으로나 정신적으로나 많은 변화를 겪게 만든다. 이제까지의 삶과는 다른 성숙한 삶이 기다리고 있는 것이다. 한 인간을 책임지고 보살펴야 하기 때문이다. 이제까지 여자는 누구에게나 사랑을 받는 존재였지만 출산을 함으로써 사랑을 주는 존재로 바뀌게 된다.

요즘 삶이 곤곤하다고 해서, 또는 아이의 번잡스러움이 싫어서, 자신의 일이 더 중요해서 등등 아이를 낳지 않는 이유들이 많다. 하지만 아이를 낳지 않는다는 것은 세상에서 가장 아름다운 행위를 거부하는 일이다. 여자로서 가장 위대한 일은 아이를 낳는 것으로, 그것은 신이 내린 축복이다. 아이가 주는 경험은 놀라움의 연속이다. 출산을 거부한다는 것은 아이가 주는 행복과 즐거움을 느끼지 못한다는 것이다.

아이는 동물 가운데 가장 미숙한 존재로 태어나는데, 그것은 진화에 따른 직립보행으로 인해 생겨난 현상이라고 한다. 아이는 미약한 존재로 태어나기 때문에 절대로 홀로 성장하지 못한다. 독립된 개체로 태어났음에도 불구하고 아이는 하나에서 열까지 어머니의 보살핌과 사랑이 있어야만 성장할 수 있다.

어머니의 사랑을 받지 못한 아이는 성장하고 나서도 항상 모성애를 그리워하게 된다. 살면 살수록 더 치열하게 살게 될 아이에게 가장 필요한 것은 지속적인 관심과 애정이다. 그것만이 아이를 건강하게 성장시킬 수 있다. 사랑받지 못한 아이는 성장해서도 사랑을 베풀지 못한다. 사랑에 익숙하지 않아서다.

엄마의 보살핌 | 르누아르의 〈아이에게 젖을 먹이는 어머니〉

여자가 출산하고 나서 겪는 가장 큰 변화는 때와 장소를 가리지 않고 아이에게 젖을 먹일 수 있다는 것이다. 출산 이전 여자로서의 삶에서는 절대로 상상할 수 없는 모습이다. 엄마로서의 여자는 아이가 먼저이기 때문에 자신의 존재는 중요하지 않다. 그래서 아이에게 젖을 먹이는 엄마의 모습을 보고 여성미를 찾는 사람은 없다. 위대하고 숭고한 어머니의 원초적인 모습이 너무나 아름답기 때문이다.

르누아르의 〈아이에게 젖을 먹이는 어머니〉에서 아이는 엄마의 품 안에서 가장 안전하게 보호받으면서 젖을 먹고, 엄마는 그런 아이가 사랑스럽기만 해 행복한 표정을 짓고

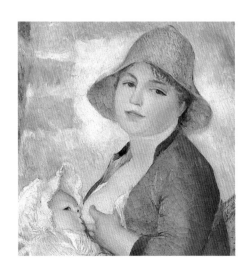

르누아르의
〈아이에게 젖을 먹이는 어머니〉에서
아이는 엄마의 품 안에서 가장
안전하게 보호받으면서 젖을 먹고,
엄마는 그런 아이가 사랑스럽기만 해
행복한 표정을 짓고 있다.

있다. 아이에게 젖을 먹이는 엄마의 모습에서 사랑이 넘쳐흐르고 있다. 르누아르는 일상적이지만 지극히 짧은 순간에 이루어지는 행복을 포착해 표현했다.

이 작품 속에 등장하는 모자는 그의 아내 알린과 아들 피에르다. 르누아르는 알린과 피에르 모자가 같이 있는 행복한 모습을 여러 차례 그렸다. 이 작품은 색채가 강렬하나 화면 전체의 색 어느 것 하나 눈에 띄는 색이 없이 절제되어 있어 안정감을 준다. 젖을 먹는 아이와 어머니의 모습이 사실적이고 정확하게 묘사되어 있으면서 화면 전체에 흐르는 따뜻한 색감은 행복한 모자의 모습을 더욱더 강조하고 있다. 아이에게 젖을 먹이고 있으면서도 애정 어린 눈빛으로 남편을 보고 있는 모자의 모습은 전체적으로 둥근 형태를 띠고 있다. 르누아르가 사물의 형태를 명확하게 표현하고자 강조한 둥근 형태의 특징이 나타나고 있는 것이다.

피에르 오귀스트 르누아르의 이 작품은 사실적 묘사가 두드러지게 나타나는 시기에 제작된 작품이다. 이 작품을 제작할 당시 그는 불모의 시기라고 일컬어지는 가장 힘든 시기를 보냈다. 이 시기의 작품들은 풍부한 색채보다는 선이 강조된 것이 특징이다.

애정결핍 | 프리다의 〈유모와 나〉

아이에게 끝도 없이 사랑을 베풀고 싶지만 사정으로 인해 아이에게 젖을 먹이지 못하는 경우가 있다. 아이가 사랑으로 크는 나무라는 것을 알고 있으면서도 전업주부가 아니거나 아이의 형제가 많을 때 여자는 한 아이에게만 사랑을 쏟을 수는 없다. 여자들은 모성 본능으로 자신의 아이들을 조건 없이 사랑하지만, 큰 아이보다는 작은 아이에게 사랑을 더 많이 베푼다. 조금 더 컸다는 이유로 큰 아이는 혼자였으면 독차지했을 엄마의 사랑을 동생에게 빼앗겨야 한다. 때문에 큰 아이는 성장하는 내내 사랑을 갈구하게 된다.

〈유모와 나〉는 프리다의 자전적인 작품이다. 프리다의 어머니는 그녀가 태어난 지 11개월이 되었을 때 동생을 낳았다. 프리다에게 충분한 시간을 낼 수 없었던 어머니는 유

이 작품 속의 인디언 유모는
멕시코 고유의 테오티우아칸
인디언의 돌가면을 쓰고 있다.
아이에게 젖을 먹이는 사랑의
행위가 유모의 가면으로 인해
냉담하게 느껴진다.
프리다는 자신과 유모와의
기계적인 관계를 가면을 통해
상징적으로 표현했다.

모를 고용하게 된다. 여동생 때문에 유모의 젖을 먹고 클 수밖에 없었던 프리다에게 그
것은 평생 지울 수 없는 상처가 되었고, 자신의 상처를 숨기지 않고 작품으로 표출했다.
이 작품 속의 인디언 유모는 멕시코 고유의 테오티우아칸 인디언의 돌가면을 쓰고 있다.
아이에게 젖을 먹이는 사랑의 행위가 유모의 가면으로 인해 냉담하게 느껴진다. 프리다
는 자신과 유모와의 기계적인 관계를 가면을 통해 상징적으로 표현했다.

　프리다는 이 그림에서 멕시코 전통을 충실하게 표현하면서도 아이를 안고 있는 서구
의 성모상과 혼합시켰다. 하지만 서구의 성모상은 모자간의 사랑을 표현하는 주제라고
한다면, 이 작품 속의 유모는 아이에게 눈조차 맞추지를 않고 있다. 젖을 먹이고 있으면
서도 아이에게는 관심이 없다. 유모는 기계적으로 아이에게 젖을 먹이고 있을 뿐이다.
어머니에게서 볼 수 있는 사랑을 이 작품에서는 찾아볼 수 없다. 프리다 칼로는 이 작품
을 자신의 가장 강렬한 작품 가운데 하나라고 꼽았다. 그녀가 어머니에게 느꼈던 감정의
불균형을 이 작품은 단적으로 보여주고 있다. ❧

막스 페히슈타인 〈고양이와 함께 소파에 누워 있는 소녀〉
1910 | 캔버스에 유채 | 96×96 | 쾰른 루드비히 박물관

장 오노레 프라고나르 〈강아지와 함께 있는 소녀〉
1775 | 캔버스에 유채 | 89×70 | 뮌헨 알테피나코테크 구미술관

사람은 누구나 사랑을 받고 싶어 하고 사랑하기를 주저하지 않는다. 하지만 사랑하는 사람이 곁에 없을 때 외로움을 달래줄 수 있는 가장 확실한 대상은 애완동물이다. 특히 사람에 대한 믿음을 상실한 이들에게 애완동물은 더없는 친구이다. 애완동물은 사람과의 관계에서 채울 수 없었던 갈증과 조급증에서 벗어날 수 있게 해주기 때문에, 대인관계가 원활하지 못한 사람들의 치료요법으로 활용되기도 한다.

사람들에게 사랑받는 동물은 많이 있지만 생활을 같이하는 동물은 개와 고양이가 대표적이다. 개와 고양이는 동물로서의 공격성을 대부분 상실했기 때문에 사람들과 같이 생활하는 데 적합하다. 동물의 본성은 거의 사라지고, 오히려 인간을 닮게 된 이들은 사람들에게 기쁨을 선사하는 좋은 친구이다. 개나 고양이를 좋아하는 이유는 사람마다 여러 가지가 있겠지만, 한 가지 공통점이라면 사람에게 아무런 조건 없이 사랑을 준다는 것이다. 개든 고양이든 사람에게 사랑에 대한 보답만 할 뿐 상처를 주지 않기 때문이다. 이 점이 애완동물이 사람들의 마음을 사로잡는 이유이다.

일상생활에서 애완동물은 사람들로부터 지친 이들에게 굉장한 기쁨을 주는 존재이지만, 그림 속에서는 주로 에로티시즘을 표현하기 위한 수단으로 쓰였다. 화가들은 동물과 놀고 있는 여인을 묘사함으로써 에로티시즘을 직접적으로 그리지 않아도 충분히 그 의미를 표현할 수 있었다. 또한 애완동물은 사회의 비난을 비껴나가는 동시에 사람들의 상상력을 증폭시킬 수 있기 때문에 화가들이 즐겨 다루던 소재였다.

여인과 동물이 천진난만하게 놀고 있는 모습은 신화의 장면을 묘사하기 위해 그려져 왔으나, 개나 고양이와 함께 생활하는 사람들이 늘면서 현실 속의 소재로 자리잡게 되었다. 어린 소녀가 동물들과 놀고 있는 장면을 연출한 그림들은 음침한 에로티시즘을 숨기기 위한 수단으로 애용되어 왔다. 이런 주제의 그림에서 고양이는 요염한 여자를 상징한다. 또한 강아지와 천진하게 노는 소녀의 모습에서 남성 관람자는 자신이 곧 강아지와 동일시되는 대리만족을 느끼고 싶어 했다. 소녀들은 자신의 힘으로 지배할 수 있는 존재

인 동물을 마음껏 가지고 놀면서 자신이 의도하지 않아도 성적 매력을 발산할 수 있다.

성의 탐색 | 페히슈타인의 〈고양이와 함께 소파에 누워 있는 소녀〉

칠흑 같은 어둠 속에 갇혀 있어도 빛이 틈새로 새어드는 것을 막을 수 없듯이, 소녀는 스스로 원하지 않아도 이제 여자로서의 삶을 살 수밖에 없다. 호기심과 두려움에서 해방된 소녀는 자신의 숨겨진 욕망을 표출하고자 한다. 소녀는 새롭게 발견한 신비롭고 마술 같은 성의 즐거움에 녹아든다. 마치 굶주렸던 것처럼 새롭게 배운 성을 적극적으로 받아들이게 되는 것이다.

소녀는 성장해 시간의 속삭임 속에서 성을 탐색하기 위해 애쓴다. 소녀에게 잡힐 것 같지 않았던 욕망이 실체를 드러내 소녀 스스로 오감을 자극하게 한다. 성에 대한 풀리지 않는 궁금증으로 속을 태우던 시기는 지나 스스로 만족하는 방법을 터득하게 된 것이다. 막 성에 눈을 뜬 소녀의 욕망은 거침없이 나아가기만 한다.

막스 페히슈타인의 〈고양이와 함께 소파에 누워 있는 소녀〉는 성에 막 눈뜬 소녀의 모습을 표현한 작품이다. 녹색 소파 위에 권태롭게 앉아 있는 소녀의 얼굴은 붉게 상기되어 있다. 소녀의 오른손은 턱을 괴고 있고, 왼손은 허벅지 사이 은밀한 곳을 애무하고 있다.

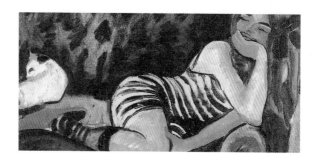

막스 페히슈타인의 〈고양이와 함께 소파에 누워 있는 소녀〉는 성에 막 눈뜬 소녀의 모습을 표현한 작품이다. 녹색 소파 위에 권태롭게 앉아 있는 소녀의 얼굴은 붉게 상기되어 있다. 소녀의 오른손은 턱을 괴고 있고, 왼손은 허벅지 사이 은밀한 곳을 애무하고 있다. 자신을 만지고 있는 손은 얼굴보다 더 붉게 물들어 있고, 관능에 도취되어 몸을 비틀고 있다.

소녀는 한여름 늦은 오후의 지루함이 만들어낸 환각처럼 나른하면서도 달콤한 잠에 빠져 있는 듯 눈을 감고 있지만, 관능을 감추지 못한 소녀의 입가에는 옅은 미소가 피어오른다. 소파 한쪽 구석에는 순백의 고양이가 소녀는 아랑곳하지 않은 채 곤하게 낮잠을 자고 있다. 고양이와 소녀 둘 다 서로의 영역을 침범하지 않고 나른한 오후의 즐거움에 빠져 있는 모습이다.

하지만 고양이가 등을 보이고 있다고 해서 소녀에게 아무런 관심도 없는 것은 아니다. 페히슈타인은 순백의 고양이 등에 옅은 붉은색을 그려 넣음으로써 소녀와 마찬가지로 관능에 빠져 있음을 암시하였다. 긴장을 풀고 자신의 몸을 애무하고 있는 소녀의 붉은색과 초록색 소파가 대비되어 작품의 긴장감을 살리고 있다.

막스 페히슈타인(1881~1955)은 이 작품에서 고양이를 음침하고 표독스러운 이미지보다는 퇴폐적 관능의 상징으로 표현했다. 이 같은 이미지를 증대시키기 위해 어두운 색으로 윤곽선을 그려 넣었다.

이 작품의 모델은 열다섯 살의 마르셀라다. 그녀는 1910년 다리파 화가들이 선호하는 모델이었는데, 같은 배경과 동일한 포즈로 가르히터의 작품에도 등장한다.

성의 유혹 | 프라고나르의 〈강아지와 함께 있는 소녀〉

소녀는 자신이 여자임을 깨닫고 나서부터는 시도 때도 없이 그것을 증명하고자 하며, 남자들이 자신의 유혹에 어떻게 반응하는지를 궁금해 한다. 이제 여자라는 무기를 휘두를 줄 알게 되어 소녀의 유혹은 잔혹하며 탐욕스럽고 집요해진다. 감정을 억누를 필요가 없

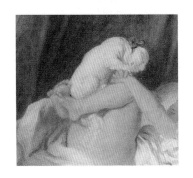

이것이 사람과 동물의 교감을
표현한 것은 아니다.
강아지와 시선을 맞추고 있는
소녀의 눈빛은 유혹하는
여자의 모습 그대로이다.

는 소녀는 스스로 유혹의 덫을 놓을 줄 알게 되었고, 낡은 장난감을 던져버리고 성이라는 새로운 세계에 탐닉하게 된다. 소녀는 열기에 들뜬 육체를 과시하고 싶어 한다.

프라고나르의 〈강아지와 함께 있는 소녀〉는 소녀의 계산된 유혹을 표현한 작품이다. 얼핏 보면 침대 위에서 강아지와 함께 놀고 있는 소녀의 모습은 천진스러워 보인다. 그러나 소녀의 유희는 결코 천진스럽다고만 할 수는 없다. 아랫도리를 드러내고 누워 다리를 무릎 위까지 올리고 있는 소녀의 포즈에서 자신의 은밀한 곳을 보이고 싶어 하는 심리가 엿보인다.

강아지의 꼬리가 소녀의 은밀한 곳을 덮어 가려주고 있지만, 그 모습이 더 선정적이다. 강아지는 소녀의 무릎 위에서 소녀와 같은 포즈를 취하고 있고 머리에 단 리본도 소녀와 같지만, 이것이 사람과 동물의 교감을 표현한 것은 아니다. 강아지와 시선을 맞추고 있는 소녀의 눈빛은 유혹하는 여자의 모습 그대로이다. 화면 아래로 보이는 침대 밑에 떨어져 있는 핑크색 드레스는 사랑이 시작되고 있음을 상징한다.

장 오노레 프라고나르는 로코코 시대의 화가로서, 노골적이며 선정적인 그림을 주로 그렸다. 이 작품에서 화면의 절반 윗부분을 차지하고 있는 풍성하고 붉은 밤색 천(천개)은 여성의 자궁을 상징한다. 소녀의 침대 위를 둘러치면서 천개가 벌어져 있다는 것은 소녀가 사랑을 시작하고 싶어 한다는 것을 말해준다. ✤

생존과 나태

조지 벨로스 〈클럽 안의 두 선수〉
1909 | 캔버스에 유채 | 115×160 | 워싱턴 내셔널 갤러리 오브 아트

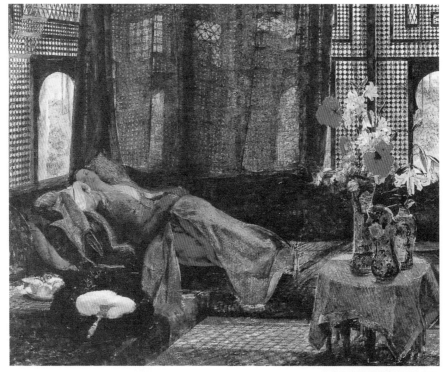

존 프레데릭 루이스 〈낮잠〉

1876 | 캔버스에 유채 | 88×111 | 런던 테이트 갤러리

삶은 하루하루가 전쟁이다. 전쟁 속에서 살아남으려고 우리는 뼛속 깊숙이 스미는 두려움을 안고 살아간다. 삶의 두려움에서 벗어나기 위해 절규를 해보지만 들어주려는 사람은 그 어디에도 없다. 나만이 내 삶의 주인이기 때문이다. 자기 외에는 아무도 자기 삶에 관심조차 가져주는 사람이 없는 것이 현실이다.

누구나 자기 삶을 살기에도 버거워 타인에 대해 알고 싶지도, 고통에 동참하고 싶지도, 즐거움에 박수를 쳐주고 싶지도 않다. 그저 전쟁 같은 삶에서 우위를 달리고 싶을 뿐이다. 느긋하게 살면서 주변을 돌아보고 주변 사람들을 챙겨야 하는 것이 삶이건만, 어제의 동지가 오늘의 적이 되고 서로를 질투하고 질시하며 나보다 더 앞서가는 것을 용서하지 못하는 것이 분명 현실이다.

서로에게 총을 겨누지는 않아도 우리네 삶은 한순간도 쉬지 않고 전쟁을 치루고 있다. 전쟁터 같은 삶 속에서 변화에 대응해 빠르게 적응하지 않으면 먼지처럼 흔적도 없이 사라지고 만다. 삶은 교과서에 씌어 있는 문구처럼 아름다운 것이 아니다. 삶은 셀 수 없을 정도로 상처만을 선물할 뿐이다. 삶을 충만하고 행복하게 해주는 것은 우리 인생에서 아주 드물다. 다행히 신은 삶의 아름다운 모습만을 기억하라고 우리에게 망각을 선물했고, 덕분에 우리는 아름다운 추억만을 가슴에 품고 있다. 전쟁에서 패한 순간순간을 잊지 못하고 쓰리고 쓰린 가슴을 부여잡고만 있다면, 아무도 삶을 견디지 못할 것이다.

우리는 삶이란 전쟁에서 어떻게 하면 살아남을 수 있을까만 생각해야 한다. 그렇지 않으면 삶은 분명 내 것이지만 결코 내 것이 될 수 없다. 모든 사람이 나를 잊고 싶어 침묵하게 될 뿐이다. 세계는 나를 위해 존재하지 않는다. 가슴속은 태풍이 몰아치고, 유리 구두를 신고 절벽 끝을 향해 걸어가는 형국이다. 우리는 걸음걸음마다 유리 파편에 찔리는 고통을 끌어안고서 절벽에서 떨어지지 않기 위해 삶의 끝자락이라도 붙잡아야 한다.

하지만 세상 돌아가는 소리를 듣고 싶지 않아 죽음보다 더 깊은 잠 속으로 빠져드는 사람들도 있다. 자신의 이미지를 만들고 싶은 욕망이 없는 사람들이다. 그들은 세상의

인연들에서 벗어나 지난한 삶을 훨훨 날려버리는 것이다.

삶은 사각의 링에 펼치는 치열한 전투 | 벨로스의 〈클럽안의두선수〉

남자는 가족을 형성하는 순간부터 삶의 전쟁터에 그대로 내몰리게 된다. 삶의 달콤한 밀월에서 깨어나 가족에 대한 책임과 의무가 먼저 우선시되어야 하기 때문이리라. 가족과 더불어 행복을 추구하면서부터 남자는 젊은 날의 풍요로움은 사라지고 남자라는 껍데기만을 부여잡고 삶을 추슬러야 한다. 남자가 권태와 나태에 빠지는 순간 가족은 추운 냉기 속에서 몸을 떨어야 한다. 남자의 삶 속에는 정작 남자 자신은 존재하지 않는다. 남자에게는 그저 이기기 위한 삶만이 요구되며, 하루하루는 성가신 날들의 연속이다.

　사각의 링 위에서 펼쳐지는 권투처럼 남자의 현실을 여실히 드러내는 것도 없다. 남자는 새벽이 오는 소리를 듣기 위해 상대에 대해 배려할 시간이 없다. 아주 짧은 시간 안

에 상대를 제압하고 바닥에 눕혀야만 승리의 손을 치켜들 수 있다. 상대에게 터지고 깨지는 것은 자기 몫의 삶이다. 어느 누구도 대신 싸워줄 수 없는 게임이기 때문이다. 권투의 사각의 링은 삶의 축소판이다. 권투에는 승리만이 존재하고 그것만 기억되는 것처럼, 남자는 세상과 치열하게 싸우지 않으면 세상의 변방에서 홀로 외로이 긴 나날을 보내야 한다.

권투의 사각의 링은 삶의 축소판이다.
권투에는 승리만이 존재하고 그것만 기억되는
것처럼, 남자는 세상과 치열하게 싸우지 않으면
세상의 변방에서 홀로 외로이 긴 나날을 보내야 한다.

벨로스의 작품 〈클럽 안의 두 선수〉에서 두 남자는 승리를 위해 처절하게 싸우고 있다. 사각의 링 안에는 팽팽한 긴장감이 서려 있다. 관중들은 두 사람의 격렬한 싸움에서 눈을 떼지 못한다. 링 안에서 싸우는 권투 선수도 치열하게 싸우고 있지만, 그것을 지켜보는 관중도 돈이 걸려 있는 게임이기에 절대로 눈을 뗄 수 없다. 이 작품에서 경기를 하고 있는 사람은 백인 남자와 흑인 남자다. 백인 권투 선수의 몸은 특별한 조명 없이도 환하게 빛나고 있는 데 반해 흑인 남자의 몸은 그나마도 어둠 속에 가려져 있다. 이러한 극명한 대비가 이 작품의 특징을 이루고 있다. 이 작품에 등장하는 흑인 권투 선수는 그때까지 패배를 모르던 잭 존슨이라는 실제 인물이다. 벨로스의 작품에 소재를 제공한 이 경기에서도 흑인 잭 존슨이 승리한다.

이 작품에서 흑인과 백인을 사각의 링에 세운 화면구성을 위해 벨로스는 실제로 경기가 열렸던 뉴욕의 클럽에 찾아가 직접 보고 구상했다. 실제 경기는 당시 흑백의 대결로 관심을 모았고, 관중들은 일방적으로 백인 선수를 응원했다. 벨로스는 백인에 대한 관중들의 일방적인 지원 속에서 처절하게 싸우는 흑인의 고통을 어둠 속에 묻히게 함으로써 표현해냈다. 조지 벨로스(1882~1925)는 이 작품을 제작하게 된 동기에 대해 "나는 두 사람이 죽일 것 같이 싸우는 모습을 그리고 싶었다."라고 밝혔다.

삶의 권태 | 루이스의 〈낮잠〉

생존을 위해 싸우지 않고 살아도 될 만큼 편안하고 안정된 삶일지라도 자신도 모르게 깊이를 잴 수 없는 고독을 가라앉히지 못할 때가 있다. 그렇다고 막상 할 일도 없다. 누릴 수 있는 것들을 싸우지 않고도 이미 다 가졌기 때문이다. 남들한테 보이는 자신의 거짓된 그림자가 싫어 누구도 만나고 싶지 않을 때가 종종 있다. 그런 자신을 보고 있노라면 삶의 권태에서 해방되지 못한다. 일상의 모든 것들이 안개에 싸인 것처럼 복잡하지 않아 그럴 수도 있지만, 자신을 잃어버리고 사는 느낌을 지울 수 없다. 딱히 설명할 수는 없어

창문 사이로 들어오는 오후의 바람은
여인을 편안한 잠의 상태로 빠져들게 한다.
불어오는 바람의 향기에 취해 여인은
깨어나지 못하고 달콤한 잠에 머물고 있다.

도 삶의 지루함에 직면해 있기 때문이다.

루이스의 〈낮잠〉은 권태로운 일상을 표현한 작품이다. 이 작품에서 화면 왼쪽에 있는
소파에서 귀부인은 잠들어 있고, 화면 오른쪽에 있는 테이블에는 하얀 백합과 빨간 양귀
비가 활짝 피어 아름다움을 뽐내며 꽃병에 꽂혀 있다. 그림의 배경을 이루고 있는 창이
며 직물, 소파 위에 놓인 부채 등은 방 안의 분위기를 상당히 동양적으로 만든다.

창에는 녹색 커튼이 드리워져 있지만 대낮의 따사로운 햇살이 느껴지며, 여인의 머리
맡에 있는 창문은 조금 열려 있다. 창문 사이로 들어오는 오후의 바람은 여인을 편안한
잠의 상태로 빠져들게 한다. 불어오는 바람의 향기에 취해 여인은 깨어나지 못하고 달콤
한 잠에 머물고 있다.

이 작품에 등장하는 하얀 백합은 순결을 상징하고, 붉은색 양귀비는 꽃말처럼 영원한
잠을 의미한다. 또한 양귀비는 마약으로서 일종으로 고달픈 삶을 잊을 수 있게 만들어준
다. 양귀비는 삶의 초라함을 꿈속의 찬란함으로 바꾸어주기 때문에 한번 빠지면 헤어나
지 못하게 한다. 극적인 효과를 주기 위해 루이스는 흰 백합을 함께 꽃병에 그려 넣었다.
이 작품에서 서구의 문화를 보여주는 유일한 것은 백합이다. 백합은 동정녀 마리아의 순
결을 상징하는 꽃이다. 존 프레데릭 루이스(1805~1876)는 이 작품에서 지루한 삶에서
벗어나고 싶은 위험한 순간을 양귀비로 표현했다. ✤

술의 유혹

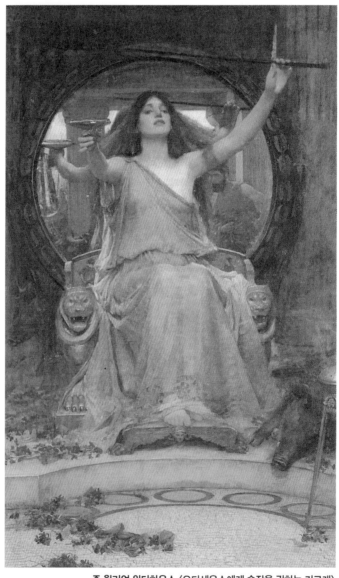

존 윌리엄 워터하우스 〈오디세우스에게 술잔을 권하는 키르케〉
1891 | 캔버스에 유채 | 149×92 | 올덤 아트 갤러리

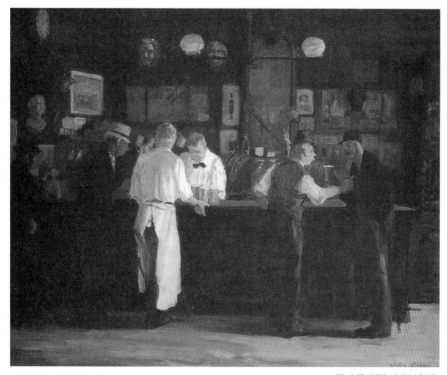

존 슬론 〈맥솔리의 선술집〉

1912 | 캔버스에 유채 | 66×81 | 디트로이트 아트 인스티튜트

문득 지나간 시간을 뒤돌아볼 때면 꿈처럼 느껴진다. 지금의 시간도 꿈이었으면 좋으련만 현실은 결코 꿈이 아니다. 현실은 항상 우리를 고통 속에서 허우적거리게 만든다. 추억은 아름답게 각색되어 마음 깊은 곳에 자리잡고 있지만, 사실 한 줌의 추억은 고통이 안겨준 선물이다. 단지 그 고통의 순간이 지나 그것을 잊고 아름다운 것만 기억하고 있기 때문이다.

세상을 살면서 고통에 휘청거리고 싶지 않아 안으로 삼켜야 했던 것들이 너무나 많다. 세상이란 알고 싶지 않아도 알아야 할 것들로 채워져 있어서다. 살면서 겪는 크고 작은 일들에 대해 무관심과 침묵으로 일관하고 싶어도 세상은 그대로 두지 않는다. 침묵하고 있으면 소리를 강요하고, 무관심하게 바라보고 있으면 사람들은 괜히 다가와 하릴없이 바쁘게 만든다. 우리는 세상을 사는 일로부터 초연할 수가 없다. 기쁨을 주는 일과 힘들게 하는 일들이 번갈아 찾아와 마음을 불편하고 성가시게 하면서 우리를 고통 속으로 밀어넣는다.

세상은 불공평하다. 불공평해도 너무 심하게 불공평하기에 세상에 분노하고 절망하고 싸우고 울고 지지고 볶고 한다. 일상의 소소한 일들은 그저 스쳐지나가는 듯하지만 결국 하나하나 겪어내야만 하는 것들이다. 그런 것들이 쌓이고 쌓여 상처를 만들고, 상처를 붕대로 치매고 있으면 어느덧 시간은 흘러 추억이라는 이름으로 바뀌어 우리 가슴에 남는다.

추억을 되새김질하기 위해, 혹은 비루한 현실의 나를 잊기 위해 우리는 술을 마신다. 주변에서 가장 손쉽게 택할 수 있는 방법이기 때문이다. 그래서 술의 유혹에서 벗어나기 힘들다. 술은 현실의 초라함에서 벗어나 자신의 또다른 모습을 보여준다. 악마의 유혹처럼 천천히 다가와 벗어나지 못하게 한다. 한번 술에 취해본 사람이라면 술의 유혹에서 벗어나기 힘들다는 것을 몸과 마음으로 절절히 느낄 수밖에 없다.

술은 때로는 사랑의 상처도 꿈처럼 사라지게 하고, 일그러진 자기 자신을 멋진 사람

으로 변신시켜주며, 자신감 부족으로 사람들 앞에 나서지 못하던 사람을 당당하게 해준다. 또 주변의 모든 사물이 자신만을 위해 존재하는 것처럼 느끼게 해준다. 현실에서는 만날 수 없었던 숨겨진 자신의 얼굴이다.

하지만 모든 사람이 자신의 또다른 모습을 보고 싶어 하는 것은 아니다. 어떤 사람들은 술에 취하면 취할수록 점점 더 현실의 모습과 멀어지는 자신을 용납하지 못하기도 한다. 술에 취해 저지른 자기 스스로도 기억하지 못하는 객기 어린 행동으로 인해 현실의 안락함에서 벗어나 추락할 수 있기 때문이다. 그래서 술은 때로는 삶을 예측하지 못한 방향으로 흘러가게 한다. 술은 단순히 먹고 마시는 의미를 떠나 유혹의 수단으로 쓰인다.

술의 유혹 | 워터하우스의 〈오디세우스에게 술잔을 권하는 키르케〉

사랑은 봄의 아지랑이처럼 소리 없이 다가온다. 사랑은 언 땅을 녹이는 봄바람처럼 굳어 있던 마음을 녹인다. 사람들은 사랑으로 형언할 수 없는 뜨거움이 온몸을 감싸도 그 뜨거움을 모른 채 그 곁으로만 자꾸 가고 싶어 한다. 세상을 살아가면서 우리는 무슨 일이든 선택을 해야 하지만, 사랑만큼은 스스로 선택을 하고 싶어도 그럴 수 없다. 사랑은 일방통행이어서 마음먹었던 대로 움직여주지를 않기 때문이다. 사랑의 갈증을 감당하기에는 불행의 정도가 너무 거대하게 느껴진다.

그렇게 사랑의 목마름을 참고 있는 사람이 있는가 하면, 열리지 않는 문의 빗장을 풀기 위해 수단과 방법을 가리지 않는 사람들도 있다. 특히 원하지 않는 사랑을 쟁취하고 싶을 때 술로 사랑을 유혹하는 가장 흔한 방법을 쓰기도 한다. 아주 통속적인 방법이지만, 그래도 술에 취한 남자는 짓눌려진 욕망의 빗장을 풀고 여자의 사랑을 절실히 원하기 때문에 사랑을 쟁취할 수도 있다. 그래서 술로 유혹하는 것은 역사 이래 여자들에게 가장 사랑받았던 방법이다. 쉬운 길을 놔두고 어려운 길로 돌아가는 사람은 없다.

〈오디세우스에게 술잔을 권하는 키르케〉는 술로 유혹하는 여인의 냉혹함을 표현한

〈오디세우스에게 술잔을 권하는 키르케〉는 술로 유혹하는
여인의 냉혹함을 표현한 작품이다.
존 윌리엄 워터하우스는 이 작품에서 키르케를 화면 정면에
당당하게 내세웠고, 영웅 오디세우스는 희미하게 표현했다.
그것은 여자의 유혹이 강렬해서 한번 빠지면 남자는
벗어나기 힘들다는 것을 의미한다.

작품이다. 그리스신화에서 요정 키르케는 아름다운 외모와 요염한 육체의 소유자다. 그
녀는 자신의 관능적인 외모 말고도 마법이라는 특별한 재능을 가지고 있었다. 그녀의 마
법에 한번 걸려들면 남자들은 그물에 걸린 물고기처럼 그녀를 빠져나가지 못했다.

　　트로이전쟁의 영웅 오디세우스는 부하들을 키르케 섬을 정찰하러 보냈다. 하지만 그
의 부하들은 키르케의 마법에 걸려 모두 돼지로 변하고 만다. 분노한 오디세우스는 헤르

메스의 도움을 받아 키르케의 마법을 퇴치한다. 마법의 힘이 통하지 않자 키르케는 자신의 관능적인 육체를 이용해 오디세우스에게 술을 권한다. 술에 취한 오디세우스는 무분별한 욕망에 황망하게 무너져 그녀의 전부를 사랑하게 된다. 오디세우스는 사랑하는 아내와의 인연을 잘라내고 키르케의 매력에 빠져버린 것이다.

이 작품에서 키르케는 매혹적인 몸매가 다 드러나 보이는 옷을 입고 오디세우스에게 술을 권하고 있다. 그녀의 왼손에 들려 있는 마술지팡이는 오디세우스가 술에 취하기만 바라고 있다. 마법의 지팡이가 술에 취한 남자를 치는 순간 돼지로 변하기 때문이다. 오디세우스는 그녀 등 뒤에 있는 거울을 통해 희미하게 모습을 보이고 있고, 그녀의 발밑에는 돼지로 변한 남자가 있다.

존 윌리엄 워터하우스(1849~1917)는 이 작품에서 키르케를 화면 정면에 당당하게 내세웠고, 영웅 오디세우스는 희미하게 표현했다. 그것은 여자의 유혹이 강렬해서 한번 빠지면 남자는 벗어나기 힘들다는 것을 의미한다.

술은 현실을 잊게 한다 | 슬론의 〈맥솔리의 선술집〉

주어진 역할에 충실한 연기자처럼 살면 되지만, 자신의 역할에 만족하고 사는 사람은 없을 것이다. 삶의 모진 바람이 가슴속을 시리게 파고들 때 사람들은 술을 찾는다. 채워지지 않는 허전함을 달래고 싶고 인생의 고달픔을 추스르고 싶어서다.

남자는 작은 희망의 불씨 하나를 가지고 모질게 매달리면서 산다. 아버지로서, 남편으로서, 그리고 자신의 일에서 인정받기를 원한다. 하지만 작은 희망에 매달려 있는 자신을 보고 있을 때 외로움을 달랠 수 있는 공간이 필요하다. 그것이 술집이다. 술집에서는 사무치게 외로운 사람이 없다. 술은 누구와도 친구가 되어 이야기를 다 들어주기 때문이다.

조용하고 분위기 좋은 고급 술집에서 먹는 술이든, 담배 연기 찌든 벽지와 소란스러

남자들은 삶을 휘청거리게 만드는 것들로부터 벗어나 자신의 이야기를
열심히 들어주는 사람에게 집중하고 있어 주변의 소란스러움을
아랑곳하지 않는다. 슬론은 안주도 없이 생맥주 한 잔이면
하루의 피로가 풀리는 노동자들의 삶을 선술집이라는 공간으로 표현했다.

운 분위기 그리고 정갈하지도 않은 음식 사이에 끼어서 먹는 술이든 취하면 다 똑같다.
술에 취하면 세상은 공평하다. 크지도 작지도 않은 술잔 속에 사람들의 수많은 사연을
담고 있지만, 항상 술잔은 비워져 있기 때문이리라.

　〈맥솔리의 선술집〉은 싸구려 술집에서 술을 즐기고 있는 남자들을 표현했다. 이 작품
에서 웨이터의 하얀 가운은 화면을 환하게 밝혀주고 있고, 술을 마시고 있는 남자들은
어둠 속에 묻혀 있다. 담배 연기에 찌들었는지 술집 천장에 매달려 있는 전구조차 빛을
잃어버리고, 벽에 걸려 있는 액자나 장신구 등 어느 것 하나 눈에 띄는 것이 없다. 술잔을
들고 있는 남자들은 삶을 휘청거리게 만드는 것들로부터 벗어나 자신의 이야기를 열심
히 들어주는 사람에게 집중하고 있어 주변의 소란스러움을 아랑곳하지 않는다. 슬론은

안주도 없이 생맥주 한 잔이면 하루의 피로가 풀리는 노동자들의 삶을 선술집이라는 공간으로 표현했다.

존 슬론(1871~1951)은 이 작품에서 같은 공간에 있지만 서로의 영역을 침범하지 않으면서도 서로 어울려 있는 미국의 선술집 풍경을 표현했다. 술집에서 유일하게 술에 취해 있지 않은 사람인 웨이터는 밝게 묘사했다. ✤

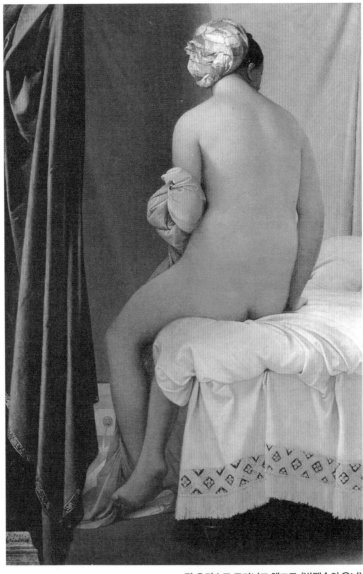

장 오귀스트 도미니크 앵그르 〈발팽송의 욕녀〉
1808 | 캔버스에 유채 | 146×97 | 파리 루브르 박물관

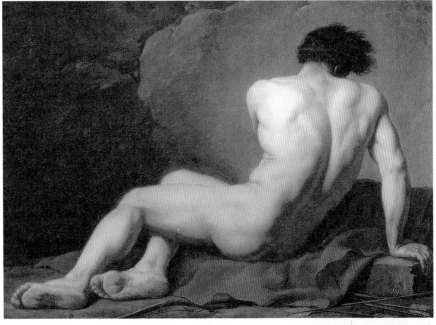

자크 루이 다비드 〈남성 나체〉
1780 | 캔버스에 유채 | 122×170 | 셰르부르 토마스 앙리 미술관

미의 기준이 많이 바뀌었지만 지금 시대에는 소위 몸매가 S라인인 미인이 주목을 받고 있다. 잘록한 허리, 풍만한 가슴, 탐스러운 엉덩이가 이루는 S라인은 현대가 요구하는 미인의 조건이며 모든 여성의 꿈이다. 아름다운 여인일수록 뒷모습도 아름다워야 한다. 얼굴은 매혹적으로 아름답지만 몸매가 엉망인 미인은 환영받지 못한다. 얼굴은 현대의학의 힘으로 해결할 수 있지만, 몸매는 아무리 잘 타고났어도 본인 스스로 관리하지 않으면 의학으로도 해결할 수 없다.

미인은 만들어지는 것이다. 미인이 되기 위해서는 고통의 시간을 수없이 참고 견뎌야 한다. 인간의 원초적인 본능인 먹는 즐거움을 놓아야 하기 때문이다. 잘 먹고 잘 사는 것이 인간의 끊임없는 욕심이라지만, 미인이 되고자 한다면 먹는 욕심은 버려야만 편하게 살 수 있다. 미인으로 사는 순간부터 그녀에게 세상은 참으로 편한 곳이 된다. 미인을 보면 본능을 표출하기에 바쁜 남자들 때문이다. 남자들에게 미인은 한없는 용서와 인내를 요구하는 대상이지만 그러면서도 사랑할 수밖에 없다. 남자에게 미인과의 사랑은 환상적인 일이라서 그렇다.

하지만 미인만 사랑받는 것은 아니다. 남자도 자신의 몸을 관리하지 않으면 여자에게서 사랑을 받지 못한다. 현대는 능력 있는 여자에게 스스로 남자를 선택할 권리를 제공했다. 남자에게 종속되어 남자의 능력만 바라보던 시대는 지났다. 여자도 능력으로 인정받는 시대이기 때문이다. 이 시대를 살려면 남자도 미인들처럼 험난한 고통의 길을 가야 한다. 뚱뚱하고 볼품없는 남자를 사랑하고픈 여자는 없다. 남자든 여자든 이성으로부터 끊임없이 사랑받기 위해서는 자신을 가꾸어야만 한다. 비록 외모라는 것이 젊은 날의 짧은 순간이기는 하지만 그래도 열심히 사랑받고 살아야 하기 때문이다.

뒷모습이 아름다운 여자 | 앵그르의 〈발팽송의 욕녀〉

여자가 가장 아름답게 보이는 순간은 목욕하고 나올 때라고 한다. 은근하게 퍼지는 비누

고개를 돌리고 앉아 벌거벗은 채
머리에 수건을 쓰고 있는 여인에게
서 수줍음보다는 목욕 후의
상쾌함이 더 강하게 느껴진다.

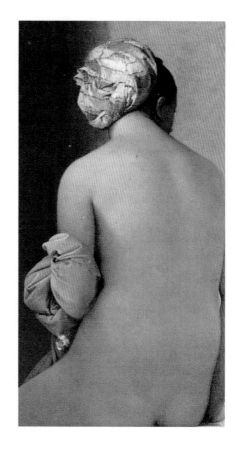

향기와 물기를 머금은 촉촉한 피부는
남자들의 마음을 매혹시키기에 충분하
다. 하지만 아무리 목욕한 후의 여인이
아름답다고 해도 몸매가 말라비틀어진
무말랭이 같으면 사랑받지 못한다. 앞
을 보아도 절벽, 뒤를 보아도 절벽이면
여인에게 성적 매력을 느끼기보다는 기
아에 허덕이는 것 같아서 밥을 먹어야
겠다는 생각 외에는 들지 않는다.

　여인의 아름다움은 풍만함에 있다.
무조건 갈대처럼 휘어지는 허리를 가졌다고 해서 사랑받는 것은 아니다. 역사적으로 풍
만한 여성들이 사랑을 받았다. 남자들은 여인의 둔부를 볼 때 성욕을 느끼고 자신의 힘
을 과시하고 싶어 하기 때문이다. 곧 풍만한 여성은 다산을 상징하고, 남성들은 잠재적
으로 그런 여성을 사랑할 수밖에 없다. 인류 역사의 시작을 알려주고 있는 곳이 여자의
육체라서 그렇다. 남자는 풍만한 여성에게 자신의 유전자를 쏟아붓기를 원한다.

　앵그르의 〈발팽송의 욕녀〉는 목욕을 한 후 침대가에 앉아 휴식을 취하고 있는 여인의
아름다움을 표현한 작품이다. 그림 속의 여인은 지금 시대가 요구하는 완벽한 S라인의

몸매는 아니지만, 그 당시 미인의 조건을 갖춘 여인을 모델로 해서 제작되었다. 부드러운 불빛 아래, 여인은 고개를 돌린 채 침대 머리맡을 바라보고 앉아 있다. 비만하지도 마르지도 않고 적당하게 살이 오른 몸매다. 침대 시트 위에 살포시 놓여 있는 엉덩이는 풍만함을 속이지 않고 고스란히 드러내고 있다.

고개를 돌리고 앉아 벌거벗은 채 머리에 수건을 쓰고 있는 여인에게서 수줍음보다는 목욕 후의 상쾌함이 더 강하게 느껴진다. 고전주의 영향을 받아 제작한 이 작품에서 앵그르는 여인의 이상적인 육체를 표현했다. 여인의 아름다움을 표현하기 위해 그는 등에 부드러운 빛을 비추어 주름 하나 없는 여인의 이상적인 곡선을 강조했다.

장 오귀스트 도미니크 앵그르(1780~1867)는 로마에서 유학 2년째인 28세 때 이 작품을 완성했다. 앵그르는 자신의 회화기법을 로마 유학 중에 기초를 다졌으며, 고전주의 화풍도 그때 정립했다. 〈발팽송의 욕녀〉는 로마 유학 중에 배운 모든 기법을 구사함으로써 그의 고전주의의 묘사를 유감없이 발휘하고 있는 초기의 작품이다. 이 작품의 제목은 원래 〈앉은 여인〉이었는데, 이 작품을 소유한 발팽송이 자신의 이름을 붙여서 부르면서 작품명이 바뀌게 되었다.

남자의 뒷모습도 아름답다 | 다비드의 〈남성나체〉

아무 조건 없이 남자를 사랑하는 존재는 어머니밖에 없다. 하지만 남자에게 어머니의 사랑도 중요하지만, 남자는 여자의 사랑으로 성장한다. 여자에게 사랑받지 못한 남자는 현실에서 좌절을 더 느낄 수밖에 없다. 자신이 짊어지고 가야 할 삶의 무게를 나눌 사람이 없기 때문이다. 지금은 남성적이라는 것만으로는 여자에게 사랑을 받을 수 없는 시대이다. 여자들에게 가장 많은 사랑을 받는 유형은 메트로 섹슈얼리즘이 나타나는 남자다. 부드러우면서도 강한 남성미가 자연스럽게 몸에서 흘러나와야 여자에게 사랑을 받는다.

여자만 신선한 꽃향기를 머금고 있는 것은 아니다. 근육으로 무장된 남자의 육체도

〈남성 나체〉는 완벽한 근육질의 남자의 아름다움을 표현한 작품이다. 다비드는 이 작품에서 남자의 육체를 혁명의 소용돌이 속에서 자신의 의지를 지켜나가는 이상적인 남성상으로 묘사했다.

향기를 뿜어낸다. 그런 남자의 몸을 사랑하지 않을 여자는 없다. 그러기 위해서는 남자도 여자처럼 아름답게 가꾸어야 한다. 자기관리가 소홀한 남자에게 눈길조차 가지 않는 세상이다. 이제 시대가 변했다. 남자의 능력만으로는 사랑받지 못한다. 여자와 마찬가지로 남자도 몸을 가꾸기 위해서는 시간과 돈을 투자해야 한다. 남자의 몸도 의학으로는 만들어낼 수 없기 때문이다.

〈남성 나체〉는 완벽한 근육질의 남자의 아름다움을 표현한 작품이다. 이 작품에서 남자는 운동으로 단련된 근육을 자랑하고 있다. 붉은 깔개 위에 앉아 있는 벌거벗은 남자는 손에 힘을 주어 바닥에 있는 벽돌을 짚고 몸을 뒤틀어 남성이 만들어낼 수 있는 근육을 있는 힘껏 드러내 보여주고 있다.

자크 루이 다비드(1748~1825)는 남성의 활동성을 강조하기 위해 머리를 바람에 날리는 것으로 묘사했다. 또한 여기서 바람은 그 당시 나폴레옹이 일으킨 혁명의 바람을 의미하기도 한다. 다비드는 이 작품에서 남자의 육체를 혁명의 소용돌이 속에서 자신의 의지를 지켜나가는 이상적인 남성상으로 묘사했다. ❖